[líːflit]

일러두기

1 인명, 지명, 작품명 및 독음은 외래어표기법을 따르되, 출간된 책(예: 『스펙타클의 사회』)이 현재 다른 표기법
(예: 스펙터클)으로 쓰일 경우, 기존에 출간된 책에 쓰인 인용 문구는 원문의 책 그대로, 그 외는 현재 표기법을
따랐다.

2 신문·영화·사진·작품·전시·프로그램 제목은 < >로, 단편소설·시·신문·논문·평론 제목은 「 」, 책 제목은 『 』로
표기하였다.

리플릿

바깥을 향해 읽어라

백민석 지음

한겨레출판

리플릿을 아세요?

리플릿은 화랑에서 전시를 찾는 손님들을 위해 마련한, 전시 내용을 간략하게 실은 두어 페이지짜리 인쇄물입니다. 대개 화랑 입구 안내 데스크에 놓여 있고, 무료이거나 푼돈 정도의 가격으로 판매됩니다. 저는 리플릿을 화랑에 들를 때마다 꼬박꼬박 가져옵니다. 없으면 물어서 달라고 하기도 합니다. 그렇게 20년 넘게 리플릿을 모아왔습니다.

리플릿은 작고 잊기 쉽고 눈에 잘 띄지 않고 존재감이 희미합니다. 누가 가져가라고 권하지도 않고 넉넉히 쌓아놓지도 않습니다. 두둑이 쌓아놓으면 무슨 일이라도 나는지 꼭 열 장, 스무 장씩만 감질나게 데스크에 올려놓습니다. 많은 경우 사이즈도 손바닥 크기를 넘지 않습니다. 왜 그런지는 알 수 없습니다. 재정이 넉넉지 않은 작가와 화랑의 입장에서 리플릿을 많이 찍을 수도, 크게 찍을 수도 없지 않은가, 하고 짐작은 하고 있습니다.

어쨌든 항상 적은 양만 올려놓고 크기에서도 절제미가 느껴지는 리플릿은, 나름의 긍정적인 효과를 발휘하고 있는 듯 보입니다. 소박한 우아함, 겸손한 부, 과시하지 않는 은근한 품격 같은 인상을 줍니다. 화랑의 초입에서 만나는 그러한 리플릿 덕에, 미술 작품이 부유한 계층의 전유물이라는 느낌이 웬만해선 들지 않는 것일 수도 있습니다.

리플릿의 사전적 정의는 광고를 목적으로 글이나 사진 따위를

실은 인쇄물, 즉 광고지이고 친숙한 이름으로는 찌라시입니다. 하지만 그런 단순한 인쇄물이 미술 전시라는 특정한 문화, 화랑이라는 특정한 공간과 만나면 광고지 이상의 독특한 흥취를 자아내는 또 하나의 작품이 되기도 합니다.

리플릿은 전시 내용을 한두 페이지의 인쇄물에 표현함으로써, 압축된 시어와도 같은 시적 긴장감을 느끼게도 합니다. 기능적인 측면에서는 전시의 기획 의도를 몇 줄의 문장과 두어 개의 이미지로 소개하는, 전시의 표제 역할을 하기도 합니다. 또한 품위 있는 외양을 통해 전시의 이미지 향상에 기여하기도 하고, 소박한 매체 특성을 통해 전시가 위화감 없이 대중에게 다가가게도 합니다. 그러니까 리플릿은 간단히, 전시회의 에센스를 느낄 수 있게 한 또 하나의 작품이라고 할 수 있습니다.

또 리플릿은 전시회를, 우리 미술 전반을, 우리 사회의 모습을 반영하는 역할을 하기도 합니다. 사회의 반영은 문화의 역할이고, 리플릿 역시 아무리 눈에 잘 띄지 않는다 하더라도 엄연한 문화의 한 부분이니까요. 또한 리플릿의 인쇄물로서의 특성은, 역사의 보존 역할을 가능하게도 합니다. 읽을거리하면 흔히 떠오르는 책이나 신문처럼, 리플릿도 전시회의 역사를 기록해 남긴다는 동일한 성격을 갖고 있습니다.

그러니까 리플릿은 사료의 역할도 합니다. 오랜 시간이 흐른 후에, 2016년 9월쯤에 서울 통의동 아트사이드 갤러리에서 무슨 전

시회가 열렸는지 보려고 옛 리플릿을 뒤적이게 될지도 모릅니다. 미래에 유명 작가가 된 어떤 이의 과거 전시 기록을 찾아보기 위해, 오늘의 두 페이지짜리 리플릿을 수소문하게 될지도 모릅니다. 말하자면 리플릿은 문과 같습니다. 20년, 30년이 지나도 당시의 전시 속으로 손쉽게 열고 들어갈 수 있는 문의 역할입니다. 전시회와 당시 우리 문화와 사회의 알리바이, 존재 증명의 역할을 합니다.

어쩌면 리플릿 따위가…… 라고 생각할지도 모릅니다.

저는 리플릿이 문의 역할을 잘 해내고 있다고 생각합니다. 리플릿을 통해 들어간 특정 전시회는 우리 미술 전반의 세계로 들어가는 작은 문의 역할을 해내고 있습니다. 또 우리 미술 전반은, 우리가 사는 '지금 여기'를 상징적으로 이해할 수 있게 하는 더 큰 문이기도 합니다. 리플릿이라는 문을 통해 우리는 특정 전시회를, 우리 미술 전반을, 우리 사회를 언제 어디서든 들여다볼 수 있습니다. 그렇게 겹겹으로 걸쳐진 문을 하나씩 열고 들어가다보면 결국엔, 우리가 사는 이 세상의 얘기를 보고 듣고 말하게 될 것입니다.

리플릿은 실제 작품이나 도록과 달리, 정해진 전시 기간 동안 해당 전시회의 데스크에서만 구할 수 있습니다. 리플릿은 이렇게 현장성과 희소성이라는 또 다른 가치를 갖습니다. 물론 환금성 제로이고 아주 희미한 가치이기는 하지만.

전시회를 찾는 관람자 대부분은, 그 많지도 않은 관람자의 대

부분은, 자신의 눈을 사로잡는 작품을 구매할 재정적 능력이 없는 사람들입니다. 때로는 2, 3만 원의 여유조차 없어, 작품들을 서적의 형식 속에 담아낸 도록조차 사지 못하기도 합니다. 그렇기 때문에 리플릿은 가치가 없으면서도 가치가 있는 것입니다. 환금성이 없으면서도, 그 비싼 작품을 축소된 형태로 집에 가져갈 수 있게 합니다.

언젠가 리플릿을 손에 쥐게 되면 눈여겨보세요. 그 안에 얼마나 다채롭고, 얼마나 아름다우며, 돈만으로는 따질 수 없는 가치들이 들어 있는지 말이에요. 물론 아무것도 발견하지 못한다면 과감히 버리셔도 됩니다. 바로 그러라고 만들어진 샘플, 리플릿이니까요.

leaf·let
[líːflit]

2부

3
부

4
부

1부

칸트를 따르면
이 비할 데 없이 큰 숭고한 것의 효과는,
보는 이의 "영혼의 힘을 일상적인 보통 수준
이상으로 높여"준다.
숭고한 것은 "두려우면 두려울수록
더욱더 우리의 마음을" 끄는 매력을 갖고
있지만, 그러기 위해선 단서가 붙는다.
"우리가 안전한 곳에 있기만 하다면."

01

콘크리트 아틀라스

김도희, <야뇨증>
강영민, <가위눌림>

2015년 1월에 트위터에서 흥미로운 이야기를 봤다. 차이밍량이라는 대만 영화감독이 언젠가 "왜 바람이 있는데 음악을 들으시나요, 구름이 있는데 영화를 보시나요?"[1] 하고 물었다고 한다. 정확히 어떤 맥락이었는지는 알 수 없지만, 이해한 대로 응수해보자면 내 대답은 이렇다.

"내가 거대도시에 살고 있고 그 외의 다른 삶은 모르기 때문이지요."

미술 전시회에 가 봐도 차이밍량 감독이 말하는 음악의 대응물로서의 바람, 영화의 대응물로서의 구름은 찾아보기 힘들다. 청량한 가을 하늘에 뜬 흰 구름이나 누렇게 곡식이 익어가는 들판을 쓸고 지나가는 스산한 바람은 이젤화 동호회의 그룹전이 아니면 만나보기 어렵다.

미술관 자체가 이미 풍경을 감상할 수 있는 언덕의 대응물이다. 프랑스 노르망디의 해안 풍경을 보기 위해, 나는 서울시 서초구에 위치한 한가람미술관을 찾는다. 차이밍량을 전용하자면 "왜 전망 좋은 언덕이 있는데 미술관엘 가시나요?"가 될 것이다.

국립현대미술관의 과천관과 서울관에서 열리고 있는 두 전시회는 서로 다른 콘셉트에 선정 작가도 다르면서, 어찌된 일인지 전시 리플릿에 거의 비슷한 소개글을 싣고 있다. "상상력과 현실이 적절히 버무려진 '잔혹동화' (……) 그 이면에는 불안한 사회의 부조리

1 영화평론가 정성일의 트위터,
2015년 1월 13일.

함과 기이한 모순 현상이 도사리고 있으며"[2], "현대 자본주의 사회는 인간의 무의식을 집중적으로 공략해 더 그럴 듯한 환영을 현실에 반영하는 이미지를 생산해낸다."[3]

과천관의 〈젊은 모색 2014〉전에서 첫 번째로 보게 되는 작품은 김도희의 〈야뇨증〉이다. 입구에는 커다란 가림막이 드리워져 있고 "후각적으로 불쾌할 수 있다"라는 주의 문구가 붙어 있다. 가림막을 들추고 안으로 들어가면 투명 비닐로 만든 가림막이 하나 더 나오고, 그 너머에 뭔지 모를 얼룩들이 불규칙하게 있는 대형 사이즈의 종이가 걸려 있는 것을 보게 된다. 그러면서 동시에 코를 찌르는 악취가 말 그대로 '엄습'하게 되는데 그제야 관람자는 육체적 고통과 함께, 고통이 환기하는 기억에 의해 종이에 진 누런 얼룩이 무엇인지 깨닫게 된다.

얼룩의 정체는 어린아이가 이불보에 흔히 지리는 오줌이다. 하지만 그저 우발적이고 일시적인 오줌 지리기의 결과만은 아닌 것 같은데, 왜냐하면 그 앞에서 단 1분도 가만히 참고 서 있을 수 없을 만큼 악취가 심하기 때문이다.

나는 이 전시를 두 번 찾았다. 처음엔 지린내의 강도가 너무 세 중도에 나왔고, 그래서 두 번째 관람에선 아예 카메라를 들고 가 사진을 찍어 나중에 모니터로 감상했다. 리플릿에는 〈야뇨증〉이 그저 "반복적 피해의 대상인 아이들의 소변을 중첩하여 만들어졌다"라고만 소개되어 있다. 어떤 종류의 피해인지는 알 수 없다. 하지만

2 〈젊은 모색 2014〉전,
 국립현대미술관 과천관 리플릿.

3 〈환영과 환상〉전,
 국립현대미술관 서울관 리플릿.

"반복된"에서 느껴지는 수동성이, 작가의 손길에 의해 "중첩하여"라는 능동성의 자리로 승화된 작품이라는 사실은 어렵지 않게 파악할 수 있다.

어떤 피해가 얼마나 반복되었기에 이처럼 어마어마한 강도를 지니게 된 걸까? 관람자는 당혹감 속에서 의문을 갖게 된다. 그저 말로 이뤄지지 않았을 뿐, 우리는 신음처럼 비명처럼 고함처럼 〈야뇨증〉 앞에서 어떤 외면할 수 없는 크고 강력한 메시지를 듣게 된다.

〈야뇨증〉의 크기는 가로 8미터, 세로 2.8미터이다. 전시실에 들어선 관람자의 시야를 가득 채우는 크기다. 언덕에 올라가 바람 부는 어둑한 날의 마을 전경을 보는 것처럼, 실제로 작품은 관람자 앞에 널따랗게 풍경처럼 펼쳐져 있다. 형태만 보자면 흰 종이 위의 얼룩은, 생명력 잃은 창백한 하늘을 어지럽게 떠다니는 구름과 닮았다. 게다가 바람도 불어온다. 공기의 흐름을 타고 지린내가 전시실 안을 사정없이 몰아친다.

어디에 서 있는지에 따라 보이는 풍경도 달라진다. 〈야뇨증〉을 통해 우리는 다시 한 번 생각해볼 기회를 얻는다, 거대도시의 구름이 때론 어떤 구름일 수 있는지, 거대도시의 바람이 때론 어떤 바람일 수 있는지.

김도희의 〈야뇨증〉. 이 작품에서 보이는 얼룩의 정체는
아이가 이불보에 흔히 지리는 오줌이다.

국립현대미술관 서울관 〈환영과 환상〉전의 〈가위눌림〉은 그에 비하면 훨씬 직설적이다. 작가 강영민은 자기 작품 앞에 선 관람자에게 대놓고 "불평등에 분노하지 않는 나의 아들은 엘리트로 성장할 것이다"라며 엄숙하게 선언한다. 이 간명한 문장에 관람자가 읽기 쉽게 몇 단어를 채워 넣으면 "불평등에 분노하지 않는 (처세를 지닌) 나의 아들은 (체제 순응적인) 엘리트로 성장할 것이다"가 된다.

하지만 읽어보니 아직 몇 단어는 더 들어갈 틈이 있다. "체제 순응적인" 앞에는 "이 사회가 바라는"이 들어갈 수 있겠고, "불평등" 앞에는 "정치적"이라는 수식이 어울릴 것이다. 만약 "정치적"이 모호하게 느껴진다면 "정의의 원칙에 반하는"이라고 한마디 더 덧붙일 수 있다.

만일 한나 아렌트의 『전체주의의 기원』을 읽었다면 "불평등"이라는 단어 아래 이렇게 메모를 달 수도 있을 것이다. "우리는 평등하게 태어나지 않았다. 우리는 상호 간에 동등한 권리를 보장하겠다는 우리의 결정에 따라 한 집단의 구성원으로서 평등하게 되는 것이다."[4]

이처럼 〈가위눌림〉은 작가가 화두를 제시하면 관람자가 자신의 의견을 보태 하나씩 이어나가고 쌓아나가는 말놀이고 언어의 매스게임으로 이해할 수 있다. 게임의 목표는 이 사회의 "가위눌림"을 관람자 눈앞에 재현해 그 실체를 환기시키는 것이다. 텍스트 위에 앉혀진 인형의 시각적 이미지는 작가의 엄숙한 선언이 실은 반어

4 한나 아렌트, 『전체주의의 기원 1』,
이진우, 박미애 옮김, 한길사, 2006년, 540쪽.

적이고 풍자적인 독설에 지나지 않음을 환영의 형식으로 드러내준다. 신생아 인형은 한때 엘리트의 클리셰였던 뿔테 안경을 쓰고 있고, 작가 자신이자 아버지로 보이는 위축된 성인 남자의 눈을 가린 눈가리개를 쥐고 당기면서 이 관계에서 주도권을 쥐고 있음을 보여준다.

〈가위눌림〉은 여러 파트로 나뉘어져, 우리 사회의 건강한 꿈을 억누르는 가위의 다양한 실체들을 풍경의 파노라마처럼 펼쳐 보여준다. 관람자는 이쪽저쪽으로 걸어 다니며 "조기 교육은 인류를 진보시킬 것이다", "대출의 노예로 사는 것이 나의 선택이다" 같은 메시지들이 이미지와 결합된 가위의 환영들을 마주치게 된다. 하지만 관람자는 결코 그 전체의 규모를 한눈에 파악할 수 없다. 우리가 지난밤 악몽의 전모를 결코 알 수 없는 것처럼, 가위들의 집합 혹은 전체 구조가 또 하나의 가위로 작동하는 것이다. 〈가위눌림〉에서 바람과 구름 대신 풍경을 구성하는 것은, 우리 사회에 만연한 억압적인 메시지와 끔찍한 이미지들이다.

예민한 작가는 사회를 표현한다기보다는 앓는다. 이것이 〈젊은 모색 2014〉전과 〈환영과 환상〉전의 작품들을 보며 내가 불현듯 깨닫게 된 사실이다. 예민한 작가들은 이 자본주의 사회와 거대한 문명 도시의 풍경을, 자신들이 앓고 있는 바의 형태로 승화해 우리에게 보여준다.

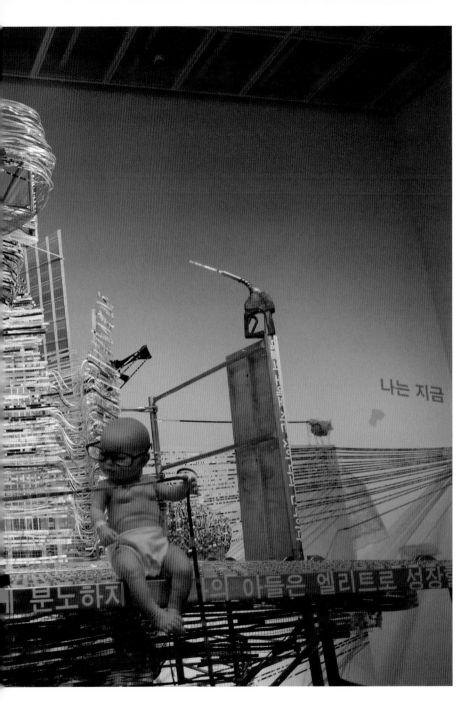

강영민의 〈가위눌림〉. 작가 강영민은 관람자 눈앞에 "가위눌림"을 재현해
그 실체를 환기시키려고 한다.

아틀라스는 그리스신화에 나오는 하늘을 떠받치고 있는 거인이다. 결코 즐겁지 않은 이 거인은, 세상의 무게에 짓눌려 있고 그 벗어날 수 없는 삶의 조건에 고통스러워하며, 그러면서도 자신의 어깨에 놓인 천형을 쉽게 내던지지 않는다. 바람과 구름의 대응물이 음악과 영화인 것처럼, 신화 속 아틀라스의 현대 속 대응물은 콘크리트다.

콘크리트 아틀라스의 잿빛 어깨에선 좀처럼 흥겨운 빛을 찾아보기 어렵다. 〈젊은 모색 2014〉전과 〈환영과 환상〉전의 작품들이 보여주는 풍경이 바로 그 콘크리트 아틀라스의 표정이다. 또한 때때로 짓눌리고 고통스러워하면서도 어깨 위의 세상을 내려놓으려 하지 않는 우리 자신의 표정이기도 하다. 이 거대도시를 떠받치는 진정한 아틀라스는 거대도시의 시민, 바로 우리 자신이기 때문이다.

국립현대미술관 서울관 〈환영과 환상〉전과 과천관 〈젊은 모색 2014〉전의 리플릿.

02

인간에서 풍경으로,
도시의 드라마로

미셸 들라크루아,
<행복한 그림>전

김세한,
<도트시티 라이트> 연작

김효숙, <꿈의 도시> 연작

45억 6천만 살 먹은 지구에, 호모사피엔스는 겨우 15만 년 전에 처음 등장했다. 기독교에서도 자연이 인간보다 먼저다. 인간 남녀는 『성경』「창세기」 1장의 27절에서야 처음 등장한다. 하지만 회화에서는 자연인 땅, 구름, 호수, 숲이 인간보다 우선하지 않았던 듯싶다. 회화의 역사에서는 인간이 땅이나 구름보다 먼저 등장했으며, 인간의 드라마는 드라마의 무대가 되는 들판과 울창한 숲보다 먼저 펼쳐졌다.

E. H. 곰브리치의 『서양미술사』를 보면 풍경이 "그림의 진정한 주제"가 된 것은 16세기에 이르러서다. 이탈리아 베네치아 화가 조르조네Giorgione가 회화에서 "빛과 공기"의 효과를 강조함으로써 풍경에 생명력이 더해진다. 풍경은 인간의 단순한 배경이기를 그친다. 자연은 인간과 대등하게 다뤄지며, 화가는 "자연과 인간을 그들의 도시나 다리들과 더불어 모두 하나로 생각"[1]하게 된다.

16세기 독일 화가 알트도르퍼Altdorfer는 인간이 "하나도 없"고 인간의 드라마도 담겨 있지 않은 회화를 시도한다. 곰브리치를 따르면 이는 회화의 역사에서 "대단히 중대한 변화이다." 왜냐하면 인간 대신 자연이 회화의 주인공으로 나선 순간이기 때문이다. 고대 세계에서 풍경은 목가적 연출을 위한 배경에 지나지 않았고, 중세 세계에서는 종교적이든 세속적이든 인간이 주인공인 "이야깃거리를 다루지 않는 그림은 거의 상상할 수가 없었"[2]기 때문이다.

19세기에 등장한 사진의 역사에서도 비슷한 과정이 반복된다.

1 E. H. 곰브리치, 『서양미술사』, 백승길, 이종숭 옮김, 예경, 2003년, 329~331쪽.　　　2 앞의 책, 356쪽.

발터 벤야민의 「기술복제시대의 예술작품」에는 사진이 가진 제의적 기능이 전시적 기능으로 이행한 과정이 나온다. 초기 사진은 "멀리 있거나 이미 죽고 없는 사랑하는 사람"[3]을 기리는, 제의적 기능을 하는 초상 사진이 주류를 이루고 있었다. 하지만 "사람의 모습이 뒷전으로 물러나게 되자 비로소" 사진의 제의적 가치보다 전시적 가치가 우월하게 된다. 이 변화는 프랑스 사진작가 외젠 아제Eugene Atget가 인간이 없는 파리의 거리를 찍으면서 시작된 것이다.

인간과 인간의 드라마가 없는 회화가 가능해진 까닭은 빛의 효과 같은 이전과 다른 감정이입의 수단을 발견했기 때문이고, 사진의 경우에는 현장의 생생한 기록 같은 이전과 다른 기능이 중요해졌기 때문이었다.

이렇듯 풍경은 자신의 전경前景에서 인간을 몰아내고 주인공이 되었지만, 곧 풍경 자신이 적잖은 변화를 겪게 된다. 들판에는 어느새 도시가 세워졌고 호수와 숲은 도심의 조경을 위한 부차적인 존재가 됐다. 기름진 잎사귀와 강물의 물낯에 어우러져 인간이 없이도 자연의 아름다움을 표현할 수 있게 해주었던 빛은, 이제 빌딩의 유리창과 아스팔트에 부딪쳐 반짝거린다.

미셸 들라크루아Michel Delacroix의 〈행복한 그림〉전(2013년 11월 16일~12월 31일, 문화랑) 리플릿은 이 프랑스 작가가 "태어나 자라고, 현재까지 살고 있는 마치 마법과도 같은 도시, 파리의 구석구석을

3 발터 벤야민, 「기술복제시대의 예술작품」,
『발터 벤야민 선집 2』, 최성만 옮김, 길,
2007년, 58~59쪽.

60년이라는"[4] 온 생애 동안 그려왔다고 소개한다. 실제로 그의 작품들은 눈 오는 날 노트르담 성당 앞의 공원, 저녁 길모퉁이의 카페, 결혼식 피로연이 열리는 레스토랑 거리 등을 소재로 삼는다. 포옹, 산책, 눈싸움, 식사 후의 댄스, 연인과의 담소 같은 파리 시민들의 소소한 드라마가 묘사되기도 한다. 그렇지만 〈행복한 그림〉의 주인공은 파리 시민들이 아니다. 주인공은 말 그대로 "파리의 구석구석"이고, 인간의 드라마는 그 일부다.

들라크루아 작품에서 느껴지는 행복한 정서들은 시민들과 시민들의 드라마에서 비롯된 것이 아니다. 변화무쌍하게 연출되는 날씨, 빛의 적절한 활용, 동화책의 삽화를 연상시키는 색감과 부드러운 윤곽 등의 효과에서 나온다고 봐야 한다. 파리 시민들은 풍경과 동일한 기법으로 그려져 처음부터 풍경의 일부로 작품에 주어져 있다. 시민들은 건물 벽, 포장도로, 공원의 분수와 본질적으로 동일하다. 인간과 인간의 드라마가 그림의 주체로 기능하는 것이 아니라, 풍경의 보충적 역할로 제시되고 있다.

미셸 들라크루아의 〈행복한 그림〉전 리플릿.

4 미셸 들라크루아의
〈행복한 그림〉전 리플릿.

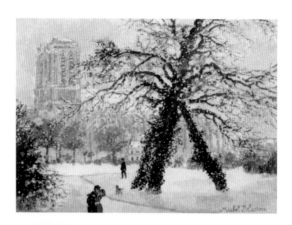

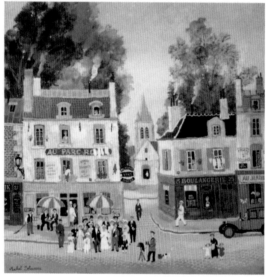

위. 미셸 들라크루아의 〈눈 내리는 노트르담 광장〉.
아래. 미셸 들라크루아의 〈결혼식 피로연이 열리는 레스토랑 거리〉.

김세한의 〈도트시티 라이트Dot-city light〉 연작에 등장하는 도시는 들라크루아의 파리와는 사뭇 다르다. 도시를 구성하는 건물부터가 다르다. 파리 노트르담 성당 같은 사적이나 옛 형식의 석조 건물들은 그들 뒤로 흘러간 과거를 반영한다. 들라크루아의 건물들이 보여주는 다채로움은 시간에 의해 파리의 오래된 육체에 형성된 주름과도 같은 것이다.

반면 김세한의 '도트시티'에 등장하는 마천루들에선 흘러간 시간도 흘러올 시간도 느껴지지 않는다. 대량생산된 레디메이드의 단조로움만이 지배적으로 느껴진다. 높이와 크기, 생김새, 방향까지 비슷비슷하게 지어진 마천루들이 제공하는 단조로움은, 그들의 표면에서 쉴 새 없이 점멸하는 색깔들의 향연에 의해 겨우 지루함을 면한다. 제목처럼 이 연작은 오직 현재만이 점처럼 찰나로 깜빡거린다. 지나간 시간을, 역사를 반영하지 않는다.

'도트시티'는 그 규모를 짐작하기 어려운 거대도시다. 아스라이 암흑 속으로 사라지는 원경까지 마천루들로 가득 차 있다. 과거의 흔적을 찾아볼 수 없는 이 도시의 야경은 짐작할 수 있는 미래의 모습도 제공해주지 않는다. 단순화되고 획일화된 정보만을 읽을 수 있는 0과 1의 도시에서, 예측 가능한 미래는 정밀한 계획에 의해 배치된 마천루들의 물리적 수명뿐이다.

이러한 탈역사성은, 전광판에 나타난 두 초상에 의해 장르적 연계로 이어진다. 〈도트시티 라이트〉 연작은 우리가 사는 거대도시

김세한의 〈도트시티 라이트〉. 대량생산된 레디메이드의 단조로움을 보이는 마천루에
팝아트 거장들의 인물 초상 광고가 비친다. 〈2015 예감〉전(2015년 2월 25일~3월 17일,
선갤러리)에 전시되었다.

의 풍경이면서 동시에 앤디 워홀이나 무라카미 다카시, 키스 해링과 같은 팝아트 거장들에 바쳐지는 장르적 풍경, 오마주이기도 하다.

우리는 '도트시티'에 사는 시민들을, 시민들의 삶의 드라마를 볼 수 없다. 전경에 전용된 앤디 워홀과 무라카미 다카시의 뒤엉킨 인물 초상은 광고일 뿐 인간이 아니다. 이 도시에 드라마가 있다면 점멸하는 0과 1의 드라마뿐이다. '도트시티'는 밤이 되어서도 어두워지지 않는다. '도트시티'에서도 밤은 검지만, 이 검은 색깔은 되레 점멸하는 불빛의 존재감을 부각시키고 매력을 강조하는 데 쓰인다. 작품을 실제로 보면 밤의 검정색은 원색의 도트들만큼이나 반짝이는 매끈한 표면을 갖고 있다.

김효숙의 〈꿈의 도시〉 연작은 대도시의 화려한 야경의 표면 아래 어딘가 잠들어 있을 시민들의 잠을 떠올리게 한다. 〈꿈의 도시〉는 〈도트시티 라이트〉와 마찬가지로 여백을 거의 두지 않고 이미지들만으로 패널을 꽉 채운다. 하지만 〈도트시티 라이트〉가 패널의 가장자리까지 마천루의 이미지들로 채워 올리고도 가독성을 위한 여지는 남겨두는 데 반해, 〈꿈의 도시〉는 리플릿에 실린 작은 사이즈로는 파악도 되지 않을 만큼 복잡 다양하고 파편화된 이미지들로 가득 차 있다. 빌딩에 전기를 공급하는 전선 다발들과 통풍 장치에 쓰이는 플렉시블^{flexible} 호스가 공간을 어지러이 메우고 있고, 얼마 남지 않은 그 빈틈을 무언가의 날카로운 파편들이 날아다닌

다. 불의의 사고를 암시하는 핏자국과 불꽃도 언뜻 비친다.

세로 227센티미터, 가로 324센티미터의 대형 패널화인 〈꿈의 도시 2〉에는 인간들도 등장하지만 그들에게서는 인간의 물성이 느껴지지 않는다. 그들은 피가 흐르는 부드러운 살덩이보다는, 곧 파편으로 깨져 흩어질 것만 같은 플라스틱이나 유리의 물성에 더 가깝게 느껴진다.

빌딩의 콘크리트 벽 내부가 전선과 통풍용 호스로 가득 차 있는 것처럼, 그들의 내부는 혈관 대신 꿈틀거리는 전선으로 가득 차 있다. 작업복 차림에 태극기를 들고 있고, 어느 인간은 영화에서 보던 나치의 제복을 걸치고 있다. 이 휴머노이드들의 혼란스런 정치적 정체성은 〈꿈의 도시〉 연작을 더욱 읽기 어렵게 한다. 이 빈틈없는 난해함이 꿈을 더욱 두렵게 만든다. 꿈은 악몽이고, 이제 악몽의 드라마가 우리 앞에 스펙터클로 펼쳐진다.

사실적 표현이 돋보이는 미셸 들라크루아의 작품에서, 점묘화의 기법과 팝아트가 교차하는 김세한의 작품을 거쳐, 현실을 초월하는 테마들로 대형 패널을 가득 채운 김효숙의 작품에 이르기까지, 우리는 도시의 풍경이 작가에 따라 얼마나 다양하게 지각되고 표현되고 있는지 보게 된다. 이것은 분명히 희망이다. 모든 꿈이 다 악몽이 아닌 것처럼 모든 도시가, 모든 도시의 순간들이 다 나쁘고 불행하지는 않은 것이다.

김효숙 개인전(2014년 11월 26일~12월 16일, 관훈갤러리)에 전시된 〈꿈의 도시 2〉.
플라스틱이나 유리처럼 파편으로 깨져 흩어질 것 같은 도시의 인간들이 등장한다.

03

고통은
아주 어두운
빛깔이다

케테 콜비츠,
<농민전쟁> 연작

1914년 여름. 이제 열여덟 살이 된 아들 페터가,
전쟁에 나갈 수 있게 허락해달라고 고집스럽게 부모를 조른다.
"조국은 너를 아직 필요로 하지 않아."
하고 아버지는 달랜다.
"나는 필요로 하고 있어요."
아들은 고집을 꺾지 않는다. 어머니가 아무 말도 없자
아들은 언젠가 어머니가 했던 말을 되뇐다.
"엄마가 나를 껴안고 이런 말을 하신 적이 있지요,
자신이 비겁하다고 생각하지 마라."
아침이 되어 어머니는 다시 한 번 출전을 만류하지만
아들의 마음은 돌아서지 않는다. 어머니는 결국 이런 말로
출전을 허락하고 만다.
"네가 스스로 자신의 일을 결정해야만 하리라."
마침내 아들은 자신의 인생을 스스로 결정했고, 전쟁에 나간 지
두 달도 지나지 않아 어머니는 아들의 전사 통보를 받는다.
어머니는 아들에게 네 스스로 네 인생을 결정하라고 말할 때 이미,
아들이 살아 돌아올 가능성이 없음을 깨닫고 있었다.
그녀는 아들이 전쟁터로 떠난 날 "울고 울고 또 울었다."[1]

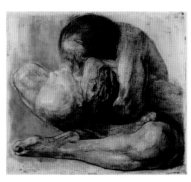

1 카테리네 크라머, 『케테 콜비츠』,
 이순례, 최영진 옮김,
 실천문학사, 2004년, 142~143쪽.

케테 콜비츠, 〈죽은 아이를 안은 여인〉(1903).

독일의 판화가 케테 콜비츠^{Käthe Kollwitz}(1867~1945)의 이야기다. 그녀의 작품엔 아들의 실화처럼, 스스로 자기 인생을 결정한 사람들의 이야기들로 가득하다. 광주시립미술관에서부터 북서울미술관까지 케테 콜비츠 전시 때마다 걸리는 〈농민전쟁〉 연작도 그런 사람들의 이야기다. 연작은 온몸으로 농기구를 끄는 농민으로부터 시작한다. 어찌나 힘에 겨운지 농민의 육체는 땅에 거의 엎디다시피 했다. 꼼짝도 않는 농기구 때문에 농민은 한 발짝도 나아가지 못하고, 농민의 안간힘은 한자리에 고여가고 응축되어가기만 한다.

연작의 두 번째 작품 〈능욕〉(1907)에서는 그 방향을 찾지 못한 힘이, 능욕당하고 버려진 여성 농민의 사체를 통해 드러난다. 고통스레 추켜올린 턱에서부터 뒤로 꺾인 팔, 그녀가 느꼈을 공포를 고스란히 담고 있는 듯 팽팽하게 당겨진 허리와 다리의 근육은, 죽음 이후에도 결코 풀어지지 않는 힘을 보여준다. 단단히 응축되어가는 고통스러운 힘의 강도를 보여준다. '농민'이란 단순히 직업만을 의미하지 않는다. 직업은 언제나 직업 이상의 문제이다. 왜냐하면 그 직업을 낳은 사회의 계급 구조가 항상 직업에 우선해 존재하기 때문이다. 따라서 그것은 강간당하고 풀밭에 버려질 수도 있는, 농민의 하찮은 사회적 지위의 문제이기도 하다.

〈날을 세우고〉(1905)라는 부제가 붙은 〈농민전쟁〉의 세 번째 작품에서 그 응축된 힘은, 비로소 변화의 조짐을 보인다. 삶의 무게에 짓눌려 제자리걸음을 하던, 참혹한 계급 환경에 얼어붙어 꼼짝

도 못하던 그 힘이, 한 여인의 뼈와 근육만 앙상한 손끝에서 사각사각 낫의 예리한 날로 벼려진다.

연작의 다섯 번째 작품 〈폭발〉(1903)에서, 농민들의 응축된 힘은 드디어 확고한 방향과 크기를 가진 벡터적 힘으로 나타난다. 전경에서 한 여인이 몸을 크게 휘며 독려하는 동안, 밤새 날을 세운 창과 낫을 든 농민들이 패널 왼쪽의 한 지점을 향해 물밀듯이, 날카롭게 응집되고 있다.

이 벡터적 힘은 힘겨운 노동과 열악한 환경에 의해, 그 고통스런 삶의 긴장에 의해, 농민들의 내면에 응축되고 응축되어온 힘이다. 삶의 긴장이 임계점에 다다라 더 억누를 길도, 억누를 이유도 없어진 순간에, 마침내 그들은 스스로 자신의 삶의 방향을 결정짓는다. 물론 연작은 실제 역사에서 흔히 보듯 해피엔딩으로 끝나지 않는다. 〈전투〉(1907)가 끝나고 농민들은 포승줄에 결박된 채 〈잡힌 사람들〉(1908)이 된다.

하지만 암울하게 끝나는 것은 연작의 '이야기'일 뿐이다. 연작의 마지막 〈잡힌 사람들〉은 마지막이 아니다. 결박되어 다닥다닥 붙어 있는 농민들의 밀도와 꼿꼿한 자세는 그들을 혁명으로 이끌었던 그 힘이 다시금 응축되고 있는 것을 보여준다. 그 응축된 힘이 언젠가 다시 일정한 크기가 되면, 농민들은 스스로 자신의 삶이 나아갈 방향을 또 한 번 〈폭발〉적으로 결정짓게 될 것이다.

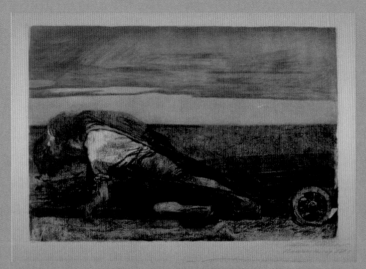

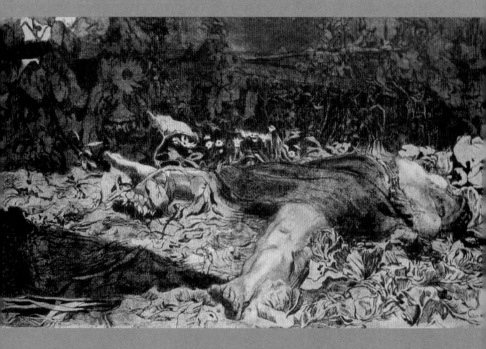

44

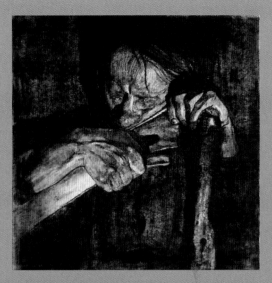

독일 판화가 케테 콜비츠의 〈농민전쟁〉 연작. 왼쪽 위. 〈농민전쟁 1-밭 가는 사람〉,
왼쪽 아래, 〈농민전쟁 2-능욕〉, 오른쪽 위. 〈농민전쟁 3-날을 세우고〉,
오른쪽 아래, 〈농민전쟁 4-무기를 들고〉.

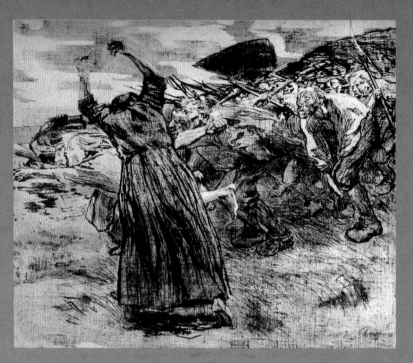

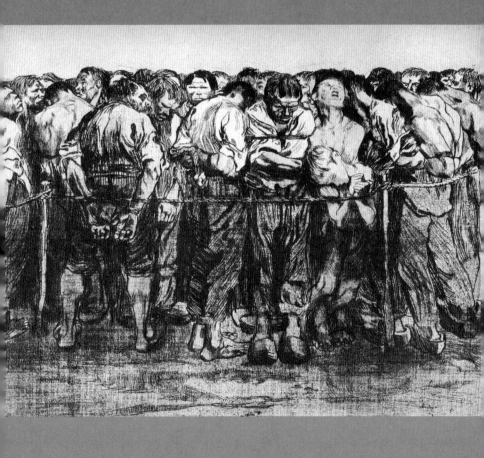

왼쪽 위, 〈농민전쟁 5-폭발〉, 왼쪽 아래, 〈농민전쟁 6-전투〉,
오른쪽 위, 〈농민전쟁 7-잡힌 사람들〉.
전시회는 서울시립북서울미술관에서 2015년 2월 3일에 개막해 4월 19일까지 열렸다.　　47

케테 콜비츠의 전기는 실천문학사의 〈역사 인물 찾기〉 시리즈의 두 번째 권으로 올라 있다. 전기에는 그녀의 삶과 예술을 웅변적으로 보여주는 비문들이 소개되어 있다.

"자신이 믿으면서도 삶을 통해 보여주지 못하는 진리를 좇는 사람은 진리의 가장 위험한 적이다"는 외할아버지의 초상 부조에 새겨진 비문이고, "인간은 행복하기 위해서가 아니라 의무를 다하기 위해서 존재한다"[2]는 외할아버지의 묘비에 새겨진 비문이다.

나는 케테 콜비츠의 삶을 알기 전부터, 그녀의 전기를 읽기 전부터 이미 그녀의 작품들을 좋아해왔다. 혁명에 나선 농민들의 이야기라는 것도 모른 채, 〈폭발〉을 보며 순전히 인물들이 그려내는 놀라운 역동성에 감탄했던 기억이 있다. 〈폭발〉뿐만 아니라 그녀의 작품 대부분이 보여주는 역동성은, 내가 지금까지 보아온 어떤 회화 작품에서도 그만한 크기를 만난 적이 없을 정도로 강력한 세기를 지녔다. 이 강력한 역동성은 정치적 성향과 민중미술이라는 장르적 특성을 떠나서, 순수하게 작품만으로 지각되는 미학적 성취다.

케테 콜비츠 작품의 역동성, 그 벡터적 힘의 근원은 무엇일까. 리처드 로티는 『우연성, 아이러니, 연대성』에서 "고통은 비언어적"이라고 말하고 있다. 이것이 "억압받는 자의 목소리나 희생자들의 언어와 같은 것이 존재하지 않는 이유"이다. 고통받는 이들은 "새로운 낱말을 결합시킬 수 없을 만큼 너무나 많은 고초를 겪고 있"다. 그래서 "그들의 상황을 언어로 표현하는 일은 그들을 위하는 누군가

2 카테리네 크라머, 앞의 책, 307쪽.

다른 사람에 의해 행해져야 할 몫"[3]이 된다.

우리가 흔히 말하는 연대의 또 다른 의미다. 케테 콜비츠는 〈농민전쟁〉 연작을 끝내고 나서 "고통은 아주 어두운 빛깔이다"[4]라고 말했다고 한다. 그녀는 고통받는 이들을 위해 자신이 해야 할 일을 알았고, 그 연대의 표현이 역동성으로 터질 듯한 〈농민전쟁〉 연작이었던 것이다. 고통이 응축되고 응축되어 더 이상 응축될 수 없을 지경에 이르렀을 때, 비로소 확고한 방향과 분명한 크기의 벡터적 힘으로 그녀의 손끝에서 다시 태어나 작품의 도처에서 흘러넘친다. 스스로 언어로 표현할 수 없었던 농민들의 고통을, 그녀가 역동성이라는 회화적 언어로 대신 표현해주었던 것이다.

케테 콜비츠 자신이 고통받는 자이기도 했다. 전시 리플릿을 보면 아들이 전사한 후 작품 세계도 달라져, 전쟁 이전에는 여성들이 "억압받고 투쟁하는 계층으로 등장했던 반면, 전쟁 시기의 여성은 어머니로서의 본능을 강조한 작업들이 주류를 이룬다."[5] 그녀가 남긴 일기에는, 아들이 남긴 캔버스에 아들의 화구로 작업을 하면서 "나는 너와 함께 작품을 만들고 있다"[6]고 죽은 아들에게 말을 거는 대목이 나온다.

2015년 4월 16일은 세월호 참사가 일어난 지 1주기가 되는 날이었다. 일 년이 지났지만 속 시원히 밝혀진 것은 없고, 진실 규명의 관건인 세월호를 인양하느냐 마느냐의 문제를 그제야 논의하고 있

3 리처드 로티, 『우연성, 아이러니, 연대성』, 김동식 옮김, 민음사, 1996년, 180쪽.

4 카테리네 크라머, 앞의 책, 92쪽.

5 김혜진, <케테 콜비츠: 제1차 세계대전 전후 케테 콜비츠의 작품세계>, <케테 콜비츠>전 리플릿, 2015년.

6 카테리네 크라머, 앞의 책, 159쪽.

었다. 케테 콜비츠의 아들이 전쟁에 참전한 것은 스스로 자신의 인생을 결정한 결과였다. 어른들의 부패와 어리석음에 희생된, 세월호의 저 조그맣고 하얀 넋들에게는 그런 선택의 여지조차 주어지지 않았다. 자기 인생을 스스로 선택할 기회조차 주어지지 않았다. 자기 인생을 스스로 선택하고 그 결과에 책임지는 일이 얼마나 멋진지, 얼마나 해볼 만한 일인지 경험할 시간조차 주어지지 않았다.

코맥 매카시의 『모두 다 예쁜 말들』에는 이런 말이 나온다. "가장 강한 유대감은 슬픔의 유대감이며, 가장 강한 단체는 비통의 단체"[7]이다. 자신의 인생을 결정할 권리조차 갖지 못한 희생자들과 그 유족의 슬픔과 비통 앞에서 우리가 무엇을 할 수 있을까. 무엇을 해야 할까.

7 코맥 매카시, 『모두 다 예쁜 말들』, 김시현 옮김, 민음사, 2008년, 329쪽.

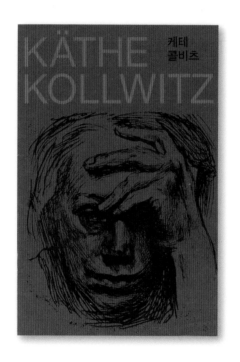

케테
콜비츠

KÄTHE
KOLLWITZ

〈케테 콜비츠〉전 리플릿.

04

웃기면서 무서운
주체의 초상

2015년 4월 18일 토요일 오후 2시, 효자동에서 청와대로를 거쳐 삼청로로 가려는데 경찰이 막아섰다. 어디 가냐고 물으며 이 길로는 갈 수 없다고 했다. 하지만 중국인들로 보이는 단체 관광객들은 별다른 제재 없이 경찰들을 통과했다.

중국인 관광객은 맘대로 다니는 길을 무슨 근거로 가지 못하게 하냐며 내가 항의하자, 이곳은 '특정 구역'이고 대통령 경호에 관한 법률에 근거한 통제라는 답변이 돌아왔다. 결국 나는 돌아섰고, 청와대 근처를 벗어났는데도 광화문까지 가는 데 여러 차례 검문을 당했다.

그중 마지막에 나를 검문한 검은 양복 차림 경찰과의 대화는 잊을 수가 없다. 청와대랑 500미터도 더 떨어진 곳인데 왜 이러고 있냐고 내가 묻자, 이 자리에서 불순분자들이 "불화살을 쏴서 청와대를 맞힐 수도 있다"고 했다. 그러면서 그는 "저쪽에서 불순분자들이 다수 몰려올 수 있다"며 광화문 삼거리를 가리켰다.

경찰이 가리킨 광화문 삼거리로 내려와 보니 세월호 유가족과 시민들이 띄엄띄엄 모여 시위를 하고 있었다. 그리고 그 사방을, 시민의 몇 십 배는 될 듯한 경찰 병력이 빼곡히 에워싸고 있었다. 경찰의 제복이 말 그대로 삼거리 전체에 만발해 있었다.

서촌과 북촌, 인사동의 화랑가를 자주 찾는 미술 애호가라면 경찰 검문은 익숙한 일이다. 경찰을 상대하기가 귀찮아 청와대로를 포기하고 광화문 삼거리까지 한참을 돌아가기도 한다. 그렇게 시민

이 통행을 포기한 청와대 앞길을, 서양인과 중국인 관광객들이 한가한 표정으로 느긋하게 오간다. 박정희나 전두환 시대의 이야기가 아니다. 지금 얘기다. 청와대 앞길에서 느끼는 이 야릇한 소외감에, 내가 외국인 관광객이 된 듯하다.

작가 조습의 연작 〈어부들〉의 〈물허벅〉 인물들이 있는 곳은 제주도의 바닷가다. 작품이 워낙 코믹해서 당장은 그냥 슥 보고 웃고 말았지만, 어찌된 일인지 좀처럼 잊히지가 않는다. 곰곰 따져보면 상식에 맞는 설정이 하나도 없다. 이들이 지고 있는 '물허벅'은 제주도에서 식수를 운반하는 데 쓰인다. 짠물뿐인 바닷가에 있을 물건이 아니다. 그렇다고 낚시를 하는 것도 아닌데, 낚시 도구도 없을뿐더러 사방은 칠흑 같은 어둠이다. 어부들은 가슴까지 내려오는 긴 머리를 하고 있다. 코밑에 수북하게 자란 수염은 민트블루 색깔로 염색했다. 그런가 하면 물적삼으로 보이는 제주 해녀의 옷을 걸치고 있다. 그렇다면 이 어부들은 남자 해녀, 해남들일까.

연작의 제목들처럼 〈검은 모래〉에 〈검은 파도〉가 치는 밤 바닷가에서 이들이 하는 일을 보면 해남들이라는 생각은 들지 않는다. 이들은 기다란 피리 같은 것을 입에 물고 있거나, 줄다리기를 하고, 줄넘기도 하며, 거칠게 파도가 부서지는 바위 위에 올라가 마이크 같은 걸 손에 쥐고 목청껏 노래를 부른다. 풍모만 보자면, 내가 사는 서울의 동네 이웃들에 더 가깝다.

조습의 〈어부들〉 연작 중 〈물허벅〉. 엉뚱한 장소에 엉뚱한 복장을 하고 나타난 인물들을 통해
작가는 후기자본주의의 '아이러니한 주체'를 나타내고자 한다.

〈어부들〉의 눈은 정면을 향하고 있지 않다. 이들에겐 인물 사진에서 흔히 보는 정면을 향한 시선, 즉 작품을 응시하는 관람자를 마주 응시하는 당당한 시선이 없다. 〈물허벅〉에서 어부들은 관람자의 시선을 애써 피하려는 듯이 보이기도 한다. 눈은 크게 떠져 있으되, 느껴지는 것은 주체의 당당함이 아니라, 겸연쩍은 상황을 얼버무리기 위한 어설픈 제스처의 과장됨이다.

이들의 정체는 무엇일까. 리플릿에서 조습 작가는 이렇게 말한다. "나의 작업은 후기자본주의의 현실 속에서 주체의 이성적 응전이 불투명해지는 지점에서 출발한다. (……) 내가 말하고자 하는 것은 (……) 아이러니한 주체에 대한 이야기이다."[1]

이 아이러니한 주체들, 하루 일을 끝내고 소주 한잔 걸치고 노래방을 전전하는 게 더 어울려 보이는 주체들. 말하자면 조습의 〈어부들〉은 잘못된 장소에 잘못된 방식으로 놓인 잘못된 주체들이다.

작가 난다의 개인전 〈사물의 자세: 마치, 단지〉는 주체와 객체의 자리가 뒤바뀐 상황을 보여준다. 〈마치, 단지〉에는 작가의 다섯 살 난 조카와, 그 조카를 빼닮은 구체관절인형이 등장한다. 둘이 나란히 서 있는데 키는 물론이고 생김새, 피부의 톤까지 닮았다. 헤어스타일과 옷까지 똑같이 맞춰놓았다. 이 인간과 인형의 이종異種 자매를 보고 있자면, 작품의 주인공이 누구인지 문득 궁금해진다.

리플릿에는 부제처럼 이런 문장이 덧붙여져 있다. "마치 사람

1 조습, 〈어부들〉 리플릿, 2014년 10월 8일~11월 5일.

의 형상을 하고 있지만 단지 사물이기도 하다." '마치'와 '단지' 둘 다 인형을 지칭하는 것이고, 당연히 작품의 주인공은 사물인 인형이다. 다섯 살 조카의 시선은 일반적인 인물 사진처럼 정면을 향해 있고, 응시하는 관람자를 마주 응시하고 있다.

하지만 〈마치, 단지〉 앞에 선 관람자는 자신을 가만히 응시하는 또 하나의 시선을 감지하게 되는데, 바로 작가가 사물이라고 부른 인형의 응시다. 사물이 인간과 나란히, 동일한 자리에 서서 인간인 관람자를 응시하는 것이다.

리플릿에서 작가는 이렇게 말하고 있다. "구체관절인형은 (마치) 나의 분신처럼 보일 수 있으며 (……) 인형은 사물화 된 인간을 표현한다. 이 작업이 (단지) 사물의 구성으로만 보이지 않고 변태적이고 폭력적이어서 불편하다면, 형상이라는 실제의 대체물이 실제와 분리될 수 없음을 증명한 셈이다."**2**

2 난다, 〈사물의 자세: 마치, 단지〉전 리플릿, 2015년 3월 11일~3월 24일.

난다의 〈사물의 자세: 마치, 단지〉전 리플릿.

난다의 〈마치, 단지〉.
다섯 살 조카와 조카를 빼닮은 인형을 나란히 세워 주체와 객체의 경계를 허문다.

인형은 인간을 모델로 해 만들어진 인간의 객체이다. 인형은 자신의 주체에 붙어서 떨어질 줄 모른다. 작품에서 느껴지는 불편함은 그 객체가, 주체인 인간의 경계에 거의 육박했을 때 느껴지는 위기감의 또 다른 표현이다. 주체의 경계가 곧 망가지고 무너질 것이며, 그 자리를 객체가 꿰찰 것이라는 예감에 주체와 관람자는 긴장하지 않을 수 없다.

이것이 조습의 〈어부들〉과 다른 점이다. 〈어부들〉에는 객체가 등장하지 않는다. 〈어부들〉의 주체들에게 일어난 사건은, 그들이 잘못된 장소에 잘못된 방식으로 놓였다는 것뿐이다. 그들의 경계는 아직 어느 객체에게도 위협받고 있지 않다. 혼란은 있을지언정, 주체의 경계는 망가지지 않았다.

푸코는 『주체의 해석학』에서 인간은 "자기 자신은 무엇이고 자기 자신이 아닌 사물이 무엇인지에 대해", "자기 자신에 속하는 바와 자기 자신에 속하지 않는 바에 대해", "임무나 그 행위의 범주에 따라 해야 하거나 하지 말아야 할 일이 무엇인지에 대해"[3] 물음을 던져야 한다고 했다.

그 물음을 게을리하거나 물음에 대한 답이 혼란스러워질 때 주체에게 무슨 일이 일어날까. 난다의 또 다른 작품 〈다이어트를 위한 장보기〉는 마침내 경계가 무너져 객체의 침범을 겪는 주체의 초상을 담고 있다.

부유층의 클리셰로 치장한 손님들과 노동자의 클리셰로 치장

3 미셸 푸코, 『주체의 해석학』,
심세광 옮김, 동문선, 2007년, 230쪽.

한 계산원들은, 프레임을 반씩 나눠 가진 채 계산대를 사이에 두고 대립한다. 손님은 언뜻 거만해 보이고, 계산원은 울상을 짓고 있다. 하지만 그 둘은 본질적으로, 서로 다른 주체가 아니다. 손님의 머리는 인간의 머리가 아니라 무농약 야채와 신선 식품으로 채워져 있고, 계산원의 머리는 화학섬유로 만든 가발로 대체되어 있다. 부드러운 살과 따뜻한 피는 양쪽 누구의 머리에도 없다. 야채 덩어리와 가발을 벗겨낸다 하더라도 그 밑에서 드러나는 것은 인간의 객체, 마네킹, 인형일 뿐이다.

〈다이어트를 위한 장보기〉에서 주체의 경계는 이중으로 침범되는데, 첫 번째는 플라스틱 같은 인공 물질로 대체된 육체적 주체의 경계이고, 두 번째는 동일자와 타자의 구분이 사라진 사회적 주체의 경계이다.

〈사물의 자세: 마치, 단지〉의 세계에는 유일무이한 개성적인 주체는 존재하지 않는다. 그저 복사와 붙여 넣는 행위로 표상되는 획일화된 시뮬라크르, 복제된 주체들만이 등장한다. 그 세계는 동일자와 타자, 주체와 객체의 구분과 경계가 말끔하게 사라진 세계이다. 너와 내가 모두 사물화 된, 사물의 세계다.

조습과 난다의 개인전에 보이는 것은 이 세계, 2015년의 한국 사회를 살아가는 우리가 겪고 있는 주체의 문제들이다. 2015년 4월 18일 토요일, 나는 일이 있어 일찍 광화문의 시위 현장을 빠져나왔

다. 다음 날 보도를 보니 그날 저녁 세월호 유가족과 시민, 경찰들 사이에 충돌이 꽤 컸던 모양이다. '불순분자'들이 몰려와 청와대를 향해 '불화살'을 날릴 것이라는 경찰과 어린 자식이 왜 죽었는지 알고자 하는 유가족과 시민사회. 내 상식에 비추어 경찰은 세월호 유가족들을 보호하기 위해 그 자리에 있어야 했다. 대통령과 정부는 그런 일을 하라고 그 자리에 있는 사람들이다.

하지만 상식은 통하지 않는다. 세월호의 아이들도 지키지 못한 대통령과 정부가, 세월호 유가족들로부터 자신들을 지키기 위해 경찰을 동원한다. 한국 사회에서 누가 주체이고 누가 객체인지 궁금하지 않을 수 없다. 주체와 객체 사이에 지켜야 할 경계가 무엇인지도. 청와대 앞길이 누구의 것인지도.

05

숭고냐, 세탁이냐

서도호,
<한진해운 박스 프로젝트 시리즈>
이불,
<국립현대미술관 현대차 시리즈>

2013년 11월 국립현대미술관의 서울관이 개관한 뒤로 나는 전에는 보지 못했던 규모의 전시들을 보아왔다. 대기업과 함께하는 프로젝트 전시가 그렇다.

전시실의 넓이만 따지면 과천관도 서울관 못지않겠지만, 서울관의 프로젝트 전시처럼 전시실 하나를 통째로 작품 하나를 위해 내어준 경우는 보지 못했다. 한진해운과 현대차라는 대기업과의 협업으로 진행되고 있는 이 프로젝트들은, 미술을 취미로 즐겨온 나 같은 이에겐 규모의 면에서 분명 경이로운 전시다.

서도호 작가는 〈한진해운 박스 프로젝트 시리즈〉의 첫 번째 선정 작가고, 이불 작가는 〈국립현대미술관 현대차 시리즈〉가 선정한 첫 번째 작가다. 이불 전시의 리플릿에는 〈국립현대미술관 현대차 시리즈〉가 "국립현대미술관과 ㈜현대자동차가 함께 향후 10년간 우리나라 중진 작가의 대규모 프로젝트를 지원하는 사업"[1]이라고 소개되어 있다.

서도호의 〈집 속의 집 속의 집 속의 집 속의 집〉은 규모의 예술을 맛보게 해준 첫 작품이라 더욱 인상이 깊다. 서울관에 입장하여 로비를 따라 걷다보면, 문득 왼편 1층 바닥 전체를 뚫고 솟아오른 건축물의 지붕과 만나게 된다. 관람자는 아직 자신이 무엇을 보고 있는지 정확히 알지 못한다. 생긴 모양새는 어디에선가 본 서양 주택의 윗부분이다. 경사가 진 지붕과 창문이 있고 굴뚝 같은 것도

1 이불, 〈국립현대미술관 현대차 시리즈 2014: 이불〉전 리플릿,
2014년 9월 30일~2015년 3월 29일. 63

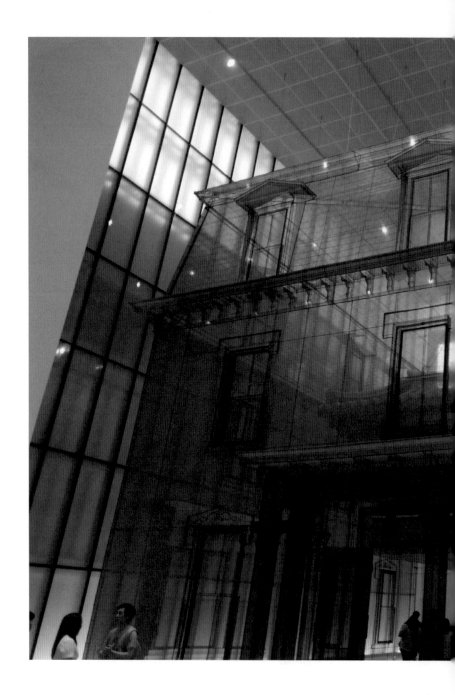

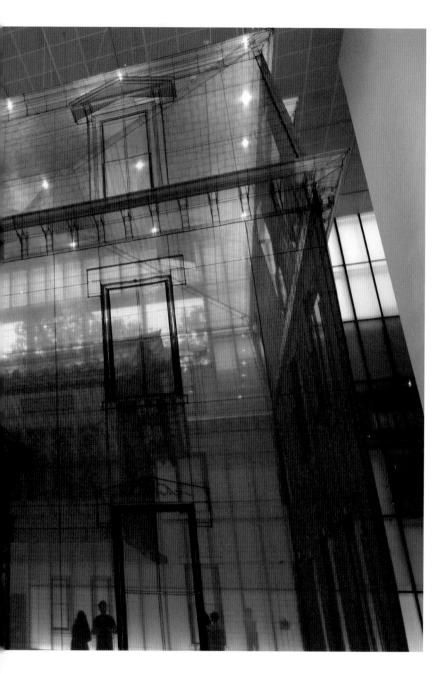

서도호의 〈집 속의 집 속의 집 속의 집 속의 집〉.
이 작품은 파란 망사 천으로 복원한 실물 크기 3층 주택으로 관객을 압도한다.
대기업의 후원이라는 그림자가 눈에 밟힌다.　　　　　　　　　　　　65

솟아 있다. 하지만 생김새와 크기만 그렇다 뿐이지, 진짜 주택의 지붕을 옮겨다 놓은 것은 아니다. 지붕이며 벽, 창과 창틀이 하나같이 반투명한 파란색을 띠고 있는 점이, 어딘가 이상하다.

미술관 지하 1층 중심부에 자리한 전시실 서울 박스Seoul Box로 내려가 보면 모든 게 분명해진다. 그전에 우선, 관람자는 전시실 안에서 고개를 천장으로 치켜든 채 어리둥절한 걸음을 옮기고 있는 다른 관람자들을 먼저 보게 된다. 아직 작품의 전체는 보이지 않는다. 전체를 보려면 다른 관람자들처럼 그도 고개를 들고, 어리둥절한 걸음을 이리저리 옮겨야 한다.

관람자의 표정이 혼란스럽거나 불쾌한 것은 아니다. 놀랍고 신기한 것과 마주해 다른 이의 시선 따위는 잠시 잊은 몰아의 표정이다. 탄성이 흘러나오고, 걸음을 옮기다가 다른 이와 부딪히기도 한다. 이런 일을 가능하게 하는 것은 무엇보다 작품의 크기다. 높이 12미터에 너비 15미터에 달하는 이 작품은, 작가 서도호가 미국 유학 시절 거주했던 3층 주택을 실물 크기로 옮겨놓은 것이다.

거기에 작품의 재질이 효과를 더한다. 흔히 알고 있는 석재와 철근, 유리라는 건축자재 대신에 작가는 얇고 파란 망사 천으로 예술적 건축물을 지어 올렸다. 관람자들은 속이 투명하게 비치는 망사 천 건축물의 안팎을 드나들며, 일반적인 건축자재의 육중한 중량감이 아닌 날아갈 듯한 가벼운 경쾌함을 느낀다. 이는 우리에게 익숙한 물성이 뒤집어지는 순간의 쾌감이고 즐거움이다.

서도호의 작품은 두 번 놀라게 한다. 한 번은 낯익은 현실의 재현물을 미술관이라는 기대하지 않았던 장소에서 마주치게 함으로써 놀라게 한다. 다른 한 번은 그 낯익은 재현물이 망사 천이라는 기대하지 않았던 재질로 만들어졌다는 사실을 깨닫게 함으로써 놀라게 한다. 그래도 역시 가장 큰 놀라움은 작품의 크기에서 온다.

칸트는 『판단력 비판』에서 숭고에 대해 이렇게 말한다. "단적으로 큰 것을 우리는 숭고하다고 말한다. (……) 일체의 비교를 넘어서 큰 것이다."[2] 그러면서 "숭고한 것은 그것과 비교하면 다른 모든 것이 작은 것이다"[3]라고 덧붙인다. 이때의 크기란 높이 12미터에 너비 15미터 같은 물리적 척도만을 말하지는 않는다.

만약 서도호의 작품을 숭고한 것이라고 부를 수 있다면, 두 가지 의미로 생각해볼 수 있다. 하나는 과거의 국립현대미술관에서는 볼 수 없었던, 경험적 비교에 의한 크기를 가졌다는 의미다. 다른 하나는 현재 서울관에서 전시 중인 어떤 작품에 비해서도 단적으로 큰, 절대적 크기를 가졌다는 의미다.

칸트를 따르면 이 비할 데 없이 큰 숭고한 것의 효과는, 보는 이의 "영혼의 힘을 일상적인 보통 수준 이상으로 높여"준다. 숭고한 것은 "두려우면 두려울수록 더욱더 우리의 마음을" 끄는 매력을 갖고 있지만, 그러기 위해선 단서가 붙는다. "우리가 안전한 곳에 있기만 하다면."[4]

2 임마누엘 칸트, 『판단력 비판』,
 백종현 옮김, 아카넷, 2009년, 253쪽.

3 앞의 책, 256쪽. 4 앞의 책, 271쪽.

이불의 〈태양의 도시 II〉 역시 서울관에 전시된 대규모 설치 작품이다. 이번에도 지하 1층의 5전시실 전체가 오로지 하나의 작품을 위해 쓰였다. 리플릿을 따르면 "'설치' 작품이라는 말이 무색할 정도로 압도적인 규모의 〈태양의 도시 II〉는 길이 33미터, 높이 7미터의 전시 공간 전체를 작품화하였다." 이어지는 설명은 칸트의 숭고에 대한 언급과 거의 일치한다. "관객은 무한으로 확장된 공간을 경험하며, 그 경계를 상실하게 된다. 통제할 수 있는 감각과 인식의 범위를 넘어서는 환경 속에서 알 수 없는 두려움이 발생한다."[5]

관람자는 〈태양의 도시 II〉 앞에서 안전하다는 것을 알기에, 그 규모에 "압도"되어 "두려움"을 느끼면서도, 주저 없이 전시실 안에 발을 들여놓는다. 서도호의 작품이 2개 층을 아우르는 수직적 규모로 관람자를 놀라게 한다면, 이불의 작품은 끝도 없이 펼쳐진 시각적 환영의 수평적 규모로 관람자를 놀라게 한다. 사방 벽이 거울로 덮여 있어 전시실은 원래의 넓이보다 확장되어 보인다. 거울이 매끈하고 반반한 표면이 아닌 일그러지고 구겨진 표면을 갖고 있어, 작품의 경계는 모호함 속에 더욱 확장되어 보인다.

초점이 맞지 않는 왜곡된 환영 앞에서 관람자는, 세계의 경계를 눈이 아니라 상상으로 보게 된다. 전시실의 다른 환경도 관람자의 상상을 돕는다. 조명은 전시실 한쪽 바닥에 놓인 백열등에 의지하고 있지만, 발밑이 걱정스러울 정도로 어둡지는 않다. 편안하고 안전하다는 느낌은 낮은 조도에서도 조금도 손상되지 않는다. 이 차

5 이불, 〈국립현대미술관 현대차 시리즈 2014: 이불〉전 리플릿.

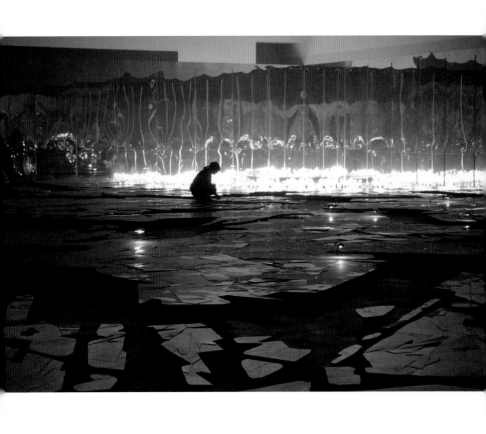

이불, 〈태양의 도시 Ⅱ〉.
관람자는 조명과 거울, 바닥의 파편들이 자아내는 효과 속을 오간다.

분하게 가라앉은 어둠에 의해 전시실은 서울관의 어떤 전시실보다도 고요하고 쓸쓸하게 느껴진다.

작품은 관람자의 걸음걸이까지 자신의 미학적 기획 아래 통제하고 있는데, 바닥에 놓인 반짝거리는 파편들 사이로 걸음을 옮겨다녀야 하기 때문에 관람자는 평소보다도 훨씬 느린 속도로 걷게 된다.

관람자는 결국 조명과 거울, 바닥의 파편들이 자아내는 전체적인 효과 속을 천천히 소요하듯 오가게 된다. 그 효과 속에서 무엇을 보느냐는 관람자마다 다를 것이다. 나는 거기서 얼음 조각들이 떠다니는 망망대해를 떠올리기도 했고, 언젠가 비행기 안에서 봤던 어둑어둑한 운해를 보기도 했다. 바다든 운해든 이러한 수평적 세계의 환영은, 무엇보다 작품의 규모에서 비롯된다.

〈이불〉전 리플릿.

숭고한 것은 그에 비하면 다른 모든 것이 다 작은, 일체의 비교를 넘어선 큰 것이다. 서로 다른 대기업의 후원을 받는 두 프로젝트가 우연찮게 숭고한 것의 절대적 크기를 떠올리게 하는 까닭은 무엇일까. 이 큰 것, 숭고한 것의 이미지 자체가 대기업이 목적한 바가 아닐까. 모든 이를 압도해 두렵게 하고, 그러면서도 안전한 매력을 제공하는 대기업 이미지.

우리 사회에서 대기업의 이미지가 많이 나아졌다고 하지만, 부정적인 이미지도 여전하다. 대기업들이 문화계의 지원을 통해 그 부정적인 이미지를 씻어내려 시도한다는 것은 이미 알려진 사실이다. 한진해운은 2014년 '땅콩 회항'으로 시끄러웠던 대한항공과 함께 한진그룹의 계열사를 이루고 있고, 현대자동차는 사내 하청 노동자의 불법 파견 문제로 2004년부터 분규를 겪고 있다. 2015년 4월에 열린 서울 모터쇼에서도 현대차 노동자들의 시위가 있었다.

나는 대기업의 문화계 지원을 나쁘게 보지 않는다. 대기업의 후원이 있지 않으면 이런 규모의 작품이 가능하겠는가, 하는 생각이다. 하지만 그렇다고, 그 숭고의 외양 아래 드리운 현실의 암담한 그림자까지 못 본 척하고 있어야 한다는 말은 아니다.

06

**바깥을 향해
읽어라**

임수식, <책가도> 연작

강애란, <책의 근심, 빛의 위안>전

기드온 키퍼, 드로잉 작품

내가 유년을 보낸 1970년대 중후반만 해도 책은 그리 흔하지 않았다. 적어도 우리 집, 서울 홍제 4동의 무허가촌인 우리 동네에서는 그랬다. 펼치면 입체그림이 솟아오르는 신기한 그림책 몇 권이, 기억에 남아 있는 우리 집 소장 도서의 전부였다.

내 유년기의 많은 기억이 책과 결부되어 있다. 놀지도 않고 책만 읽었나 하는 생각이 들 정도다. 친구네 집 앞에서 이름을 부르고 있으면 책을 빌리려고 그런 것이고, 학교에서 집으로 가는 고불고불한 하굣길을 떠올리면 꼭 내 손에 소설이 들려 있다. 다니던 초등학교의 도서실로 만족하지 못해 누나 학교의 도서실까지 가서 책을 읽던 기억도 있다. 방학 때는 어린애 걸음으로 한 시간 반쯤 걸리던 사직공원의 어린이 도서관까지 책을 빌리러 다녔다. 책 읽기를 "찌질하게" 여긴다는 요즘 중학생들이 들으면 왕따를 당할 얘기다.

당시 일을 소설로 쓰기도 했다. 소설의 주인공 "도서관 소년"은 동네에 도서관이 생기자 기쁜 마음에, "도서관의 신"께 우리 동네에도 도서관을 내려주셔서 감사하다는 기도를 올린다. 1986년에 개관한 서대문 도서관의 이야기다. 이쯤 되면 왕따를 넘어 저 아저씨, 미친 거 아냐 싶을 것이다. 그래 맞다. 나는 종이책에 환상 같은 것을 갖고 있다.

전시회를 다니다보면 그런 환상이 나만의 것은 아니구나, 하는 생각이 드는 작품을 만나기도 한다. 임수식의 〈책가도〉 연작은 책이 한가득 꽂혀 있는 책꽂이를 보여준다. 여느 집에서나 흔히 볼

수 있는 책꽂이다. 나무로 틀이 짜여졌고 서재의 층고에 맞게 5단이
나 6단으로 구성되어 있다. 장서도 흔히 보던 책들이다. 낡았지만 고
서까지는 아니다. 가지런히 정돈되어 있지만 질서를 강제한 흔적은
보이지 않는다.

　이 넘치는 익숙함 가운데 단 한 가지 부자연스러운 점은 책꽂
이가 놓인 장소다. 책꽂이는 미술관에 있다. 책꽂이가 왜 거실이 아
닌 미술관 벽에 걸려 있을까.

　〈책가도〉 연작은 책꽂이의 일부를 사진으로 찍어 한지나 조각
보에 인쇄한 다음, 그 부분들을 하나하나 바느질로 이어 붙여 온전
한 하나의 책꽂이를 구현한 작품이다. 매끈한 인화지를 두고 조각보
에 인쇄해 수고롭게도 삐뚤빼뚤 바느질까지 했다.

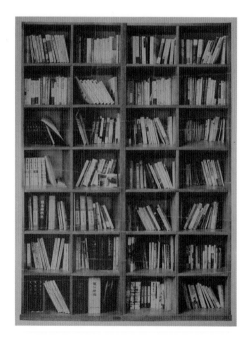

임수식, 〈책가도〉 연작 중 〈책가도224〉.

리플릿을 보면 책가도冊架圖란 조선 후기의 회화 양식으로 "현학에 정진하고 글공부를 적극 권장했던 당시의 생활을 보여주는 작품들로 서가 모양의 격자 구획 안에 문방구를 비롯하여 선비의 여가와 관련된 사물들을 역원근법으로 표현한 작품들"[1]이라고 소개되어 있다. 그 기원은 조선의 22대 왕 정조로 알려져 있다. 정조는 정사를 돌보느라 책 읽을 시간이 없자 책꽂이를 그림으로 그리게 해 어좌 뒤에 놓게 했다고 한다.

정조가 규장각의 책꽂이를 그림으로 불러내 곁에 두었듯이, 임수식 작가도 거실의 책꽂이를 불러내 미술관 벽에 걸어놓았다. 책에 대한 모종의 환상이 이들에게도 있었던 걸까. 책에 대한 환상은 사람마다 다르다.

책에 대한 나의 환상은 보르헤스가 「바벨의 도서관」에서 말한 것에 가깝다. 책이 이 세상의 근원이며, "그 어떤 개인적인 문제나 세계 보편적인 문제에 대한 명쾌한 해답을 찾을 수"[2] 있는 세상에 대한 총체적 해석이라는 환상이다. 말하자면 책 속에서 길을 보는 것이다.

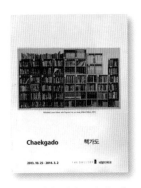

1 손영주, <책가도>전 리플릿,
갤러리 디, 2013년 10월 25일~2014년 3월 2일.

2 호르헤 루이스 보르헤스, 「바벨의 도서관」, 『픽션들』,
황병하 옮김, 민음사, 1994년, 137쪽.

임수식의 〈책가도〉전 리플릿.

강애란의 개인전 〈책의 근심, 책의 위안〉.
책을 소재로 삼은 전시를 통해 책의 본질에 대해 생각해본다.

강애란의 개인전 〈책의 근심, 빛의 위안〉에서는 책에 대한 좀 더 팝아트적인, 현대적인 접근을 볼 수 있다. 작품의 팝아트적 기원을 드러내기라도 하듯이, 그녀 책들의 책등엔 대개 영어 제목이 붙어 있다. 책등에서는 임수식의 〈책가도〉에 꽂힌 책들과는 다르게, 인간의 손길을 탄 흔적이 전혀 보이지 않는다. 그렇다고 책에 대한 애정이 덜하다는 말은 아니다. 매끈한 책등의 상태는 탈시간이라는 장르적 특성을 반영할 뿐이다. 리플릿에는 "그녀는 지난 15년간 일관되게 책을 소재로 삼은 작품을 발표"[3]해왔다고 소개한다. 애정이 있지 않고서는 이루기 힘든 일관성이다.

강애란은 임수식과는 다른 환상을 가진 듯 보인다. 〈책가도〉의 책들은 느슨하긴 하지만, 폭과 높이와 무게의 한계가 정해진 책꽂이라는 틀, 질서 속에 존재한다. 반대로 〈책의 근심, 빛의 위안〉의 책들은 답답한 책꽂이에서 해방되어 어떤 질서에도 얽매이지 않고 놓여나 있다. 질감과 양감은 물론이고 투시법과 실물과의 비례 관계에서도 벗어나 있다. 책꽂이는 물론이고 그림을 넣어 벽에 고정시키는 액자도 없다. 나아가 중력의 질서까지도 거부한다는 듯이, 미술관 바닥에서 가볍게 떠 있다. 또 다른 작품에서는 아예 종이라는 책의 재질을 플라스틱과 엘이디LED 조명으로 대체하고 있다. 플라스틱 책은 펼칠 수 없다. 뚜껑을 연다 하더라도 눈부신 엘이디 조명뿐이다. 그녀의 책들은 그렇게 중력뿐 아니라 자신의 물성, 물리적 운명에서도 자유로이 다시 태어난다.

3 이찬웅, 〈책의 근심, 빛의 위안〉전 리플릿,
갤러리 시몬, 2014년 8월 28일~10월 26일.

벨기에 작가 기드온 키퍼의 드로잉 작품들은 아예 캔버스가 아닌 책에 그려진다. 양장본의 딱딱한 앞뒤 표지를 찢어 그 위에 자신의 초현실적 테마를 펼쳐놓는다. 책의 표지는 칼로 잘라내지 않고 손으로 잡아 찢었다. 거칠고 들쑥날쑥한 단면이 그대로 드러나 있다. 책의 표지라는 것을 감추기 위한 별다른 조치도 취하지 않는다.

리플릿은 책을 활용하는 것에 대해 "본래 책의 목적과 내용을 제거하고 새로운 정체성을 부여함으로써 그의 독특한 작품 속 새로운 인생을 표현한다"[4]라고 설명한다. 그렇다면 왜 하필 책일까, 책의 표지일까. 그저 우연한 선택일까. 아마도, 책이 작가의 삶에서 가장 흔한 요소였을지도 모른다. 그래서 손을 뻗었더니 책에 닿았고, 하드커버가 캔버스를 대체하기에 충분함을 깨달은 것이다.

작품에 남아 있는 글귀와 숫자가 이해를 도울지도 모른다. 키퍼의 서명과 함께, 짧지만 완전한 문장 하나와 숫자 몇 개가 작품마다 붙어 있다. 제목은 마치 관람자에게 말을 건네는 것처럼 입말체로 되어 있다. 발화자는 당연히 작품이면서 동시에 작품에 등장하는 주체, 즉 사람, 박제된 새, 구조물 들이다. 이 대화, 독백, 방백 들은 표지가 감싸고 있던 책에서 뽑아낸 일부분인 것 같기도 하다. 그럼 숫자는 뭘까. 리플릿을 따르면 숫자는 실제 존재하는 위치의 좌표라고 한다. 좌표는 세계 내 주체의 자리를 설명하는 기호의 역할을 한다. 이 설명하는 역할은 우리가 알고 있는 책의 전통적인 역할

4 리플릿 해설,
기드온 키퍼 <The Blue Hour of Dreams>전 리플릿,
UNC 갤러리, 2015년 4월 9일~5월 8일.

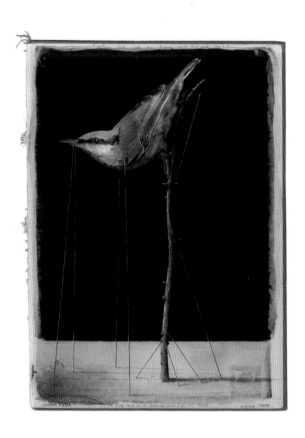

기드온 키퍼, 〈Where Did All the People GO? You Ask Me?〉.

과 겹친다.

내 해석일 뿐이지만, 키퍼의 작품들은 이렇게 해서 책의 연장이 된다. 키퍼의 그림은 그저 뜯어낸 책표지에 그린 그림이 아니라, 여전히 책인 것이다. 그의 손에는 여전히 책이 들려 있다.

책, 특히 종이책의 운명에 대해 별로 아름답지 않은 전망들이 오래전부터 들려오고 있다. 내가 소설가가 된 1990년대 중반에 이미 책은 문화의 중심이 아니었다. 하지만 앞서 얘기한 세 작가처럼, 그리고 나처럼, 아직도 책에 저마다의 환상을 품고 당분간은 책을 포기할 생각이 없는 사람들도 있다. 들뢰즈는 마치 나 같은 사람을 나무라듯이 『천 개의 고원』에서 이렇게 말한다. "정념적 체계에서 책은 내면화되고 또 모든 것을 내면화한다.", "어쨌건 여기서 책을 세계의 기원이자 목적으로 여기는 망상적 정념이 시작된다. 유일한 책, 총체적인 작품, 책 **내부에서** 가능한 모든 조합들, 나무-책, 우주-책. (……) 이 모든 진부한 개념들은 기표의 노래보다 훨씬 더 나쁘다."[5]

들뢰즈를 따르면 "하나의 책은 바깥을 통해서만, 바깥에서만 존재"[6]한다. 따라서 "책이 무엇과 더불어 기능하는지, (……) 책이 어떤 다양체들 속에 자신의 다양체를 집어넣어 변형시키는지" 우리가 물어야 한다고 주장한다. 일리 있는 지적이다. 길을 찾아 책 속으로 침잠하지 않고, 책의 길을 따라 책 바깥으로 일단 나가봐야 한다. 바깥을 향해 읽어봐야 한다.

5 질 들뢰즈, 펠릭스 가타리, 『천 개의 고원』, 김재인 옮김, 새물결, 2001년, 246~247쪽.　　**6** 앞의 책, 14쪽.

2부

뭉크의 작품에서 그림자가 의미하는 것은
뭘까. 그의 수기의 한 대목.
"내 그림자가 두렵다. 불을 켜자 갑자기
내 그림자가 어마어마하게 커져서
벽의 절반을 덮고 결국 천장에 이른다.
스토브 위에 걸린 큰 거울 속에서
나를 발견한다. 유령 같은 내 얼굴을.
나는 죽은 자들을 데리고 살아간다.
어머니, 누나, 할아버지, 그리고 아버지."

01

말은 누가 타는가

성동훈, <돈키호테> 연작
에드워드 키엔홀츠와 낸시 레딘,
<오지만디아스 퍼레이드>

무엇이든 이제 막 접하기 시작한 분야에선 놀랄 일이 많다. 내가 미술 전시회에 다니기 시작한 건 갓 대학생이 되고 나서였다. 전시회 리플릿도 그때부터 모았다. 〈돈키호테〉의 작가 성동훈의 1992년 화랑미술제 리플릿은, 내가 가진 가장 오래된 리플릿 중 하나다.

내가 정확히 무슨 작품을 보고 놀랐는지는 기억나지 않는다. 다만 "저거 봐, 돈키호테를 철근하고 시멘트로 만들었어! 용접으로 팔다리를 붙였어!" 하고 머릿속에 알전구가 켜졌던 건 확실하다. 눈앞에 소설에서 보던 돈키호테가 있는데 망가진 기계 부속품을 이것저것 이어 붙인 몸뚱이를 하고 있었다. 그의 말 로시난테 역시 뼈대는 철근이고 시멘트를 부어 형태를 만들었다. 버려진 볼트와 너트 같은 기계 부속과 시멘트를 갖고 인물상을 만들 수 있다는 사실이 그땐 그렇게 신선할 수가 없었다.

성동훈의 〈돈키호테〉 연작이 충분히 매력적이어서, 다행히 나는 현대미술에 흥미를 잃지 않을 수 있었다. 널리 알려진 소설에서 따온 친근한 테마, 구상적이되 너무 진부하지 않고, 실험적이되 너무 난해하지 않고, 유머도 약간 곁들여진 그의 작품들에 나는 금방 마음을 뺏겼다.

성동훈의 전시회는 1996년 청담미술제 때도 찾았는데, 당시 리플릿은 작품에 쓰인 시멘트의 의미를 이렇게 설명하고 있다. "시멘트는 조각가들이 즐겨 다루지 않는 소재이지만 (……) 시멘트는 문명사회를 담아내는 상징적인 재료이다. 그러면서도 공해의 상징이고

놀개성한 현대 도시를 탄생시키는 직접적인 재료이다."[1]

성동훈의 〈돈키호테〉는 언뜻 고물상에서 주워온 재료들로 엮은 쓰레기 더미처럼 보인다. 그렇다면 원작에 대한 모욕일까. 재미있게도 세르반테스 원작 속 진짜 돈키호테의 수준도 크게 다르지 않다. 원작 속 돈키호테는 "녹슬고 청태와 먼지가 가득한" 갑옷과 무기에, 머리엔 투구가 아니라 "세숫대야"를 쓰고 다닌다. 애마 로시난테는 "머리는 부스럼투성이에다 비루먹고, 마르기는 저 유명한 고넬라 말보다도 더"[2]한 농삿말이다.

『돈키호테』(1605)와 비슷한 시기, 같은 스페인에서 그려진 벨라스케스의 〈말을 탄 발타사르 카를로스 왕자〉(1634~1635)는 어떨까. 말에 올라탄 것은 정신 나간 시골 양반이 아니라 스페인 궁정의 왕족이다. 지금 비싼 차가 그렇듯이 당시에도 혈통 좋은 비싼 말은 소수만 탈 수 있었다. 때문에 기마 초상화는 "군주제의 영광을 과시하는 데" 종종 쓰였다. 등장하는 말 역시 "아라비아산 종마와 교배를 통해 개량된 것으로, 그 당당한 자태와 원기왕성한 아름다움으로 유명했다." 농삿말 로시난테와는 천지 차이다.

기마 초상화에서 흔히 보는 말의 자세, 그러니까 앞다리를 번쩍 치켜들고 뒷다리는 곧 땅을 차고 오르려고 용수철처럼 구부린 커벳 자세는, 기마 초상화에서 소수가 가진 권력을 나타냈다.

노르베르트 볼프의 『디에고 벨라스케스』를 따르면 "바로크미

1 이용우, 「예술의 질과 노동의 질」, 성동훈 조각전 리플릿, 1996년.

2 미겔 데 세르반테스, 『돈 끼호떼』, 민용태 옮김, 창비, 2012년, 47쪽.

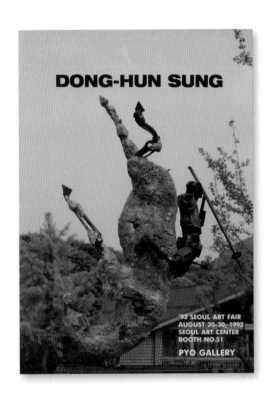

돈키호테의 말 로시난테가 거꾸로 처박히는 모습을 담은
성동훈의 〈돈키호테〉 리플릿.

술에서 커벳 자세는 민중의 제멋대로인 힘 또는 적의 동물적인 야만성을 길들이는 군주의 통치권을 상징하는 것이었다." 초상화 속 다른 인물들은 대개 비례관계를 벗어나 기수보다 훨씬 작게 그려진다. 이로써 권력의 압도적인 크기가 강조된다. 기마 초상화의 기수는 절대적으로 커보이게 되고, 이때 관람자가 감히 범접하지 못할 지배계급의 숭고한 세계가 그림 속에 구성된다. "관람자는 말 탄 기수를 대각선으로 올려다보게 되며, 기수는 목을 한껏 틀어 관람자를 위에서부터 오만하게 내려다보는 자세를 취하고 있다."[3]

관람자는 그림을 보는 것이 아니라 말 탄 자의 권력을 본다. 그림은 관람자의 시선 위에 군림하며 많든 적든 심리적 영향을 미친다. 이러한 전형적인 구도는, 19세기 자크 루이 다비드의 '나폴레옹 초상화'에 이르기까지 말 탄 자의 권력을 과시하는 데 효과적으로 쓰였다.

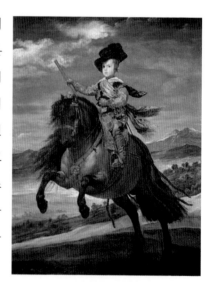

3 노르베르트 볼프, 『디에고 벨라스케스』,
전예완 옮김, 마로니에북스, 2007년, 40쪽, 42쪽.

벨라스케스,
〈말을 탄 발타사르 카를로스 왕자〉.

성동훈의 〈돈키호테〉 연작은 어떨까. 로시난테는 커벳 자세와 정반대의 구도를 취하고 있다. 땅에 코를 처박으며 고꾸라지고 있는 로시난테는 기마 초상화와 비교해 많은 것을 시사한다. 무엇보다 원작의 돈키호테는 몰락한 시골 귀족이다. 그가 벌이는 미치광이 모험담은 동시대 봉건 지배계급의 숭고한 세계를 희화화한다. 비속한 오브제인 세숫대야와 시멘트는 여기서 전략적 오브제로 다시 태어난다. 미친 돈키호테와 커벳 자세에 실패라도 한 듯 고꾸라지는 로시난테에 의해, 기마 초상화의 숭고한 세계는 조롱당하고 모욕당한다.

2014년 광주 비엔날레에서 선보인 에드워드 키엔홀츠와 낸시 레딘의 작품에도 말 탄 기수가 등장한다. 〈오지만디아스 퍼레이드〉의 말 탄 기수는 셋인데 대통령, 부통령, 장군으로 모두 권력의 정점에 오른 인물들이다. 광주 비엔날레의 해설을 따르면 "대통령은 말의 배 위에 앉아 있다. (……) 네 발을 모두 하늘을 향해 거꾸로 들고 있는 말에 부통령이 앉아 마주보고 있다. 한편 장군은 해골 인간 위에 목말을 탄 채로 앉아 있다."[4]

세 기수는 전시장 한가운데, 울긋불긋한 색전구로 치장된 무대 위에 있다. 패션쇼장의 런웨이를 연상시키는 이 현란한 무대는, 세 기수가 지배하는 그들의 영토이다. 자신들의 영토에서 세 기수가 퍼레이드를 펼치고 있다. 퍼레이드에 들러리로 함께 등장하는 일반 병사와 시민들은 그들에 비하면 형편없이 축소되어 있다. 전장에 따

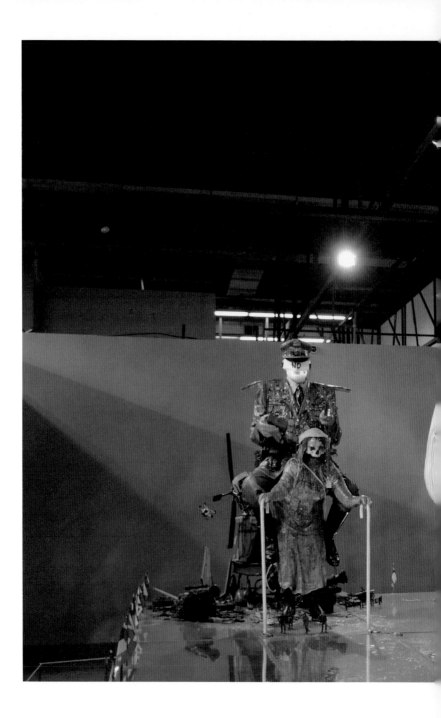

에드워드 키엔홀츠와 낸시 레딘의 〈오지만디아스 퍼레이드〉.
기마 초상화는 차차 권력을 조롱하고 모욕하는 쪽으로 변형되었다.

라다니는 응급 차량이나 대포의 크기는 장군이 신고 있는 군화보다 작다. 공포에 질린 듯 멀찍이 떨어져 삼삼오오 모여 있는 어두운 빛깔의 시민들도 엇비슷하게 축소되어 있다.

런웨이를 빙 둘러가며 꽂힌 다른 나라의 국기들 역시, 세 기수의 압도적인 크기에 비할 바가 못 된다. 세 기수는 주변국들까지 자신의 권력 아래 두려는 정치적 욕망을 노골적으로 드러낸다.

'오지만디아스The Ozymandias'는 고대 이집트의 파라오 람세스 2세의 그리스식 이름이라고 한다. 셸리의 시 「오지만디아스」에는 람세스 2세의 거대한 석상에 새겨져 있다는 유언이 나온다. "내 이름은 왕중의 왕, 오지만디아스다 / 너희들 힘센 자들 다, 나의 위엄을 보라, 그리고 절망하라"[5] 그러니까 〈오지만디아스 퍼레이드〉의 세 기수는 오지만디아스의 현대적 환생이자 절대 권력의 상징인 것이다.

말에 탄 왕족, 커벳 자세의 말, 비할 바 없이 압도적인 크기 등 〈오지만디아스 퍼레이드〉의 조형적 특징들은, 벨라스케스 시대의 기마 초상화와 거의 일치한다. 그 특징들이 작품에 숭고한 외양을 더하고 관람자들을 심리적으로 압도하는 효과를 낳는다. 포스트모더니즘 미술의 극단인 듯 보이는 〈오지만디아스 퍼레이드〉가 실은, 17세기 기마 초상화와 동일한 원리로 구축되어 있는 셈이다.

하지만 그러면서 세르반테스와 성동훈이 보여주는, 숭고한 세계에 완강히 저항하는 비속화의 구도도 동시에 보여준다. 말에 탄

5 셸리, 「오지만디아스」, 참고.
http://blog.naver.com/alsrud8815?Redirect=Log&logNo=220275973907

대통령과 부통령의 자세는 언뜻 말과 수간을 저지르고 있는 것처럼 보이기도 한다. 무대에 널린 오브제들은 어디선가 주워온 비속한 폐기물들이다. 무엇보다 세 기수의 기분 나쁘게 번들거리는 표면은, 배설물을 감싸고 있는 점액을 연상시킨다.

이런 비속화가 가져오는 효과는 무엇일까. 돈키호테는 왜 세숫대야를 쓰고 다니고, 로시난테는 왜 땅에 거꾸로 처박히며, 환생한 오지만디아스는 왜 배설물의 외양으로 말과 섹스를 하는 것일까. 기마 초상화로 표상되는 숭고한 세계를 쓰레기와 배설물로 재구축함으로써 절대 권력의 지위를 폐기하고, 작품과 관람자의 사이를 탈위계화하려는 시도는 아닐까.

대통령과 장군의 눈가리개에 쓰인 "NO"는, 전시가 열리는 곳에서 실시한 "당신은 정부에 만족하십니까?"라는 설문의 결과라고 한다. 말은 누가 타는가. 기마 초상화의 전통에서 물론 기수는 권력자이지만, 언제나 그는 "NO"라는 민의의 평가를 얻을 경우를 생각해두어야 한다. 자칫 탈숭고화의 저항에 직면해, 말에 거꾸로 매달린 채 쓰레기와 배설물 속으로 던져질 수도 있기 때문이다.

02

노동의 황혼

진영조, <밥>
류노아, <마케팅>, <성찬식>

문민정부가 들어선 다음 해인 1994년, 국립현대미술관에서 열린 〈민중미술 15년〉전은 내게 여러모로 인상 깊은 전시였다. 시위 현장의 걸개그림과 포스터, 깃발에서나 보던 작품들이 미술관에 걸려 있다는 사실이 무엇보다 신기했다.

거리에서 보던 저 그림들이 미술작품이었구나, 하는 깨달음과 함께 아름다운 꽃과 여성이 없는 그림도 예술이 될 수 있다는 사실이 신선하기도 했다. 인물의 묘사는 캐리커처 같은 데다, 대체로 농민과 공장노동자들이 주인공이고, 윤곽선은 두텁고 거칠며, 색깔은 적나라한 원색 계열인 오방색을 주로 쓰고 있었다.

20년 전 전시니 기억이 흐릿해 도록을 참고할 수밖에 없다. 『민중미술 15년 1980-1994』에 실린 진영조의 〈밥〉에는 당시 전시회에서 내가 보았던 노동자 농민, 민중의 모습이 전형적으로 드러나 있다. 흰색 러닝셔츠에 짙게 그을린 넓적한 어깨, 단단히 힘을 준 큰 주먹, 튼 입술을 굳게 다물고 있는 각진 턱.

짓무른 눈가와 이마에 패인 주름은 〈밥〉의 인물이 자신의 터전에서 보낸 세월이 만만치 않았음을 웅변적으로 보여준다. 손에 쥔 삽자루는 건장한 그의 등골과 더불어 캔버스를 좌우로 3등분하고 있다. 이 비할 데 없이 강인한 인물상에서 느껴지는 것은, 자신의 삶과 터전에 대한 꿋꿋한 자부심과 삶과 터전을 어떻게든 지켜내겠다는 굳센 의지다.

진영조의 〈밥〉.
자신의 삶과 터전을 어떻게든 지켜내겠다는 민중의 굳센 의지가 느껴진다. 97

〈밥〉의 민중상에서 느껴지는 강한 자부심과 의지는 전시회 전반의 전형적인 성격이었다. 그 삶과 터전의 실상이 어떨지 짐작하기 어렵지 않기에, 더욱 값지게 느껴진다. 이러한 노동자 농민의 모습이 민중미술의 이름으로 화폭에 옮겨지기 시작한 건 그리 오래전 일이 아니다. 도록 부제에 명시되었듯 형성은 1980년대의 초반에 이뤄졌고, 내 기억이 옳다면 전시가 열린 1990년대 중반에 전성기를 맞았다. 요 몇 년 동안에는 〈민중미술 15년〉 같은 대규모 민중미술 전시회는 보지 못했다. 실은 '민중'이라는 말도 거의 들어보지 못했다.

잊었던 옛 전시를 다시 떠올린 계기는 한겨레출판에서 나온 『섬과 섬을 잇다』였다. 21세기 들어 우리 사회에서는 10년 안팎의 장기간 분규를 겪고 있는 현장들이 하나둘씩 늘어났다. 개중에는 진영조의 〈밥〉처럼 논밭을 지키기 위해 10년 가까이 시위를 벌이고 있는 밀양 송전탑 현장도 있고, 굴뚝 농성을 이어갔던 쌍용자동차 현장도 있다. 쌍용차의 경우 분규가 일어난 2009년 이후 정리해고자와 가족의 사망이 줄을 이었고, 2015년 4월에 스물여덟 번째 사망자가 나왔다. 그중 자살자가 14명에 이른다.

『섬과 섬을 잇다』에서 쌍용차 해고노동자인 이창근 씨(지금은 회사로 복귀했음)는 이렇게 쓰고 있다. "왜 이렇게 사람이 죽어나갈까. 몇 년 동안 없던 죽음이 왜 2009년 5월을 기점으로 이같이 쏟아졌던 것일까. 회사는 노동자에게 무엇일까. 경제적 이해관계를 넘

어 다른 무엇이 있는 것인가."[1]

또 다른 글을 보면 정말로 경제적 이해관계만으로는 온전한 해석이 되지 않는다. 창립 기념일에 노조원들에게 명예회장의 발치에 큰절을 하게 한 회사가 있는가 하면, 노조가 찾아올 때마다 작업장 문을 밖에서 걸어 잠가 노동자들을 감금한 회사도 있다. "일하다가 창밖을 쳐다보면 딴생각을 하게 된다고 아예 창문을 만들지 않"은 공장도 있다. 회사의 사장은 그 작업장을 "꿈의 공장"[2]이라고 불렀다.

마르크스의 『자본론』에는 19세기 영국 노동자의 모습이 묘사되어 있다. 성냥 제조공의 경우 "이 일에 종사하는 노동자의 반수는 13세 미만의 아동과 18세 미만의 미성년자들이(고) (……) 노동일의 길이는 (하루) 12시간으로부터 14, 15시간 사이였"[3]다. 맨체스터 지역의 평균수명은 "중상 계층이 38세인 데 비해 노동자계급은 17세에 불과하다. 리버풀에서는 전자는 35세, 후자는 15세이다. 따라서 부유한 계층의 수명은 더 불리한 조건에 있는 시민들의 수명에 비해 2배 이상 길다."[4]

먹을거리에 대한 이야기도 나온다. 19세기 런던에는 정가 판매 빵집과 할인 판매 빵집이 있었는데, 할인 판매 빵집에서는 "거의 예외 없이 명반, 비누, 탄산칼륨의 가루, 석회, 석분, 기타 유사한 성분을 섞어 넣음으로써 불순빵을 제조하고 있다." 이런 빵집이 총 빵집

1 이창근, 「분향을 두려워하는 사회」,
　『섬과 섬을 잇다』, 한겨레출판, 2014년, 36쪽.

2 이선옥, 「콜트·콜텍 이야기」, 『섬과 섬을 잇다』,
　한겨레출판, 2014년, 154쪽.

3 칼 마르크스, 『자본론 1』 상,
　김수행 옮김, 비봉출판사, 2005년, 327쪽.

4 칼 마르크스, 『자본론 1』 하,
　김수행 옮김, 비봉출판사, 2006년, 876쪽.

의 4분의 3 이상을 차지하고 있고, "노동자계급의 대부분이 이러한 불순품에 대해 잘 알면서도 명반이나 석분이 든 것을 사"[5] 먹는다.

물론 21세기 한국의 노동환경과는 크게 다르다. 하지만 노동자의 삶에 심각하게 위협적이라는 점에서, 『섬과 섬을 잇다』에 묘사된 지금 우리와 근본적으로 달라 보이지는 않는다. 특히 2014년 '땅콩회항'에서 승무원을 무릎 꿇린 일이나 명예회장에게 노조원들을 큰절하게 하는 일은, 19세기를 넘어 봉건시대 주종 관계의 재현이나 다름없다. 이때 회사란 이미 노동자에게 경제적 이해관계를 넘어선 존재다.

민중미술의 타이틀은 달고 있지 않지만 류노아의 작품들은 노동자와 노동환경을 다룬다. 대형 패널화인 〈마케팅〉이나 〈성찬식 Sacrament〉에서 전면에 나타난 노동자의 모습은, 진영조의 〈밥〉에 나타난 민중상만큼이나 전형적이다. 배경은 공장이거나 공사 현장이고 인물들은 작업모에 등번호가 달린 작업복을 걸치고 있다.

해설을 따르면 류노아의 작품은 "19세기에서 20세기를 거쳐 전개되었던 정치 경제의 부도덕한 면을 드러낸다." 언뜻 초현실주의 화풍을 따르고 있는 듯하지만, 동시에 디에고 리베라의 벽화처럼 강력한 사회적 메시지를 담고 있는 프로파간다 미술이 연상되기도 한다.

여기서 노동자들이 처한 "현실은 결코 안전하고 평안하지 않

5 칼 마르크스, 『자본론 1』 상,
김수행 옮김, 비봉출판사, 2005년, 228쪽.

더 이상 강인하지 않아 보이는 류노아의 대형 패널화 〈마케팅〉 속 노동자들.

은 채 내놓댕이쳐진다. 사람들의 포즈와 표정, 그들이 있는 장소와 환경은 결코 유쾌하거나 풍요롭지 않다."[6] 노동 효율의 극대화를 위해 팔이 세 개씩 달려 있기도 하고, 작업의 성격에 맞춰 중장비처럼 거대한 몸집을 갖고 있기도 하다. 인물에 개성은 주어지지 않는다. 이들은 철거 현장에 투입된 기계와 같은 정체성을 갖는다. 그래서 〈성찬식〉에서처럼 두 눈동자는 나사못에 패인 십자형 홈으로 대체되어 있고, 그들이 마시는 성찬식용 포도주는 삼각 플라스크에 담긴 기름으로 바뀌어 있다.

　1993년 작인 진영조의 〈밥〉과 비교하면 차이가 뚜렷해진다. 2011년, 2014년에 제작된 류노아의 작품들에선, 더 이상 〈밥〉에 나타난 것과 같은 인물은 등장하지 않는다. 작품의 전면에 나서 자신의 터전을 철벽처럼 두르고 지키는 강한 인물은 없다. 류노아의 인물들은 고된 노동으로 등골은 휘어 있고 의기소침한 듯 어깨는 늘어져 있다. 자신을 지켜보는 관리직의 눈치를 보고 있거나, 입꼬리가 처진 슬픈 얼굴을 하고 있다. 자부심과 의지는 느껴지지 않는다. 이들에겐 〈밥〉에서처럼 지켜야 할 터전이 없는 까닭이다. 그들의 일터는 그들의 것이 아니다.

제2회 종근당 예술지상 회화, 현실과 초현실의 사이

6 김노암, 「회화, 현실과 초현실의 사이」,
　『제2회 종근당 예술지상』 도록, 2015년 4월 2일~4월 13일.

류노아의 리플릿.

20년이 지나는 동안 무슨 일이 있었을까. '민중'과 '민중미술'이 우리 사회에서 낯설어지는 동안 무슨 변화가 있었을까. 회사는 노동자에게 무엇일까, 하는 이창근 씨의 물음을 19세기의 마르크스도 비슷하게 물었다.

마르크스는 「1844년의 경제학 철학 초고」에서 이렇게 묻는다. "생산에 대한 노동자의 관계 (……) 노동의 본질적인 관계란 어떤 것인가?" 이어지는 내용은 노동의 소외에 관한 밝지 않은 전망이지만, 노동자는 무엇보다 노동을 통해 "자신의 생명을 대상 속으로 불어넣는" 이들이라는 언급이 눈에 띈다. 그렇게 해서 노동자는 "대상적 세계의 가공 속에서 비로소 현실적으로 자신을 유적 존재(보편적 인간)로서 증명"[7]하게 된다.

마르크스의 말처럼 노동은, 자신의 생명을 불어넣어 세계 속에서 인간을 실현하는 행위이다. 적어도 그의 시대에는 그랬던 것처럼 보인다. 그리고 회사란 그러한 노동을 가능케 하는 장소였다.

이제 그러한 노동의 의미는 황혼처럼 저물어가고 있는 게 아닐까. 더 이상 지켜야 할 노동의 터전도 의미가 없으니, 자부심도 의지도 없게 된 것은 아닐까. 가슴 아픈 이야기지만 세월호의 선장도 알려진 바로는 비정규직이었다. 노동의 황혼 가운데 우리 사회는, 노동의 모든 긍정적인 가치가 점차 자본주의의 지평선 너머로 사그라지는 광경을 보고 있는 것인지도 모른다.

7 칼 마르크스, 「1844년의 경제학 철학 초고」,
『칼 맑스 프리드리히엥겔스 저작 선집 1』, 최인호 옮김, 박종철출판사,
1997년, 73~79쪽.

03

공허라는
두렵고 낯선 그림자

서용선, <도시에서>
뭉크, <절규>, <사춘기>

일본 공포영화의 한 장면. 횡단보도가 여럿 얽혀 있는 대도시. 신호가 떨어지고 행인들이 일제히 길을 건너기 시작한다. 바쁘게 걸음을 옮기는 행인들과 한낮의 아스팔트, 그 위로 검은 그림자들이 뚜렷이 존재감을 드러낸다. 멀리선 잿빛 마천루들이 스카이라인을 바싹 밀어붙이며 스크린을 메운다.

시미즈 다카시의 10여 년 전 영화에서 봤던 듯한데, 세월이 흘러 공포영화의 명장면이 되었는지 요즘은 할리우드의 영화에서도 오마주로 되풀이된다. 이 평범한 백주 도심 풍경을 오싹하게 만드는 것은, 행인들의 발뒤꿈치에 붙어 길게 늘어진 그림자들이다. 그림자의 주체인 행인은 제 갈 방향만 보느라 미처 자신의 뒤를 살필 여유가 없다. 갈 길 바쁜 행인들은 자기 뒤에 붙어 검은 물결처럼 일렁이는 그림자들의 행렬을 깨닫지 못한다.

도심 한가운데 검은 그림자들이 넘실대는 기이한 광경을 보는 것은 객석의 관객들이다. 관객들은 스크린을 장악한 검은 그림자들의 스펙터클 앞에서, 형용키 어려운 어떤 감정에 사로잡힌다. 평소에 흔히 보던 그림자가 어느 한순간 오싹한 존재가 되어 다가오는 어떤 감정.

프로이트는 1919년의 논문 「두려운 낯섦」에서 이러한 감정을 "공포감의 한 특이한 변종"으로 소개하고 있다. 그림자처럼 흔하고 낯익은 것이 어떤 계기에 의해 "이상하게 불안감을 주고 공포감을

주는 것으로 변"[1]할 때 느껴지는 감정이다. 이 "두려운 낯섦Unheimlich의 접두사 'un-'은 이 경우 억압의 표식"[2]이다. 아스팔트 위로 문득 그림자가 도드라지듯, 억압되었던 것이 불현듯 돌아올 때의 감정이라는 의미이다.

한편 스크린 속 주체는 자신에게 들러붙은 낯설고 두려운 것의 정체, 그 기의를 읽어내지 못한다. 기의는 그림자라는 기표 아래 억압되어 있다. 억압되어 있어 정체를 알 수 없으니, 떼어버릴 수도 없다.

그런데 내겐 이 두려운 낯섦이란 감정이 낯설지 않다. 어디선가 이미 경험했던 것이다. 어디서일까.

1995년, 서미 갤러리에서 열린 서용선의 전시. 〈도시에서〉의 배경도 앞선 공포영화의 장면처럼 도심의 거리다. 노란색 차선이 한편에 보이고 사각형의 그리드는 보도블록이다. 횡단보도는 아니지만 행인들은 일제히 한 방향을 향해 걷고 있다. 이 작품에서 느껴지는 기이한 느낌은 리플릿을 통해 봐도 20년 전이나 지금이나 별다를 바가 없다.

〈도시에서〉가 자아내는 공포영화와도 같은 감정은 우선 원근감과 부피감이 파괴된 2차원의 평면으로 구현된 세계에서 비롯된다. 보도블록이나 노면에 표시된 차선처럼 행인들 역시 평면이라는 정체성을 갖는다. 행인들은 개개의 개성은 무시되고 정형화된 캐리

1 지크문트 프로이트, 『예술, 문학, 정신분석』,
 정장진 옮김, 열린책들, 2004년, 405~406쪽. 2 앞의 책, 440쪽.

서용선의 〈도시에서〉(1994).
사람들은 몰개성의 평면적 존재로 그림자와 다름없다.

커처로 남는다. 이 왜곡된 세계에서 주체는 평면화됨으로써 물질화되고, 정형화됨으로써 획일화된다. 이때 주체는 몰개성의 평면적 존재라는 점에서, 그림자나 다름없게 된다.

또한 주체는 그림자가 그런 것처럼 세계의 표면에 머물 뿐 결코 표면 아래, 세계의 근원까지 내려가려 하지 않는다. 부피도 깊이도 없는 그림자와도 같은 삶을 살게 된다. 〈도시에서〉에서 그림자가 생략된 까닭도 이미 주체가 그림자가 되었기 때문이 아닐까. 작가 서용선은 왜 세계를 납작하게 눌러놨을까. 『시선의 정치』에서 정영목은 "왜곡된 양식 속에(서) (……) 인간의 부정적 실존이라는 이 시대의 보편성을 획득"하려는 시도였다고 해석한다.

서용선의 〈도시에서〉가 주는 두려운 낯섦은 왜곡된 양식에만 그치지 않는다. 색채도 그러한데, "빨강, 파랑, 노랑의 강렬하고 과감한 색감의 터치(는) (……) 색조 자체만으로도 심리적, 상징적 효과를 발휘한다."[3] 그림자나 다름없이 비인간화된 주체에서, 이상하리만치 강렬한 생명력이 느껴진다면 그것은 색채 때문이다. 그림자에는 입이 없지만 관람자들은 색이 비명을 지르는 듯한 두렵고도 낯선 느낌을 받는다. 색을 통해 주체들이 비명을, 고함을, 비언어적인 존재 증명을 하는 것 같다.

그림자가 정말 비명을 지르고 있는 듯한 그림을 그린 작가는 에드바르 뭉크다. 그의 인물화에서 그림자는 때때로 배경 전체로 나

3 정영목, 『시선의 정치』,
학고재, 2011년, 156쪽.

타나거나, 뒤돌아서 멀찍이 사라져가는 다른 인물의 검은 옷을 통해 의인화되기도 한다. 〈절규〉(1910)의 인물 뒤로 길게 굽이치는 검은 형상도 실은 강물이 아니라 그의 발끝에서 흘러나온 그림자, 색을 통해 형상화된 절규가 아닐까. 뭉크는 자신이 쓰는 색에 비명을 지르는 입을 달았다. 도록이나 모니터로는 잘 알 수 없는 그의 색채 감각은 2014년 한가람미술관에서 열린 〈에드바르드 뭉크〉전을 통해 확인할 수 있었다. 말년에 그린 몇몇 초상화는 색채가 내지르는 신음과 비명의 향연처럼 보인다.

뭉크의 〈사춘기〉(1895)에서는 앳된 소녀가 침대에 걸터앉아 정면을 응시하고 있다. 침대 시트에도, 소녀의 표정이나 몸짓에도 흐트러진 구석은 보이지 않는다. 상당히 마른 편인데, 정면을 향해 크게 떠진 두 눈이 인상적이다. 눈 못지않게 눈길을 끄는 건 그림자이다. 소녀의 상체보다 크게 확대된 그림자는 소녀를 비추는 빛이 그리 풍부하지 않음을 말해준다. 빛이 허약할 때 그림자는 더욱 과장된다. 허약한 빛이 소녀의 건강 상태를 암시한다면 짙은 그림자는 그에 대한 근심일 수도 있다. 아니면 빛은 허약한 생명력을, 그림자는 병증에 대한 암시일 수 있다.

뭉크의 전시 리플릿.

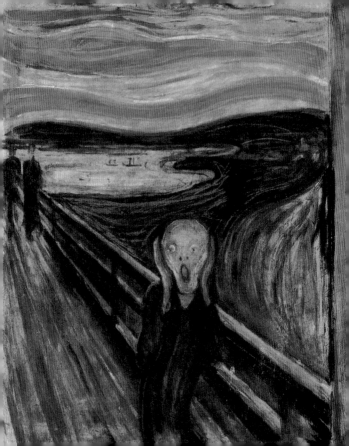

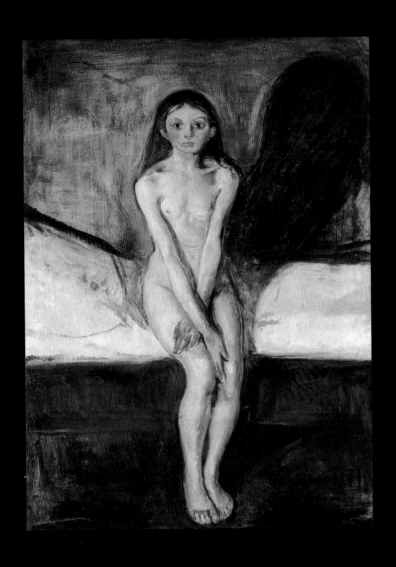

뭉크의 〈사춘기〉 속 그림자는 심지어 소녀를 덮칠 듯 보인다.

정면을 향해 크게 떠진 눈은 〈불붙은 담배가 있는 자화상〉(1895)
이나 〈카를 요한의 저녁〉(1892), 〈절규〉 같은 작품에서도 볼 수 있다.
인물들은 하나같이 관람자가 선 곳을 향해 눈을 크게 뜨고 있고,
작품은 전체적으로 어두운 분위기를 띠고 있다. 배경 전체가 컴컴
한 그림자에 뒤덮여 있거나, 불길한 기운처럼 검은 물길이 흘러나가
고, 그림자와 별 다를 바 없는 검은 옷을 걸치고 있다.

크게 떠진 눈을 마주 바라보고 있으면 그림 속 인물들이 관
람자인 내 등 뒤에서 무언가를 발견하고 놀란 듯한 느낌이 든다. 내
등 뒤에 무엇이 있을까. 뭘 봤기에 놀랄까. 하지만 관람자는 결코 알
수 없는데, 왜냐하면 뒤쪽을 돌아보아봤자 그 무엇의 정체는 억압되
어 있어 볼 수 없기 때문이다. 그림의 놀란 눈은 그 억압된 정체를
무의식 가운데 드러내는, 그림자와 같은 기표이다.

뭉크의 작품에서 그림자가 의미하는 것은 뭘까. 그의 수기의
한 대목. "내 그림자가 두렵다. 불을 켜자 갑자기 내 그림자가 어마
어마하게 커져서 벽의 절반을 덮고 결국 천장에 이른다. 스토브 위
에 걸린 큰 거울 속에서 나를 발견한다. 유령 같은 내 얼굴을. 나는
죽은 자들을 데리고 살아간다. 어머니, 누나, 할아버지, 그리고 아버
지."[4]

뭉크의 진술을 읽다보면 '그림자', '유령 같은 내 얼굴', '죽은
자들에 대한 추억'이 하나의 단락 안에서, 하나의 뉘앙스로 뒤엉키

4 올리히 비쇼프, 『에드바르드 뭉크』,
반이정 옮김, 마로니에북스, 2005년, 34쪽.

는 것을 발견하게 된다. 낱말들은 미끄러져서 그림자처럼 다음 낱말들 위로 드리워지고 다시 첫 낱말, 주체인 '나'로 돌아간다. 어마어마하게 커진 그림자는 유령 같고, 자신의 얼굴은 죽은 자 같으며, 죽은 자들의 추억은 그림자처럼 그에게서 떠나갈 줄 모른다.

진술을 읽고 나면 〈사춘기〉 속 소녀의 그림자가 어째서 꼭 살아 있는 것처럼 벽에서 흘러내리고 꿈틀대는지 어렴풋하게나마 이해하게 된다. 그림자는 소녀의 머리카락과 같은 빛깔, 같은 터치로 그려져 소녀로부터 흘러나온 생령처럼 보인다.

프로이트를 따르면 "가장 강렬하게 두려운 낯섦의 감정을 불러일으키는 것은 죽음, 시체, 죽은 자의 생환이나 귀신과 유령 등에 관련된 것이다." 독일어 단어 unheimlich(운하임리히)는 '집과 같은heimlich'의 반의어로, 영어로는 언캐니uncanny라고도 옮겨진다. "unheimlich한 집은 우리가 흔히 귀신 들린 집이라는 말로 표현하는 집보다 훨씬 더 강력한 표현이다."

unheimlich
uncanny

〈사춘기〉에서 그림자는 자신이 소녀에서 비롯된 존재라는 사실을 알기라도 하는 듯, 캔버스의 오른편으로 비켜나 있다. 하지만 또 한편으론 조만간 소녀를 덮칠 듯이 보이기도 한다. 작품이 자아내는 기이한 불안감은 여기서 비롯된다. 익숙하고 편안한 집이 한 순간 귀신 들린 집이 되듯이, 소녀도 정체 모를 그림자에 덧씌워질 순간이 가까이 온 것이다.

그림자는 무엇을 말하는 걸까. 뭉크하면 어쩐지 떠오르는 키르케고르는 『공포와 전율』에서 이렇게 말한다. "만약 결코 채워질 수 없는 밑창 없는 공허가 일체의 것의 밑바닥에 가로놓여 있다고 하면, 그렇다면 인생이란 절망 이외의 그 무엇일 것인가?"[5]

그림자가 실체가 '없는' 광학적 현상에 불과한 것처럼, 공허 역시 무엇인가 결여되고 결핍된 '없는' 것을 뜻한다. 세상에 귀신이 있다고 믿기는 어렵고, 그 두렵고 낯선 그림자의 정체는 우리 인생의 밑바닥에 가로놓인 공허가 아닐까.

공허라는 절대적인 결여와 결핍. 그 없음의 있음을 불현듯 깨달을 때 찾아오는 감정이 두려운 낯섦 아닐까.

5 쇠얀 키르케고르, 『공포와 전율/반복』,
임춘갑 옮김, 다산글방, 2007년, 29쪽.

04

남성이 보는
여성에 대해
남성이 말하다

비토리오 코르코스,
<작별>, <해변의 여인들>

서양의 시대극에서나 보던 '눈처럼 순결한' 야회복을 걸친 여성이 멀리 바다로 시선을 던지고 있다. 입술은 다물고 있지만 살짝 도드라진 볼 때문에 오히려 '귀여워' 보인다. 소매와 목 주위를 장식한 풍성한 프릴이 그 아래 감춰진 '가냘픈' 몸매를 더욱 강조한다. 가슴과 '잘록한' 허리가 섹시한 역삼각형을 이루고 있다. 성형수술로도 남성은 결코 흉내 낼 수 없다는 섬섬옥수는 '수줍은' 듯 손등까지 반만 장갑으로 가려져 있다. 양산을 쥔 손가락은 더할 나위 없이 '우아한' 포즈를 취하고 있다.

비토리오 코르코스(1859~1933)의 〈작별〉을 미술관 홈페이지에서 처음 보았을 때 내가 느꼈던 인상을 길게 풀어보았다. 말 그대로 한눈에 반했던 건지, 나는 전시회 내용도 들여다보지 않고 비싼 입장료도 아랑곳 않고 일단 가기부터 했다.

홀린 것처럼 충동적으로 좇아간 전시회는 하지만 고전적인 서양 미인과는 거의 관련이 없었다. 전시명도 〈인상파의 고향 노르망디〉전이었다. 리플릿을 보면 "모던아트의 거장들이 그린 노르망디의 아름다운 풍경!"[1]이라는 카피가 박혀 있다. 실제로 작품 대부분은 인물화가 아닌 프랑스 노르망디의 19세기 풍경화였다.

1 〈인상파의 고향 노르망디〉전 리플릿,
　한가람미술관, 2014년 11월~2015년 2월.

〈인상파의 고향 노르망디〉전 리플릿.

비토리오 코르코스의 〈작별〉.
그림 속 여인은 '눈처럼 순결한' 야회복을 입은 채 멀리 바다를 바라본다.

〈작별〉도 따지고 보면 해변 풍경화다. 작품 속 여성 역시 해변 풍경의 일부로 기능한다. 여성의 외모는 풍경처럼 대상화되어, 관람자는 돛단배인 양 물보라인 양 여성을 보며 즐긴다. 나 역시 마찬가지다. 앞서 시작 부분에 여성을 묘사한 단락에 따옴표로 표시한 단어들은, 내가 여성의 외모에 반할 때 내 안에서 작동하는 마음의 성감대를 언어화한 것이다. 눈처럼 순결한, 귀여워, 가냘픈, 잘록한, 수줍은, 우아한 등등은, 어떤 여자를 좋아하냐는 질문을 받을 때 내 마음속에 제일 먼저 떠오르는 단어들이다.

내 성적 이상형에 대한 시각은 고집스레 유형화되어 있다. 언젠가 독자가, 당신 소설엔 한 가지 유형의 여자밖엔 등장하지 않는다고 얘기해준 적이 있다. 긴 머리에, 마른 몸매에, 흰 피부와 예쁜 얼굴. 그러면서 깔깔 웃었는데, 그 자리에 있던 이들이 다함께 즐거워했던 기억이 난다. 대충은 맞는 말이었다.

고백하지만 그 얘기를 듣기 전까진 나도, 내가 여성들을 줄곧 그런 식으로만 써대고 있다는 사실을 어렴풋하게라도 인지하고 있지 못했다.

하지만 그런 작가가 오직 나뿐일까. 비토리오 코르코스의 다른 작품을 찾아보면 〈작별〉에서는 보여주지 않던 여성 얼굴의 정면을 볼 수 있다. 작품이 다르면 배경도 다르고 소품도 다르다. 저택의 테라스나 숲속의 벤치처럼 다채로운 배경에, 테니스 라켓이나 편지지처럼 다양한 소품이 등장한다. 하지만 〈해변의 여인들〉에서 보듯, 여

성들의 얼굴은 쌍둥이처럼 닮았고 몸매 역시 비등비등하다. 코르코스 역시 여성의 외모를 묘사하는 데 있어 고착된 취향을 보여준다.

여성을 일정한 유형으로 대상화한다는 말은, 여성을 개개의 상이한 주체로 분별할 의지가 없거나 능력이 없다는 말과 같다. 분별할 능력이 없으니 같은 잘못을 반복하게 되고, 상이한 주체로 존중할 의지가 없으니 개선의 기미도 보이지 않는다. 나와 코르코스도 마찬가지다. 하지만 한편 억울한 느낌도 있다. 이게 비단 한둘의 문제일까.

지난 세기의 지성들이 남긴 고전을 읽다보면 종종 형편없이 폄하된 여성을 만나게 된다. 니체는 「선악의 계보」에서 이렇게 말한다. "여성은 음식이 무엇을 의미하는 것인지 이해하지 못하면서도 요리사가 되고자 한다! 만일 여성이 생각하는 존재라고 한다면, 수천년간 요리사로 활동을 해왔으니 최대의 생리학적 사실들을 발견하고 의술도 획득했어야 할 것이다."[2]

키르케고르의 발언은 니체의 충격적인 발언 못지않다. 그는 「불안의 개념」에서 여성은 잠들었을 때가 가장 아름답다고 고백하면서 이렇게 덧붙인다. "그런데 잠든 것은 바로 정신의 부재를 증명하는 것이다. (……) 침묵은 여성의 최고 영지일 뿐만 아니라 최고의 미이기도 하다. 윤리적으로 본다면, 여성의 삶은 출산에 있어 최고조에 이른다."

2 프리드리히 니체, 『선악의 저편·도덕의 계보』, 김정현 옮김, 책세상, 2002년, 225쪽.

비토리오 코르코스의 〈해변의 여인들〉. 이 그림 속 여성들의 모습도 서로 비슷하다.
여성을 일정한 유형으로 대상화하고 있는 건 아닐까.

잠든 얼굴은 말을 하지 못한다. 말을 의미하는 로고스는 동시에 이성을 뜻하기도 한다. 두 철학자는 이렇게 여성을 이중으로 막다른 곳으로 내몬다. 여성은 말을 하지 않아야 아름다운데 말 없음은 곧 이성의 없음, 생각과 정신의 없음이다. 두 발언을 취합하면 "여성은 입 닥치고 요리나 하라"가 된다. 키르케고르를 따르면 "정신의 역사란 남성의 얼굴에 새길 수 있는 것"[3]이다.

로잘린드 크라우스는 『1900년 이후의 미술사』에서 가부장제 사회를 지배하는 '남성적 응시'에 대해 설명한다. "남성적인 것으로 젠더화된 시각적 통제는 여성을 물신의 대상으로 가두어 남성의 욕망에 의해 꼼짝달싹할 수 없는 침묵하는 주체로 전락"시킨다. 이런 남성적 응시는 "광고나 영화, 포르노그래피 같은 대중문화가 만들어낸 여성의 이미지와의 관계에서 발전"[4]한다.

민망하니 그들이 살았던 19세기 유럽의 탓을 하자. 아무리 뛰어난 지성이라도 자신이 살던 시대의 영향에서 완전히 독립적인 사고는 못하는 모양이다. 그렇다면 21세기 한국 사회는 어떨까. 코르코스의 〈작별〉처럼 여성을 성적 이상형으로 유형화한 작품은 차라리 양호한 편일 수 있다. 그 성적 판타지가 웃길지언정 해롭다는 생각은 들지 않을 수 있다.

하지만 어떤 작품들은 공식적인 지면에서는 언급하기 어려울 정도다. 그래서 작품 사진도 작가 이름도 싣지 않는다.

3 쇠얀 키르케고르,
『불안의 개념/죽음에 이르는 병』,
강성위 옮김, 동서문화사, 2007년, 71쪽.

4 할 포스터 외, 『1900년 이후의 미술사』,
배수희, 신정훈 외 옮김, 세미콜론,
2012년, 676쪽.

2014년에는 어느 눈먼 소녀가 굽은 두 팔을 간절하게 앞으로 뻗고 있는 조형물을 보기도 했다. 그 소녀의 발치에는 멜로드라마의 상징인 양 빨간 꽃잎들이 뿌려져 있었다. 보호 본능을 자극하는 이 불쌍한 소녀는 누구에게 도움을 청하는 것일까. 소녀상을 만들 때 누가 앞에 서 있었을까. 소녀를 만든 남성 작가다.

눈이 멀고 자세가 애처롭긴 하지만, 소녀는 한편으론 긴 머리에 달걀형 두상, 잘록한 허리와 풍만한 가슴의 외모를 잊지 않고 있었다. 고난의 서사 와중에도 참 떨쳐내기 어려운 작가의 성적 이상형이다.

2015년 초에 본 또 다른 작가의 작품에서는 여성의 인형 몸 전체가 보석이나 핸드백 같은 블링블링한 소품으로 장식되어 있었다. 머리부터 발끝까지 장식물로 덮이고 눈부신 조명 아래 전시된 이 여성들은, 남성의 시각으로 유형화된 새로운 사회적 성, 젠더로서 무대에 등장한다. 이름을 붙이자면 '치장하는 여성'.

이때 젠더가 구성되는 지점은 여성의 피부, 표면이다. 바비 인형 몸매의 여성은 표면의 치장이라는 행위에 의해 젠더를 부여받는다. 여기서 여성을 치장하는 행위는 물론 남성, 작가의 몫이다. 이 치장하는 남성의 행위는 결코 여성의 내면에 대해 묻지 않는다. 그는 고집스레 여성의 표면에만 머물러 있고, 안쪽이 어떠한지 알려하지 않는다. 그는 니체나 키르케고르처럼, 여성 전체를 공격하기 위해 여성을 대상화하고 유형화한다.

의도적으로 꾸민 위악적인 제스처와, 은연중에 혹은 노골적으로 드러나는 공격성은 전혀 다르다. 앞선 눈먼 소녀처럼 '치장하는 여성'들의 눈 또한 장식물로 가려져 있다. 두 작품 사이의 우연한 일치일까.

여성의 눈을 가리는 행위는 입을 막는 행위보다 더 근본적으로 폭력적이다. 그것은 눈이 무엇을 상징하느냐를 따지기에 앞서, 신체의 처분에 대한 자기 결정권을 훼손하는 행위다. 눈을 가리는 행위는 대상화된 여성을 죄책감 없이 마음껏 유린할 수 있는 환경을 마련해준다. 여성을 가지고 하는 남성만의 인형 놀이가 가능해진다.

〈인상파의 고향 노르망디〉전에서 관람자가 가장 많이 몰려 있던 그림은 윌리엄 터너나 모네, 쿠르베 같은 인상파 거장들의 작품이 아니었다. 우리나라에는 도록 한 권 나와 있지 않은 무명인 비토리오 코르코스의 〈작별〉이었다. 전시회를 찾은 관람자 가운데 나처럼 〈작별〉에 반해서 온 남성은 얼마나 됐을까.

프로이트 역시 여성에 대한 차별적인 발언으로 비난을 많이 받은 구시대의 남성이다. 하지만 그는 적어도 여성에 대해 잘 모르겠다는 말은 할 줄 알았다. 오이디푸스콤플렉스의 여성 버전인 엘렉트라콤플렉스도 그의 작품이 아니었다. 프로이트는 그 이론에 반대했다.

비록 남근 중심적인 맥락에서 나온 말이긴 하지만, 프로이트는 「비전문가 분석의 문제」에서 이런 조언을 남겼다. "어쨌든 성인

여자의 성생활은 심리학에서는 '암흑의 대륙'입니다."[5] 여성을 이해하는 데 있어 남성에겐 넘을 수 없는 한계가 있다는 의미이다. 나도 그렇게 생각한다.

남성도 페미니스트가 될 수 있는지 의문이다. 자신이 알 수 없는 일에 주체가 되어 나선다니, 이상하지 않을까. 물론 여성이 개개인이 다 다른 것처럼, 남성도 개개인이 다 다를 것이다. 나는 그냥 남성들이 모르겠다는 말만이라도 제때에 할 수 있게 된다면 좋겠다.

5 지크문트 프로이트, 『정신분석학 개요』,
 박성수 옮김, 열린책들, 2004년, 338쪽.

05

주체의 흥망성쇠

루벤스, <파리스의 심판>
한효석, <화장장>전

직업이 소설가니 내게 문제는 늘 등장인물을 어떻게 묘사할 것인가이다. 그저 눈에 보이는 대로 옮겨 적으면 될 것 같지만 실제로 해보면 쉬운 일이 아니다. 시각적인 이미지를 소설 언어로 옮기는 일부터가 무리인 듯하고, 상상 속 인물이라면 현실성의 부여가 쉽지 않아 리스크가 더 커진다.

소설에서 인물을 묘사하는 기법은 다양하다. 허먼 멜빌의 「필경사 바틀비」처럼 캐리커처 기법도 있고, 도스토옙스키의 『악령』처럼 세세한 묘사에 한 페이지를 몽땅 할애하는 사실주의 기법도 있다. 작가마다 잘 쓰는 기법이 다 다르다.

소설이 아닌 회화는 어떨까. 회화는 시각적 이미지를 같은 시각적 이미지로 옮기는 작업이니 좀 쉽지 않을까. 하지만 미술사를 읽다보면 꼭 그렇지도 않다는 사실을 알게 된다.

곰브리치의 『서양미술사』에 보면, 회화 속 인물이 현실감 있게 그려지기 시작한 지는 채 600년이 되지 않는다. 15세기 네덜란드 화가 반 에이크 Jan Van Eyck는 "현실의 세세한 부분을 비춰주는 거울을 창조하기 위해 회화의 기법을 개량"했다. 그는 물감에 달걀을 반죽해 쓰던 중세 템페라 회화를 개량해 기름을 반죽해 쓰는 유화를 만들어냈다. 유화가 발명되고 나자 비로소 현실 세계에 대한 "경이로운 정확한 묘사"가 가능해졌다.

반 에이크는 회화 기법뿐 아니라 등장인물의 성격도 바꿨다.

그의 〈헨트 제단화〉는 성서의 이야기에 맞춰 이상화된 인물들이 주인공이 아니다. 선악과를 먹고 각성한 아담과 이브처럼 섬세하고 세속적인 인물들이 주로 등장한다. 이로써 그는 "아마도 초상화에서 가장 위대한 승리에 도달한"[1] 듯 보인다. 하지만 그렇다고 회화 속 인물이 현실의 인물에 버금가게 된 것은 아니다. 인물들의 표정은 여전히 어색하고 딱딱하며, 연기 못하는 배우처럼 자연스럽지 못하다.

그 미진함을 메워준 화가가 17세기의 루벤스다. 루벤스는 반 에이크에서 한 걸음 더 나아가 모든 인물을 "생기발랄하게 하고 강력하고 유쾌하게 살아 숨 쉬는 것으로" 만들었다. 〈아이의 얼굴〉의 모델이 자신의 딸인 것처럼 "그가 그린 남자와 여자들은 그가 실제로 보고 좋아했던 살아 있는 사람들이었다."

1 E. H. 곰브리치, 『서양미술사』,
백승길, 이종숭 옮김,
예경, 2003년, 236~240쪽.

반 에이크(왼쪽)와 루벤스(오른쪽)의
그림 속 인물에서 보듯,
근대는 표정 있는 얼굴을 획득하는 과정이었다.

곰브리치는 루벤스의 회화 기법이 "대담하고 섬세한 빛의 효과"와 관련되었다며, 채색 소묘 이상의 "회화적인 수단"[2]에 의한 것이라고 평한다. 실제로, 살아 있는 모델을 쓰는 인체 데생이 처음 등장한 때가 17세기였다.

서양 회화 속 인물은 그렇게 해서 자연스러운 표정을 갖게 됐다. 하지만 나 같은 상식적인 관람자의 눈에는 루벤스의 그림도 어딘지 자연스럽지 못하다. 인물들이 표정은 풍부하고 생동감 넘치지만, 여전히 개별적 주체로서 하나하나 구별되는 외모를 소유하고 있지는 못하다. 실제로 루벤스의 〈파리스의 심판〉을 보면 세 여신과 두 아기 천사, 심지어 남성 하나까지 찍어낸 듯 동일한 얼굴과 몸매를 하고 있다.

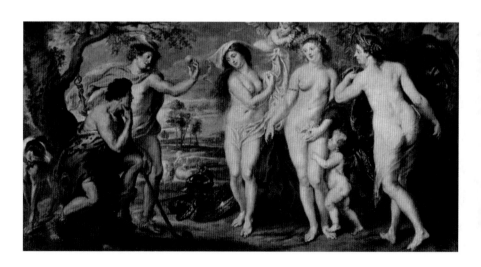

루벤스, 〈파리스의 심판〉.

2 앞의 책, 400~403쪽.

이는 말년의 아내 헬레나 푸르망에 대한 루벤스의 애착일 수 있다. 하지만 헬레나가 태어나지도 않은 시기의 초기작에서도 엇비슷한 형상이 어른거린다. 회화 속 인물은 그 실제 모델뿐 아니라, 작가에 대해서도 많은 이야기를 들려준다. 소설과 마찬가지로 회화는 1인 창작의 성격이 강하고, 따라서 작가 자신을 반영하기 십상이기 때문이다. 루벤스의 경우, 그의 성적 이상형이 유형화되어 회화에 반영되었다고 볼 수 있다.

어쨌든 이렇게 말할 수 있지 않을까, 17세기가 되었는데도 주체는 여전히 개별적인 얼굴을 갖지 못했다고.

어쩌면 회화만의 문제가 아닐지도 모른다. 회화보다 더 큰 범위의 문제일 수도 있다. 푸코는 『말과 사물』에서 "18세기 말 이전에 '인간'이라는 것은 실재하지 않았다"고 말한다. 그전까지 "인간이란 기껏해야 생명력, 노동 생산력, 언어의 역사적 권위에 불과했다. 인간은 지식이라는 조물주가 겨우 200년 전에야 창조해냈던 극히 최근의 피조물에 지나지 않는다."

회화의 인물들처럼 인간이야 그전에도 있었지만 "자신의 고유한 권위를 지닌 일차적 실재로서의 (……) 지배적 주체로서의 인간의 모습"은 아니었다. "육체적이며, 노동하며, 말하는 존재로서 지시될 수 있는", "개인에 관한 근대적 테마"[3]는 그 전 시대에는 배제되어 있었다. 푸코의 말이 옳다면, 회화 속 인물이 개인의 얼굴을 가질

3 미셸 푸코, 『말과 사물』,
이광래 옮김, 민음사, 1986년, 355~365쪽.

수 없었던 것도 어쩌면 당연한 일이다.

이 주체의 문제는 어떤 작가들에게겐 여전히 관심거리다. 2014년 아트사이드 갤러리에서 열린 한효석의 〈화장장crematorium〉전에 묘사된 인물들은 주체의 문제가 아직 끝나지 않았음을 보여준다. 끝나지 않았을 뿐더러, 더 심각해졌을 수도 있음을 인상적으로 일깨워준다. 왜냐하면 한효석의 인물은 자신의 얼굴을 아직 획득하지 못한 주체가 아니라, 근대에 들어 어렵사리 획득한 자신의 얼굴을 다시금 상실한 주체들로 보이기 때문이다.

세로 218센티미터, 가로 148센티미터의 대형 초상화에서 무엇보다 눈에 띄는 것은 인간의 얼굴 형상으로 잘라진 시뻘건 고깃덩이다. 잘라낸 지 얼마 되지 않아 살코기에는 아직 윤기가 흐르고, 그 위를 덮고 있는 지방질과 근막은 신선한 본래의 빛을 유지하고 있다. 고깃덩이 아래서 한 인물이 눈을 뜨고 있다. 고깃덩이는 이 인물의 살일까. 전시회의 다른 작품에선 어미 돼지와 새끼 돼지들이 실물의 형상으로 등장한다. 어미 돼지는 살아 있는 모습 그대로 가공되어 공중에 와이어로 매달려 있고, 새끼들은 젖을 찾아 헤매는 듯이 죽은 눈을 하고서 한데 뒤엉켜 몸을 비틀고 있다.

〈화장장〉전 전체가 돼지, 죽은 돼지, 돼지의 살덩이라는 미술관에서는 흔히 볼 수 없는 오브제로 채워져 있다. 미술관의 돼지는 작품의 오브제이면서, 작품을 전달하는 매체다. 동시에 사회적 맥락

한효석의 〈화장장〉 전시에 내걸린 대형 초상화 속 인물은 시뻘건 고깃덩이로 덮여 있다.
우리는 지금 얼굴을 잃어버리고 있지 않은가.

의 해석을 가능케 하는 알레고리로 기능한다. 알레고리는 뜻을 읽어내기가 쉽다. 전시회의 부제인 '자본론의 예언'의 의미는 관람자의 눈앞에 적나라하게 드러나 있다.

죽은 돼지하면 떠오르는 광경은, 피부가 벗겨진 채 팔려나가기 위해 정육점 냉장고에 줄줄이 매달려 있는 값싼 살덩이들이다. 그것은 죽었기 때문에 값싼 돼지가 아니라 애초부터 대량 사육 방식에 의해 값싸게 키워진 돼지이다. 태어나기 전부터 시장의 논리에 따라 가격이 매겨져 있는 상품으로서의 존재다.

〈화장장〉 연작의 초상화들은 놀랍게도 컴퓨터로 합성한 그림이 아니라, 손으로 일일이 그려 완성한 유화 작품이다. 게다가 루벤스의 인물들처럼 실제 모델을 대상으로 하고 있다. 눈동자 색깔도 저마다 다르고, 무엇보다 그 눈이 짓고 있는 표정이 제각각 다르다. 천진한가 하면, 게슴츠레하고, 혹은 자신이 처한 상황에 당황한 듯 보이기도 하다.

'주체'는 내가 이 미술 에세이를 쓰면서 가장 많이 썼던 단어 중 하나다. 폴 리쾨르는 『타자로서의 자기 자신』에서, 데카르트의 성찰을 분석하며 이렇게 말한다. "전통이 영혼이라 부르는 것은 사실 주체이며, 이 주체는 가장 단순하고 더없이 모든 것을 벗어버린 행위, 즉 사유하는 행위로 귀착되고 있다."[4]

한때는 영혼이었던 주체의 얼굴은 현대의 폴 리쾨르에 이르러

4 폴 리쾨르, 『타자로서의 자기 자신』,
 김웅권 옮김, 동문선, 2006년, 23쪽.

더 세분화된 표정을 지니게 된다. 이제 주체는 '자체성'과 '자기성'을 지닌다. 내가 옳게 이해했다면 자체성은 성격처럼 "한 인격을 알아보게 해주는 지속적인 성향들 전체"[5]이고, 자기성은 "자기 신체를 지니고 있는 자로서 자기 자신을 지칭할 역량이 있는 누군가에 자신이 속한다는 그 소속"[6]이다.

폴 리쾨르의 언급이 모두에게 적용되지는 않는다. 한효석의 초상화처럼, 한 꺼풀 벗겼더니 사유하는 주체가 드러나는 것이 아니라 죽은 돼지의 살덩이가 드러날 수도 있다. 〈화장장〉은 돼지 사체를 태우는 화장장이나 다름없는 꼴로 몰락해가는 주체의 세계다. 내가 주체의 문제를 자꾸 꺼내는 까닭도 바로 이 때문이 아닐까. 우선 나부터가, 내 발치에 놓인 주체의 지옥을 보고 있으니 말이다.

5 앞의 책, 166쪽.
6 앞의 책, 177쪽.

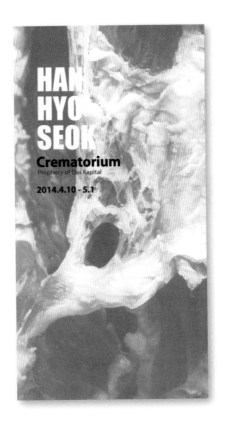

한효석의 〈화장장〉전 리플릿.

06

여성이 보는
여성에 대해
남성이 말하다

데비 한, <지금 여기>

김민주, <사이>전

송진화, <너에게로 가는 길>전

1920년대 앙드레 브르통, 살바도르 달리 같은 이들이 주도했던 초현실주의 그룹에는 적지 않은 수의 여성이 함께했다. 개중에는 프리다 칼로처럼 우리에게 낯익은 작가도 있었다. 하지만 현재 그 여성 멤버들의 존재는 "비공식적으로 찍었던 그룹 활동의 스냅사진 속"에서나 확인이 가능하다. 프리다 칼로의 작품은 그로부터 반세기가 지나 1980년대가 되기 전까진 "영국과 미국에서는 거의 알려져 있지 않았다."[1]

남녀가 함께 활동했던 초현실주의 운동에서 어째서 여성 작가들에 대한 기록은 쏙 빠져 있을까. 게릴라걸스의 『서양미술사』를 따르면 여성은 "20세기 후반까지 미술학교에 입학할 수 없었고 예술가 조합이나 아카데미, 아틀리에에 참여할 수조차 없었다."[2] 과거가 이랬으니 초현실주의에 참여한 여성 작가들의 이야기가 궁금하지 않을 수 없다.

휘트니 채드윅의 『쉬르섹슈얼리티』는, 남성이 주도했던 초현실주의 그룹에서 여성 작가의 역할이 무엇이었는지에 대한 의문에서 시작한다. 초현실주의 운동에서 중요한 테마 중 하나는 여성의 히스테리였다. 운동을 주도했던 남성 작가들은 여성의 "히스테리의 지위를 정신병에서 시적 원칙으로 높"였다. 운동을 주도했던 앙드레 브르통은 "여성을 이 발작적인 현실의 이미지와 동일시"했다.

하필이면 병적 상태를 여성의 현실적 이미지로 삼은 까닭은,

1 휘트니 채드윅, 『쉬르섹슈얼리티』, 편집부 옮김, 동문선, 1992년, 9~10쪽.

2 게릴라걸스, 『게릴라걸스의 서양미술사』, 우효경 옮김, 마음산책, 2010년, 13쪽.

남성 초현실주의자들에게 여성이 가지는 의미와 관련이 있다. 그들에게 여성은, 순진무구함을 간직한 '아이 같은 여성'이거나 남성 작가의 창작 활동에 영감을 주는 '에로틱한 뮤즈'였다. 초현실주의 운동에서 여성은 남성과 동등한 창작자가 아니었다.

여성은 아직 남성으로부터 독립한 존재가 아니었다. 여성은 "남성을 보완함과 동시에 그에 의해 창조되고, 이번에는 거꾸로 그에게 영감을 주는"[3] 비현실적인 이미지였다.

여성 작가들은 당연히 반발했다. 캐링턴은 실없는 소리라고 일축했고, 콜커훈은 여성 화가에게는 그런 이미지가 도움이 되지 않는다고 했다. 휘니는 자신이 '허위의 나라'에 살고 있음을 한탄했다. "남성은 여성을 추방하고 가둬두려고 해왔습니다. 오로지 여성에게 바쳐진 연구라는 것은 현재에도 역시 일종의 배척인 것입니다."[4]

3 휘트니 채드윅, 앞의 책, 96쪽.
4 휘트니 채드윅, 앞의 책, 318쪽.

프리다 칼로, 〈뿌리〉.

휘니가 말한 연구는 남성에 의한 연구를 말한다. 그렇다면 여성 자신에 의한 연구에선 무슨 이야기가 나올까. 채드윅을 따르면 초현실주의 회화는 모두 자화상인데, 남성 작가는 자신을 그려 넣는 일이 거의 없었다. 남성은 "형체를 변형시킨 자아를 창출해냈다." 반면 여성 작가는 "자신의 이미지를 곧 자신의 그림 속에 끊임없이 정착시켜간다."[5] 심지어는 자화상이 아닌 경우에도 그랬다.

이 차이는 어디서 비롯되는 걸까. 채드윅은 여성 작가들이 "자신의 내적인 리얼리티"를 추구했다고 말한다. 여성의 리얼리티는 외모, 즉 외면에 있지 않다. 여성의 창작 활동은 내면의 "이 리얼리티를 '말하는 데'서부터 시작되며 (……) 작품에 이야기적인 추진력과 구조를 부여하고 있는 것은 이 리얼리티를 이야기하려는 것에 대한 욕구이다."[6]

내면이 아닌 외면에 구성되는 여성의 리얼리티는 남성이 보며 즐기는 대상화된 리얼리티, 즉 남성의 판타지에 지나지 않는다는 뜻일까.

2015년 초에 트렁크 갤러리에서 열린 데비 한의 전시는 언뜻 여성이 처한 현실을 비판하는 듯 보인다. 서로 피부색이 다른 세 여성이 있는데, 한 여성은 눈을 가리고 있고 한 여성은 귀를 막고 있으며 한 여성은 입을 가리고 있다. 여성의 시집살이를 비하할 때 쓰는 봉사 3년, 귀머거리 3년, 벙어리 3년을 연상시킨다. 하지만 제목

5 휘트니 채드윅, 앞의 책, 99쪽.
6 휘트니 채드윅, 앞의 책, 318쪽.

데비 한의 〈지금 여기〉.
이 작품의 여성은 남성의 시선에서 자유로우며, 몸매와 피부색도 현실적이다.

을 보면, 자신의 눈, 귀, 입을 가리는 행위가 강제적으로 이뤄지지 않았음을 알게 된다. 즉 보이지 않는 것을 보고 들리지 않는 것을 듣고 말할 수 없는 것을 말하기 위해서, 세 여성은 자신의 외부 기관을 자발적으로 차단한 것이다. 외부가 차단되었을 때 감각기관은 내부로, 내면으로 향한다.

데비 한의 작품에 나타난 여성은 흥미롭다. 다른 작품 〈지금 여기〉를 보면 몸매는 남성의 유형화된 시선에 아랑곳없이 현실적이며, 피부색 역시 다인종이 섞여 사는 현실을 반영한 듯 하나의 인종에 머물러 있지 않다. 그러면서도 두상은 그리스 조각을 닮았다. 그리스식 두상은 미국계 한국인이라는 작가의 다문화적 정체성이 의도적으로 선택한 기원적 이미지, 서양미술의 이데아일 수 있다.

김민주의 〈사이between〉전에 등장한 인물들은 작가와 같은 20대의 여성들이다. 작품의 여성들은 마치 작가가 평소에 입고 다닐 법한 옷과 신발을 걸치고 있다. 헤어스타일도, 다양한 몸의 자세도 작가 자신인 양 편하고 자연스러워 보인다. 이 여성들의 외모는 남성이라는 타자의 시선에 의해 대상화된 외모가 아닌, 작가 자신의 시선에 의해 구성된 여성의 외모이다. 특이한 점은 인물의 얼굴을 덮고 있는 가면이다. 이 가면은 뭘까. 리플릿에는 김민주 자신의 말이 올라와 있다. "나는 익숙해진 가면 속의 내 얼굴을 기억해내지 못한다. (……) 나는 나를 잘 알고 있을까? 안다고 해도 내가 아는 내가 진짜

나일까? 나는 누구일까?"[7]

　　언뜻 정체성의 혼란에 대해 말하고 있는 듯하지만 그 혼란은
어둡지도 무거워 보이지도 않는다. 쓰고 있는 가면은 심각하지 않으
며, 패스트 패션처럼 경우와 상황에 따라 간편하게 갈아입을 수 있
는 캐주얼한 가면이다. 맨얼굴처럼 유연하게 표정 연출이 가능한 가
면은 진짜 가면이라기보다는, 얼굴 위에 얇게 덧씌워진 또 하나의
피부처럼 보인다.

7 김민주, <사이>전 리플릿,
　　갤러리 이즈, 2014년 12월.

김민주의 〈사이〉전 리플릿.

송진화의 작품들 역시 작가 자신의 반영이다. 〈너에게로 가는 길〉전에 나온 70여 점의 목각 작품들은 하나같이 다르면서도 한결같이 한 사람의 얼굴을 하고 있다. 한 사람의 얼굴이란 송진화 자신의 얼굴로, 리플릿의 설명은 채드윅의 초현실주의 여성 작가들에 대한 설명과 닮았다. "자신과 비슷한 대상을 만들어내는 일이란 (⋯⋯) 오히려 내면을 드러내는 데 있어 매우 직접적이고 적극적이며 외향적인 방식이라 여겨진다. 특히 그것이 서술적인 어떤 이야기 구조를 가질 때는 더욱 그렇다."[8]

송진화의 작품을 보면 서사성이 강하다. 인물은 이야기의 흐름 속에 자리를 잡는다. 작품마다 달려 있는 짧은 언급들은 작가와 관람자 사이에 대화를 촉발한다. 작가는 "추워요"라고 말하고 "똥밭에 굴러도"라고도 말한다. 관람자는 전시장을 돌며 작가가 건네는 글말을 보며, 관람자 자신의 입말을 거기에 덧붙인다. 이 풍부하고 놀라운 정체성을 가진 송진화의 목각 작품들은 그렇게 타자와의 교감 속에서 특유의 생명력을 얻는다.

데비 한, 김민주, 송진화 이 세 작가 작품들은 남성의 시각이 끼어들 여지를 남겨놓지 않는다. 남성 작가들과는 달리, 채드윅의 지적처럼 "성적 욕망을 향해 가는 외적 존재도 없고, 사드나 프로이트에 대한 열렬한 신봉도 없으며, 외면화된 폭력도 없"[9]다.

뮤즈가 여성 자신의 내면으로 걸어 돌아갔다. 뮤즈는 더 이상 남성을 위해 일하지 않는다.

8 정성희, 〈너에게로 가는 길〉전 리플릿 해설, 갤러리 이즈, 2015년 6월~7월.

9 휘트니 채드윅, 앞의 책, 297쪽.

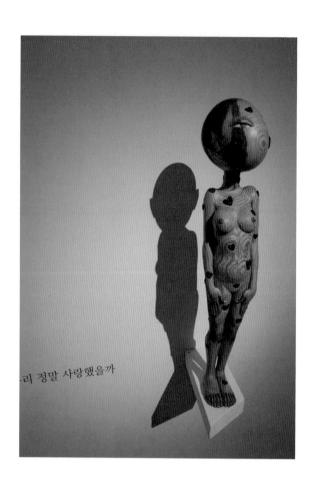

리 정말 사랑했을까

송진화의 목각 작품 〈우리 정말 사랑했을까〉.
감상하는 사람에게 말을 걸며, 특유의 생명력을 얻는다.

처음의 히스테리 문제로 돌아가 보자. 주디스 허먼의 『트라우마』를 보면 히스테리는 인류의 역사에서 2500년 동안 "일관성 없는 증상을 드러내는 이해하기 힘든 기이한 질병으로 여겨졌다." 의사들은 이 질병이 여성에 고유하며, 자궁에서부터 유래한다고 믿었다. 하지만 1890년대에, 그 질병의 원인이 심리적 외상임이 밝혀졌다. 즉 가정폭력 같은 외상 사건에 대한 "견딜 수 없는 정서적 반응"이 "의식의 변형을 일으키고, 이것이 히스테리 증상을 유발한다는 것이다."[10]

히스테리의 원인은 심리적 외상이고 심리적 외상의 원인은 가정폭력이다. 그렇다면 가정폭력은 누구에 의한 것인가.

남성 초현실주의자들은 이런 히스테리를 여성의 현실적 이미지로 고착화해, 자신들의 선언문에 올리기까지 했다. 요즘 같으면 가능했을까 싶은 일이다. 남성이 보는 여성과 여성이 보는 여성은, 남성인 내가 봐도 이렇게나 큰 차이를 갖고 있다.

10 주디스 허먼, 『트라우마』,
최현정 옮김, 플래닛, 2007년, 30쪽~33쪽.

07

자본의 초상:
패션은 어떻게
예술이 되는가

DDP, <디올 정신>전

2015년 여름 동대문디자인플라자(DDP)에서는 나 같은 사람은 좀처럼 받아들이기 어려운 전시가 열렸다. 나 같은 사람이란, 별다른 숙고 없이 관습적으로 예술품/상품, 순수예술/대중예술 사이에 어떤 차이가 있다고 생각하는 사람이다. 두 항 사이에 놓인 빗금처럼 어떤 넘을 수 없는 경계가 있다고 여기는 사람이다.

여기서 차이, 경계란 단순히 동등한 두 위상 사이의 대립을 의미하지 않는다. 그것은 마주선 두 항 사이의 위계를 결정짓는 구분이기 쉽다. 가부장 사회에서 남성/여성을 가로지르는 빗금은 남성이 상위를 점하는 차이이자 경계이다. 서도호의 설치 작품/크리스챤 디올의 드레스 사이의 빗금 역시 동등한 두 항 사이에 그어지지 않았다. 화이트큐브에 전시된 예술품/백화점 쇼윈도에 전시된 상품 사이의 위상과 위계를 의미한다.

내가 〈디올 정신〉전을 보며 불편했던 점도 그 위계와 관련해서였다. '크리스챤 디올'은 세계적인 패션잡화 브랜드이자, 그 브랜드를 만든 디자이너의 이름이기도 하다. 기업이자 개인이라는 이 이중성은 전시회를 디올의 예술세계에 대한 회고전이면서, 동시에 전시장 전체를 거대한 상품 쇼윈도처럼 보이게 한다.

드레스나 향수 같은 전시품의 성격 역시 이중적이다. 디올을 디자이너로 봤을 땐 예술품이지만, 패션잡화 기업으로 봤을 땐 상품이 된다. 디올의 이중성을 구성하는 이 예술품/상품이라는 두 항은 결코 분리되지 않는다. 드레스가 미술관에 전시될 때에는 상품으

로서의 이력이 따라붙고, 백화점 쇼윈도에 걸릴 때에는 가격에 예술적인 가치가 함께 계산된다.

이 뗄 수 없는 이중성 때문에, 〈디올 정신〉전을 옹호하든 비난하든 그 글은 디올에 대한 홍보로 기능하기 쉽다. 그래서 디올의 로고가 들어간 리플릿 사진은 싣지 않는다.

전시회에 나온 것은 디올의 예술품/상품만이 아니었다. 우리나라의 여러 작가들이 디올의 테마를 반영해 연계 제작한 미술작품들도 함께 전시되었다. 홈페이지에는 이렇게 소개되어 있다. "세월이 지나도 변함없는 크리스챤 디올의 명성이 그의 천재적 비전을 더욱 명백하게 드러내 보이고 있습니다. (……) 서도호, 이불, 김혜련, 김동유, 박기원, 박선기 작가 등 한국의 주요 아티스트 6인의 예술품은 디올의 작품이 지닌 몽환적, 예술적, 문화적 측면을 한층 더 부각시켜 주고 있습니다."[1]

1 〈디올 정신〉전 개요,
동대문디자인플라자 홈페이지,
2015년 6월 20일~8월 25일.

디올의 드레스.

김동유의 〈디올〉(위)와 서도호의 〈몽테뉴가 30번지〉(아래)도 함께 전시했다.

입구에 들어서면서 관람자들이 보게 되는 서도호의 작품은, 크리스챤 디올이 1947년에 첫 컬렉션을 선보였다는 파리의 한 건물의 재현이다. 건물 영상을 대형 스크린에 띄우고 특수효과를 더해 하루 풍광의 변화를 환상적으로 경험하게 한 작품이다. 아침이면 새가 지저귀고 저녁이면 황금빛 노을에 아련히 물든다. 동경심을 자극하는 이 럭셔리한 디올의 저택 앞에서 관람자는 걸음을 멈추고 고개를 든다. 스크린의 크기에 비해 관람 공간이 상대적으로 좁은 탓에, 관람자들은 고개를 들고 디올의 저택을 우러러보게 된다.

"세상에서 여성 다음으로 가장 아름다운 존재는 꽃이다"라는 디올의 사상과 연계된 장미꽃 유화 연작도 있었다. 전시장 중앙을 차지한 것은 디올의 플라워 드레스들이다. 관람자들은 플라워 드레스가 늘어선 무대 주변을 빙 둘러 걷도록 되어 있다. 김혜련의 〈장미꽃〉 연작은 그 동선의 바깥인 전시장 벽면에 빙 둘러 걸려 있다.

무대의 드레스와 관람자의 동선, 우리 작가의 유화 작품이 차례로 중앙에서 주변부로 위상의 차이를 갖게 되는 구조이다. 디올의 드레스가 장미꽃 유화보다 상위에 놓인, 위계화된 전시 구조이다.

리플릿에도, 인터넷 홈페이지에도, 〈디올 정신〉전을 명확하게 한두 줄로 규정하는 설명은 들어 있지 않다. 디올의 정신, 디올의 역사, 디올의 예술품/상품, 디올의 다양한 세계 등등에 대한 상세한 설명은 있지만 어디에도 이 전시는 뭐다, 라고 규정하는 명쾌한 구절

위. 김혜련, 〈열두 장미꽃들에게 비밀을〉.
아래. 박선기, 〈조합체-출현 1506〉.

은 없다. 굳이 따지자면, 사전적 의미로서의 '쇼'에 가장 가까울 것 같다. 쇼의 사전적 의미는 보이거나 보도록 늘어놓는 일, 또는 그런 구경거리[2]다.

그러면 여기에 참여한 우리 작가들의 역할은 뭘까. 리플릿이 말하고 있듯 그 역할은 디올을 부각시키는 일이다. "6인의 아티스트"는 두 번에 걸쳐 디올의 예술품/상품을 부각시킨다. 한 번은 자신의 예술가로서의 명성으로 디올이라는 디자이너의 명성을 부각시키고, 또 한 번은 자신이 제작한 예술품으로써 디올이라는 기업의 상품을 부각시킨다.

앞서 말한 불편한 감정이 발생하는 지점이 바로 여기다. 이 쟁쟁한 여섯 명의 작가들은 자신의 예술품이 디올의 옛 건물을 재현하게 하고, 자신의 예술품이 무대 주변에서 디올의 드레스를 받쳐주게 하고, 자신의 예술품으로 디올의 향수를 하늘을 뚫고 내려오는 빛줄기로 만든다.

이는 예술품/상품이라는 위계가, 예술가/패션잡화 디자이너라는 위계가, 눈앞에서 뒤집어지는 광경이 아닐까. 예술품/상품의 위계는 문학 쪽에서도 간간히 순수문학/장르문학의 형태로 나타나곤 하는 문제다. 그럴 때 나는 흔히 생각이 열려 있는 사람처럼 의견을 내놓곤 한다. 나도 장르문학을 하고플 때가 있고 내 어떤 작품은 장르문학이라고 볼 수도 있다고. 그런 구분은 무의미하다고. 하지만 이제 솔직해지자. 누군가 내게 당신은 장르소설가야, 라고 말한다면

 2 국립국어원 표준국어대사전 참고.

나는 분명 화를 낼 것이다.

많은 작가들에겐 이 위계가 허구일 수 있다. 하지만 내가 불편한 감정을 느끼고 화를 낸다면, 예술품/상품의 위계가 진짜든 가짜든 상관없이, 나한테는 실재의 문제일 수도 있다는 의미이다. 어쩌면 내 글쓰기의 지향의 문제일 수 있고, 심지어 작가로서의 생존의 문제일 수도 있다.

혹시 크리스챤 디올도 예술품/상품의 위계에 대해 나와 비슷한 생각을 품고 있지 않았을까.

전시를 열면서 구태여 우리 작가를 섭외해 자신의 예술품/상품을 돋보이게 하려 했다든지, 리플릿에서 보듯 세계적인 예술가들과의 친분을 강조하고 그들의 이름을 붙인 드레스를 제작한다든지 하는 동기는 무엇일까. 또 자신의 드레스에 대해 "단순한 예술 애호가 수준을 넘어선 진정한 예술 작품으로서의 의상이 탄생한 것"[3]이라고 자평하는 까닭은? 이는 은연중에 디올 자신도 예술품/상품의 위계를 받아들이고 있음을 드러내는 것이 아닐까.

디올 같은 거대한 패션잡화 기업이 굳이 예술품의 아우라를 덧쓰려는 이유는 뭘까. 상품의 위상에서 굳이 예술품의 위상으로 올라가려는 이유는 뭘까. 기 드보르의 『스펙타클의 사회』을 읽다보면 꼭 〈디올 정신〉전을 염두에 두고 쓴 듯한 문장을 만나게 된다. 스펙타클은 "고도로 축적되어 이미지가 된 자본이다."[4]

3 〈디올 정신〉전 리플릿,
동대문디자인플라자, 12쪽.

4 기 드보르, 『스펙타클의 사회』,
유재홍 옮김, 울력, 2014년, 34쪽.

박기원의 〈핑크에서 레드까지〉. 2015년 여름 서울 동대문디자인플라자에서 열린
〈디올 정신〉전에는 한국 작가 여섯 명의 작품도 함께 전시됐다.

관람자가 전시장에서 실제로 만나게 되는 전시물은, 경제적으로 여유가 있는 계층의 호사 취미를 만족시키는 온갖 이미지들이다. 이미지들의 시각적 풍요로움은 거의 극단에 다다른 것처럼 보인다. "경제적 풍요의 시기에 이르면 (……) 자본의 축적은 사회의 주변부에 이르기까지 감각적 대상의 형태 아래 자본을 펼쳐놓는다. 사회의 모든 영역이 자본의 초상화가 된다."[5]

자본의 초상이란 여기선 디올이라는 브랜드일 수도 있고, 동시에 전시장에 걸린 크리스챤 디올의 실제 대형 초상화일 수도 있다. 기 드보르가 말한 스펙터클은 관람자를 규모 면에서 압도한다는 점에서 숭고한 것을 떠올리게 한다.

자연에서 찾을 수 있는 숭고한 것의 이미지는 현대 도시의 스펙터클에서도 쉽게 접할 수 있다. 산이나 바다의 해돋이에 대응하는 현대의 문물은 쇼핑몰과 멀티플렉스 영화관, 〈디올 정신〉전과 같은 블록버스터 전시회이다. 우리가 사는 거대도시 자체가 하나의 현대적 숭고, 스펙터클이다.

숭고한 것은 때론 관람자의 심미적 감수성을 압도한다는 의미에서 예술품이기도 하다. 디올이 스펙터클한 전시회를 통해 얻고자 했던 목표가 바로 그 예술품의 숭고한 지위가 아니었을까. 그랬다면 기획은 성공한 듯이 보인다. 왜냐하면 이 어마어마한 상품들 주변에 놓인 예술품들이 상대적으로 초라해 보였으니까. 외양의 감각적 화

 5 앞의 책, 48쪽.

려함이라는 점만 놓고 보면, 〈디올 정신〉전에서 예술품/상품의 위계
는 완전히 뒤집혔다.

장 보드리야르는 패션 산업을 지배하는 유행의 논리에 대해
『기호의 정치경제학 비판』에서 이렇게 말한다. "참으로 아름다운, 결
정적으로 아름다운 옷은 유행을 끝장낼 것이다. 그러므로 유행은
그러한 옷을 부인하고 억누르고 없애버릴 수밖에 없다."[6]

예술의 세계든, 패션의 세계든, 더 높은 지위에 올라서려는 위
계의 경쟁은 늘 있기 마련이다. 그리고 많은 경우 그 실제 가치와는
무관하게, 자본과 권력을 더 많이 가진 쪽이 이긴다.

6 장 보드리야르, 『기호의 정치경제학 비판』,
이규현 옮김, 문학과지성사, 1992년, 78쪽.

08

여성이 보는
아름다움에 대해
여성이 말하다

김인순, <그린힐 화재에서
스물두 명의 딸들이 죽다>,
<현모양처>
윤석남 개인전

내가 외상 후 스트레스 장애에 처음 관심을 갖게 된 건, 2003년 대구에서 일어난 지하철 참사의 생존자들을 다룬 취재물을 보고 나서였다. 정상적인 생활에 어려움을 겪는 한 생존자가 한낮에 집을 나와서는, 담벼락에 바싹 붙어 길을 걷고 있었다. 그는 무언가 두려운 듯 부들부들 떨면서 목적지에 닿을 때까지 한순간도 길 가운데로 나서지 못했다.

이러한 장애는, 대구 지하철 참사 같은 평상시 인간의 체험을 뛰어넘는 큰 사건을 겪어 심리적 외상을 입었을 경우 나타난다. 미국정신의학학회가 마련한 진단 기준(진단편람 4판)을 따르면 이 분류에는 지속적인 기간 동안의 인질, 전쟁포로, 강제수용소 생존자가 포함된다. 놀라운 건 이들과 함께 나란히 가정폭력, 아동기의 학대, 그리고 아마 성매매 종사자를 의미하는 듯한, 조직화된 성적 착취 체계의 생존자가 포함된다는 사실[1]이다.

전쟁포로와 가정폭력의 희생자가 나란히 올라와 있는 분류에 내가 놀랐다는 사실이, 누군가의 눈엔 더 놀라울 수도 있다. 나는 흔한 경우 가해자가 되는 남성이며, 다행히 가정폭력의 상황에 놓여 본 적이 없는 삶을 살아왔다. 그래서 가정폭력이 인간의 정신에 어떤 영향을 미치는지 정신의학자 주디스 허먼의 책을 읽기 전까진 거의 알지 못했다. 하지만 어떤 이들, 흔한 경우 피해자가 되는 여성에겐, 외상의 강도가 전쟁포로와 가정폭력의 피해자가 다르지 않다는 진단 기준이, 너무나 당연하고 일상적이어서 놀라울 게 하나도 없는

1 주디스 허먼, 『트라우마』,
최현정 옮김, 플래닛, 2007년, 209쪽.

사실일 수 있다.

가정폭력의 심각성에 놀라거나 너무 당연해서 콧방귀를 뀌거나. 어느 쪽이 다수일까.

어쩌면 이 사실엔 나 말고도 놀라는 독자가 더 있을지 모른다. 외상 후 스트레스 장애가, 전쟁에 나간 남성보다 일상생활 속의 여성들에게 더 일반적으로 발생한다는 사실 말이다. 이 사실이 알려진 것은 1970년대에 여성 해방운동이 활발해지고 나서였다. 주디스 허먼의 『트라우마』를 따르면 그 이전의 여성들에겐 가정폭력 같은 "사적인 삶의 포악성에 붙일 만한 이름이 없었다. 공적 영역에서 이미 잘 마련되어 있는 민주주의가 가정에서의 원시적인 폭정이나 교묘한 독재와 공존할 수 있다는 사실을 사람들은 생각하지 못했다."

초기 여성운동가들은 여성의 문제를 "이름이 없는 문제"라고 불렀다. 여성들이 처한 현실을 지칭할 말이 없으니, 그 현실의 의미를 정확히 파악하기도 어려웠다.

데이브 그로스먼의 『살인의 심리학』에는 전쟁에서 남성이 겪는 정신적 손상에 대한 리처드 게브리얼의 진술이 나온다. "미군이 참전한 20세기의 모든 전쟁에서 적의 포화로 전사할 가능성보다 정신적 사상자가 될 가능성, 즉 군생활의 스트레스로 상당한 기간 동안 심신의 쇠약을 겪을 가능성이 압도적으로 많았다."[2]

2 데이브 그로스먼, 『살인의 심리학』, 이동훈 옮김, 플래닛, 2011년, 89쪽.

두 책을 근거로 심리적 외상으로 인한 장애를 겪는 남녀의 많고 적음을 따져보면 이런 결과가 나오지 않을까.

전쟁의 전사자 수 〈 전쟁의 정신적 사상자 수 〈 가정폭력으로 인한 트라우마를 겪는 여성 수.

김인순의 〈그린힐 화재에서 스물두 명의 딸들이 죽다〉(1988)는 바로 그 인간의 평소 체험을 넘어서는 큰 사건이 배경이다. 안양의 봉제공장 기숙사에서 불이 나 여성 노동자 22명이 사망했던 사건이다. 당시 이 기숙사는 소방서의 소방시설 점검도 받지 않고 직원들을 산재보험에도 가입시키지 않았던 것으로 알려졌다.

작품에서 묘사된 불길이 치솟는 기숙사 방안은 1980년대 여성의 현실을 상징한다. 열악한 노동환경에, 남성 노동자의 4분의 1 수준의 임금이라는 성적 차별까지 더해진 현실이다.

또 다른 작품 〈현모양처〉(1986)에는 이상한 자세를 하고 있는 그림자 하나가 등장한다. 그림자의 주인인 여성은 바닥에 무릎을 꿇고 허리를 굽히고 있는데, 여성에게서 솟아오른 그림자는 여성과 반대 방향을 향하고 있다. 여성은 벌거벗은 채로 남성의 발을 씻겨주고 있다. 남성 역시 나체로 의자에 앉아 신문을 읽고 있다. 남녀는 부부고 배경은 가정집의 욕실 같다. 남편이 호기롭게 벌리고 있는 사타구니 사이에는 축 늘어진 남근이 사실적으로 묘사되어 있다. 아내는 사각모를 쓰고 있다. 그녀는 고학력자다.

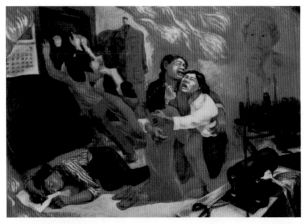

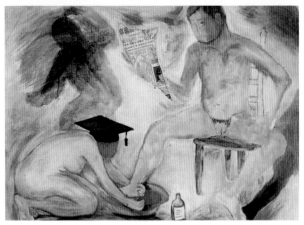

위. 김인순, 〈그린힐 화재에서 스물두 명의 딸들이 죽다〉.
아래. 김인순, 〈현모양처〉.

하지만 관람자가 정말 봐야 할 것은, 아내 위로 몸을 일으켜 이 가부장제 현실의 적나라함으로부터 돌아서는 그림자다. 그림자는 무엇을 말할까. 현모양처라는 족쇄일 수도 있고, 추한 현실에서 얻은 심리적 외상일 수도 있으며, 그 모든 것으로부터 벗어나려는 여성의 의지일 수도 있다.

김인순의 작품들은 아름답지 않다. 적나라하고 추하다. 하지만 이 적나라한 추함은 그저 남성인 내 눈에만 그럴 수 있다. 작가인 김인순의 눈에는 다를 수 있다. 한 인터뷰에서 작가는 이렇게 말한다. "뿌리는 실제 생명의 중요한 역할을 함에도 불구하고, 상처 입을 때만 세상에 드러난다는 점에서 여성의 현실과 닮았습니다." 이때 적나라한 추한 상처는, 생명의 근원인 뿌리를 세상에 드러내는 기능을 한다.

"파업투쟁을 할 때 어린 여성 노동자들의 똑똑함, 강인함, 건강함은 그 시대만이 만들어낼 수 있는 아름다움이라고 느꼈어요. (……) 바로 그 아름다움은 그 시대의 여성 노동자들에 대한 애정 어린 시선이 아니면 볼 수 없었을 거예요."[3] 파업투쟁이라는 적나라한 현실의 상처 속에서도 작가의 눈은 생명의 아름다움을 발견한다.

김인순의 작품 속 여성은 다양하다. 노동자이면서 현모양처이고 누명을 쓴 피의자이기도 하다. 하지만 그들이 사는 열악하고 폭력적인 현실은 하나의 근원에서 비롯한다. 가부장제 사회의 성 차별 구조이다.

3 김인순, 「삶의 현장 속 여성미술의 실천」,
『22명의 예술가, 시대와 소통하다』,
전영백 엮음, 궁리, 2010년, 186~189쪽.

윤석남의 〈종소리〉.
두 여성의 늘어난 팔은 억압적인 현실로부터의 탈출과 확장을 상징한다.

2015년 서울시립미술관에서는 윤석남의 대규모 개인전이 열렸다. 윤석남의 작품에서 길게 늘어난 팔은 김인순의 그림자 역할을 한다. 〈종소리〉의 주인공인 두 여성은 결코 몸 전체로 가까이 다가가지 않는다. 몸은 주체의 자리를 지키려는 듯 한자리에 머물고, 대신 촉수처럼 늘어난 서로의 팔이 둘의 간극을 이어준다.

늘어난 팔은 윤석남의 작품 세계에서 반복되는 모티브다. 팔은 작품마다 명확한 방향을 갖고 있다. 〈연〉에서는 막 피려는 연꽃의 형상으로 하늘을 향하고 있고, 〈어시장〉에서는 고래를 머리에 인 여성의 팔이 바다의 수면 아래 고기 떼를 향하고 있다. 〈붉은 밥〉에서는 핏빛의 고봉밥을 누군가에게 건네주기 위해 기다랗게 늘어나 있는 팔을 볼 수 있다. 〈종소리〉에서는 조선시대 시조시인이자 기생이었던 이매창과 현대의 윤석남을 이어준다. 두 예술가의 시대를 뛰어넘는 만남을 가능케 하는 가교의 역할을 한다.

김인순의 그림자와 윤석남의 팔은 이처럼, 주체인 여성의 의지를 표현하는 살아 있는 기관으로써 작동한다. 윤석남은 『핑크 룸 푸른 얼굴』에서 늘어난 팔에 대해 이렇게 설명한다. "늘어난다는 것은 확장의 의미도 있고, 끄집어내려는 의미도 있다." 또한 "드로잉 할 때의 늘어남은 나를 다른 사람에게 닿게 하고 싶은 마음"이기도 하고 "가두어지고 있는 현실에서 튀어나가서 뭔가를 하고 싶고 만들고 싶은 욕망"[4]이기도 하다.

주체의 자리가 안락하다면 굳이 팔이 늘어나야 할 이유가 없

4 윤석남, 「에디는 토템들의 힘찬 눈물」,
『핑크 룸 푸른 얼굴』,
김현주 외, 현실문화, 2008년, 130쪽.

다. 윤석남이 보여주는 주체의 자리는 김인순의 자리보다 훨씬 추상화되어 있지만, 그렇다고 현실의 고통까지 추상화되어 있지는 않다. 여성이 가정에서 주로 머무는 자리를 형상화한 〈핑크 룸〉, 〈블루 룸〉, 〈부엌〉, 〈핑크 소파〉 등에서 현실은 뾰족한 갈고리라는 촉각적 오브제가 되어 나타난다. 날카로운 갈고리가 삐죽삐죽 솟아오른 소파와 의자는, 여성이 가정을 지키는 현모양처의 자리에서도 결코 안락할 수 없음을 위협적으로 보여준다.

김인순처럼 윤석남의 작품들도 내 눈에는 결코 아름답지 않다. 하지만 나는 이제, 아름다움을 이야기할 때는 그것이 누구의 눈에 맞춘 아름다움인가를 먼저 고려해야 한다는 사실을 알고 있다. 할 포스터가 『1900년 이후의 미술사』에서 재인용한 멀비의 말처럼, 가부장 문화에서의 시각적 아름다움은 "이성애자 남성의 정신구조에 맞추어 그가 여성 이미지를 성애의 대상으로 향유할 수 있도록 디자인돼 있다." 가부장 문화에서는 시각적 아름다움을 말할 때, "이미지로서의 여성"과 그것을 보고 즐기는 "시선의 보유자로서의 남성"5만이 상정된다.

김인순과 윤석남의 작품은 그러니까, 남성의 시각으로 대상화된 아름다움이 아닌, 여성 자신의 눈으로 다시 정의된 아름다움에 대해 말하고 있는 것이다.

윤석남 개인전 리플릿.

5 할 포스터 외, 『1900년 이후의 미술사』,
 배수희, 신정훈 외 옮김,
 세미콜론, 2012년, 618쪽.

3부

마티스는 "강렬한 색채 효과를 탐구하라.
그림의 내용은 전혀 중요하지 않다"라고
주장했고, 고갱도 "작품의 의미를
모른다 할지라도 색채가 빚어내는 마술적인
화음을 통해 작품을 보는 순간 강렬한 느낌을
받을 수 있다"고 말했다.

01

가짜(들의)
왕국의 역설

<시징의 세계>전
성동훈, <코뿔소의 가짜 왕국>
김문선, <비누>전

한·중·일 세 작가가 어느 날 나라 하나를 세웠다. 이름은 시
징Xijing 혹은 서경西京. 위치는 국립현대미술관 서울관의 지하 1층이
다. 관광객이 처음 시징을 찾으면 여권의 형태로 만들어진 리플릿이
주어진다. 출입국 사무소 앞에선 웃거나 노래를 부르거나 춤을 춰
서 심사를 통과해야 한다. 2008년엔 올림픽도 개최했다. 대통령도
있어서, 실물 없이 스펙터클로만 존재하는 대통령의 일상생활도 엿
볼 수 있다. 아시아 각국의 풍문을 따르면 시징은 "아름답고 평화로
운 곳"이다.

시징에 입국하기 전에 관광객은 먼저 시징의 유물을 접하게
된다. 한국에선 아령인 물건을 시징에선 '노란 악기'라고 부른다. '노
란 악기'는 "서경에선 흔히 볼 수 있는 악기로서 (……) 연주할수록
팔의 근육이 강화되어 서경인들에게 큰 사랑을 받는 악기이다." 또
다른 유물 '노란 땀을 위한 트로피'는 한국에선 수건이라 불린다.
"서경의 시의회는 노동자들이 자신의 수건에 닦은 땀의 양과 농도
로 인해 수건이 수직으로 뻣뻣하게 서게 되면 노동의 신성한 가치가
높다고 판단하고, 가장 아름답고 높이 서 있는 수건을 소유한 노동
자에게 상을 수여한다." 옆에는 호텔 수건도 놓여 있는데 이 물건은
시징의 국기로 "원래 노동자들에게 땀을 닦는 수건으로써 제공되었
다."[1]

1 <시징의 세계> 안내글,
 국립현대미술관 서울관, 2015년 5월 27일~8월 2일.

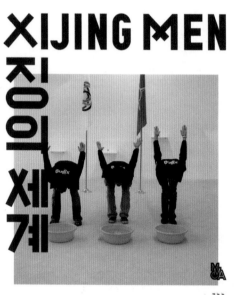

XIJING MEN
시징의 세계

World of Xijing
2015. 5. 27 – 8. 2
국립현대미술관 서울관 5전시실
National Museum of
Modern and Contemporary Art, Seoul
Gallery 5

⟨시징의 세계⟩ 리플릿.

이처럼 시징에선 노동자가 중심이다. 악기조차 노동자의 근육을 단련하기 위해 존재하고, 땀을 닦은 쉰내 나는 수건은 신성한 기념비, 트로피로 떠받들어진다. 국기는 고매한 정치인이나 예술가의 창작품이 아니다. 노동자의 땀을 닦던 수건이다.

하지만 시징의 노동자들에 대해, 노동의 신성함에 대해 진지한 감정은 들지 않는다. 진지하기는커녕 좀 웃기고 무섭기까지 하다. 왜냐하면 우리는 이 가짜 현실이 진짜 현실에 대한 풍자임을 알기 때문이다. 시징은 스펙터클로 짜여진 우리 자신의 현실이다.

기 드보르가 『스펙타클의 사회』에서 말한 것처럼 스펙터클은 "종교적 환상의 물질적 재구성이다." 세속 종교의 물신처럼 시징은 노동자가 흘린 땀방울을 기념비로 만들고 신성화한다. 이때 "신성은 사회가 할 수 없는 것을 설명하고 미화한다." 기념비 같은 신성한 이미지는 "실제 사회 활동의 빈곤함을 보상하기 위한 어떤 상상의 연장"으로 기능하고 낙담한 노동자를 위로한다. 실제 삶의 비루한 거처에 강림해 "기만적인 낙원"[2]을 세운다.

시징의 유물이 보여주는 노동의 낙원은, 가능은 하되 결코 실현되지 않을 스펙터클로서의 낙원이다. 이를 증명하듯 입국장 너머 시징의 영토를 채우고 있는 것은 노동의 표상이라기보다는, 대중문화의 표상들이다. 극에 쓰이는 인형과 벗어놓은 의상, 앤디 워홀이나 로버트 인디애나의 팝아트 작품의 카피들이다. 시징의 주민들까지 스펙터클이 되어, 모니터 속에서나 그들을 만나볼 수 있다. 유물

2 기 드보르, 『스펙타클의 사회』,
유재홍 옮김, 울력, 2014년, 25~28쪽.

만 보면 시장을 세운 것은 틀림없이 노동자들이다. 하지만 그들은 흔적도 없이 사라졌고, 남은 것은 우스꽝스러운 기념비, 수건뿐이다.

사비나미술관에서 열린 성동훈의 개인전 역시 가짜 세계를 보여준다. 〈코뿔소의 가짜 왕국〉의 인물은 중국의 고서 『산해경』에 나올 법한 환상 속 존재다. 코뿔소를 타고 있고, 해설에선 그를 '구름남자'라고 부른다. 구름남자의 풍선처럼 부풀어 오른 머리는 수백 개의 투명 유리구슬과 강철로 짜여졌다. 왼팔은 개미이고 오른팔은 소이다. 정수리에는 사자가 올라 있다. 가슴 한가운데는 아마도 세라믹으로 만든 듯한 커다란 돌심장이 박혀 있다.

하지만 관람자가 이 쇳덩이와 세라믹의 조합을 구름남자라고, 코뿔소라고 부를 수 있는 것은 작가가 이미 그렇게 불렀기 때문이다. 왼팔의 개미는 개미의 형상을 한 가짜고 오른팔의 소 역시 소의 형상을 한 가짜다. 코뿔소라고 하지만 코뿔소와 닮은 점이라곤 머리에 나 있는 커다란 뿔 하나뿐이다. 작품에서 관람자에게 주어지는 진실은 작품의 세부를 이루는 형상의 유사성들뿐이고, 그것도 세부의 전부가 아닌 일부일 뿐이다.

성동훈은 작가 노트에서 이렇게 말한다. "여기서 가짜 왕국의 오리지널리티는 가짜 왕국에 대한 역설이다. 또한 (……) 현실과 예술 안에서도 모순과 위장이 난무하는 상황을 풍자하는 작가적 고백이다."[3] 진짜 현실은 결코 진짜로 구성되어 있지 않다. 진짜 현실의

3 성동훈, 작가 노트, 사비나미술관, 2015년 6월 12일~7월 12일.

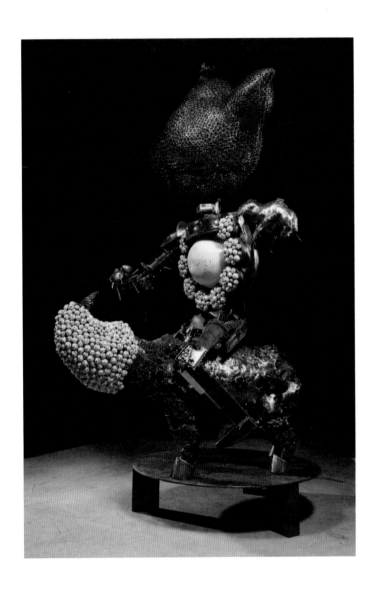

성동훈의 〈코뿔소의 가짜 왕국〉.
왼팔의 개미는 개미의 형상을 한 가짜고 오른팔의 소도 소의 형상을 한 가짜다.
코뿔소와 닮은 점은 머리에 있는 커다란 뿔 하나뿐이다.

역설은 그것이 가짜라는 사실이다.

전시회 도록에서 고충환은 가짜 왕국을 이렇게 설명한다. "작가는 자신만의 가짜 왕국을 건설했고, 그 가짜 왕국의 시민들을 소개 전시한다. (……) 가짜가 판을 치고 가짜가 진짜 행세를 하는 (……) 진정 가짜 왕국인 사회와 미술관을 풍자하고 비판하기 위한 것이다."[4]

이 가짜 왕국의 시민들은 어떤 경우에 시민이 되는가. 로버트 달은 『민주주의와 그 비판자들』에서 어떤 이를 시민이라고 불러야 할지 묻고 있다. 민주정치를 의미하는 데모크라티아는 국민의 지배를 뜻하지만 정작 "누가 국민의 구성원이 되어야 하는가?"는 의문이다. 로버트 달은 그 구성원은 통치에 참여할 자격을 획득한 제한된 사람들이라고 말한다. "정확히 말하자면 그들은 시민이거나 시민체"[5]이다. 가짜 왕국의 진짜 시민은 국민 가운데 정치에 참여할 자격이 있는 이들이다. 국민과 시민을 가르는 경계는, 정치적으로 수동적인 역할이냐 능동적인 역할이냐에 달렸다는 의미이다.

1516년에 쓰인 토마스 무어의 『유토피아』는 자본주의가 사라진 가짜 나라를 다루고 있다. 나는 예전에 이 소설을 읽으며 유토피아의 모습이, 칼 마르크스가 300년이 지나 『자본론』에서 제시했던 이상적인 세계와 상당히 흡사해 놀랐던 기억이 있다.

토마스 무어는 작중인물의 입을 빌어 이렇게 말한다. "건강한

4 고충환, 「모순과 차이를 넘어서는,
싸안는, 파생시키는」,
성동훈 개인전 도록 해설, 2015년.

5 로버트 달, 『민주주의와 그 비판자들』,
조기제 옮김, 문학과지성사, 1999년, 26~28쪽.

사회의 필수적 조건은 재산의 균등한 분배 (……) 라는 점이 너무나 명백했던 것입니다. (……) 사유재산을 전적으로 폐지하지 않는 한, 귀하는 결코 공평한 재산의 분배나 인간 생활의 만족스러운 조직을 실현시킬 수는 없으리라고 확신합니다."[6] 하지만 500년이나 지났는 데도 진짜 세상의 자본주의 체제는 갈수록 심화되고 있다.

기 드보르는 자본주의 체제에서 존재의 의미가 노동에서 소유로, 다시 가상으로 이행하는 과정을 요약하고 있다. 모든 존재를 "소유의 관점으로 규정하는 명백한 퇴행"이 이뤄지고, 더 나아가 현재는 "소유로부터 가상으로의 전반적인 이행을 선도하고 있다."

그 가상의 단계가 시징의 세계처럼 우리가 살고 있는 현 단계, 스펙터클의 사회이다. 이 사회에서는 이번엔 거꾸로 "현실이 스펙타클 내부에서 솟아나고, 스펙타클은 현실 세계가 된다."[7] 진짜에서 나온 가짜가 스스로 진짜가 되는 역설이다.

2015년 봄에 아주 작지만 인상적인 전시회 하나가 열렸다. 이 전시를 보고 나서 나는 작은 충격과 함께 마음속 깊이 행복을 느꼈다. 김문선의 개인전 〈비누〉는 말 그대로 일상에서 흔히 보는 세숫비누나 빨랫비누를 담은 사진전이다. 김문선의 비누들은 광고에 나오는 번드르르한 새 제품도 아니고, 고급스런 기능성 비누들도 아니다. 물때가 낀 비눗갑에 담겨, 가정집 마당이나 공장의 수돗가에 아무렇게나 놓인 닳고 닳은 비누들이다.

6 토마스 무어, 『유토피아』,
황문수 옮김, 범우사, 1998년, 77쪽. 7 기 드보르, 앞의 책, 18~22쪽.

The Soap
Kim Moonsun Photo Exhibition

김문선의 〈비누〉전 리플릿

작가는 문래동 철공소 골목 같은, 서민들이 주로 사는 지역을 돌며 비누 사진만 찍었다고 한다. 야외에서 자연광으로 연출 없이 촬영된 이 비누 사진들이 내게 특별했던 까닭은, 비누에 묻어 있는 기름때 때문이었다. 그 비누로 손을 닦았을 누군가의 노동의 흔적이 기름얼룩이라는 형태로 고스란히 비누에 남아 있었던 것이다. 손에 기름때를 묻혀본 사람은 그것이 얼마나 닦아내기 어려운지, 또 그런 노동이 얼마나 힘겨운지 잘 안다.

노동의 힘겨움, 가치, 신성함에 대해 단 한마디도 하지 않은 사진전이었지만, 역설적으로 김문선 작가는 그 어느 스펙터클한 규모의 작품들보다도 노동에 대해, 한국 사회에 대해 많은 이야기를 들려주고 있었다. 그것은 볼품없고 하찮기만 한 비누가 시대의 표상으로 거듭나는 순간이었고, 가짜들 사이에서 빛나는 진짜 예술로 거듭나는 순간이었다.

02

취향엔
국적이 없지만
역사엔
국적이 있습니다

귀스타브 도레,
<라 시에스타, 메모리 오브 스페인>

<동아시아 페미니즘: 판타시아>전

저는 지금 우리 사회의 바깥에 나와 있습니다. 앞선 글에서 "바깥을 향해 읽어라"라고 말해놓고는 아예 바깥으로 나온 셈입니다. 당연히, 바깥에 있다고 해서 방금 떠나온 우리 사회가 더 잘 보인다든가 더 객관적으로 보인다든가 하는 일은 없습니다. 관광 명소를 쫓아다니느라 몸은 피곤하고, 어째서 한국에서 먹던 일본 음식이 일본 현지에서 먹는 것보다 더 맛있는지 알 수가 없고, 전철을 탈 때면 매번 혼란스럽고 하루에 한 번은 길을 잃습니다. 뭘 생각할 여유가 없지요.

일본은 제게 처음입니다. 이 나이가 되도록 일본이 초행인 이유는 여러 가지입니다. 물리적으로 거리가 가까운 이웃나라니 흥미가 덜했고, 문화적으로도 거리가 가까워서 굳이 직접 가보아야 할 필요가 덜했습니다. 일본의 대중문화는 제가 어렸을 때부터 방송에서, 책에서, 음악에서, 영화에서, 우리 언어로 더빙이 되거나 우리 풍토에 맞게 개작된 형태로 친숙하게 접해왔습니다. 저는 우리의 대중문화 산업이 아직 빈약했던 때, 그래서 대중문화 상품의 많은 양을 일본에서 수입해오던 때 소년 시절을 보냈습니다. 그 한때 일본의 대중문화를 우리의 것보다 더 많이, 더 친숙하게 소비하지 않았나 하는 생각도 듭니다. 제가 비행기 티켓 값이 부담스런 가난한 작가라는 이유도 있습니다.

일본이 초행인 데에는 이해하기 어려운 까닭도 하나 있습니다. 일본과의 역사적으로 불편한 감정 때문입니다. 저는 반미, 반일 감정

이 팽배하던 때 젊은 시절을 보냈습니다. 할리우드 영화와 지브리 애니메이션을 즐기면서도, 마음 한편의 자세는 늘 비판적이었습니다.

하나의 대상에 친숙함과 불편함이 공존하는 것. 일본이라는 하나의 나라에 문화적인 친숙함과 역사적인 불편함이 공존하는 것. 이런 걸 뭐라 하나요, 마음의 이율배반이라고 하나요. 그래서 식당에서 만난 한 일본인이 "새마을운동이 한창일 때 한국에서 십 년 동안 새마을운동 관련된 일을 했다"고 했을 때 저는 잘 알아듣지도 못했으면서도 고개를 돌렸습니다.

문학에서 이율배반적인 감정이 드러나는 경우는 무라카미 하루키의 소설을 얘기할 때입니다. 지금처럼 역사 교과서 국정화 같은 친일의 문제가 엮인 이슈가 부각될 때마다, 하루키의 소설을 펼치기 전에 일본과의 관계에 대해 한 번 더 생각하게 됩니다. 왜냐하면 하루키의 소설은 단순한 문화상품이라고 보기엔, 지난 수십 년간 우리 사회에서 좋든 싫든 상당히 진지하게 받아들여지고 있었기 때문입니다. 저 역시 제 소설 창작 강의에서 하루키의 소설을 다룹니다.

하루키의 소설에 대해 강의를 할 때 저는 "취향에는 국적이 없습니다"라는 말을 간혹 덧붙입니다. "사랑이 그런 것처럼 취향도 국적을 묻지 않습니다"라고 말하기도 합니다. 하지만 우리가 세계를 이성적으로 파악하려 할 때, 문화와 역사를 분리해 생각해서는 안 된다고 저는 생각합니다. 취향엔 국적이 없지만, 역사에는 국적이 있습니다.

미술에서는 어떨까요. 관광객으로 며칠 다니러 왔으니 미술관은 숙소에서 가까운 곳만 몇 군데 들렀습니다. 제 짧은 식견에, 대중문화와는 달리 우리의 현대미술은 일본의 영향을 그다지 받지 않은 듯합니다. 무엇보다 세계 미술의 중심이 서양이다 보니 일본의 영향을 받을 이유가 많지 않았고, 걸어온 길도 서로 다릅니다. 특히 1980~1990년대 우리 미술의 중요한 흐름이었던 민중미술은 눈에 띄게 독특한 화풍, 스타일을 갖고 있었습니다. 우리가 민중미술을 하던 때 일본은 무슨 미술을 하고 있었나요.

'미술'이라는 단어 자체는 일본에서 건너왔습니다. 홍선표의 『한국 근대미술사』를 따르면 '미술'은 "공업예술 또는 공예미술이란 의미의 독일어 '쿤스트게베르베Kunstgewerbe'와 조형미술이란 뜻을 지닌 '빌덴데 쿤스트Bildende kunst'를 번역하기 위해 1872년 근대 일본의 메이지 정부에서 만든 조어"입니다. 애초에 일본에도 미술이란 말은 없었습니다. 이 일본에서 만든 조어가 우리나라에 "1881년 무렵 처음 등장하여 1900년대를 통해 확산되었"[1]습니다.

미술이란 말은 현재 하나의 제도이자, 그 제도 안에 모인 여러 장르를 일컫는 통칭으로 쓰입니다. 회화, 조각, 공예, 사진, 개념미술과 퍼포먼스, 미디어아트, 이름도 낯선 대지미술과 장소특정적 미술까지, 닮은 점이라고는 없어 보이는 온갖 장르들이 미술이라는 통칭 아래, 미술이라는 제도 아래 모입니다.

둘러본 미술관 중 도쿄도미술관이 인상적이었습니다. 도쿄도

1 홍성표, 『한국 근대미술사』,
시공아트, 2009년, 10쪽.

미술관은 지하 3층에서 지상 2층까지 많은 전시실이 있는 넓은 미술관입니다. 그중에서 블록버스터 전시는 모네의 전시 하나뿐이었고, 다른 12개 전시실은 모두 일반인들이 표도 팔고 안내도 하는 미술 동호회의 작품전이었습니다.

전시실에 붙은 명칭도 아예 시티즌 갤러리Citizen's Gallery (한국어 사이트엔 공모전시실로 번역되어 있음)였습니다. 애초부터 시민의 몫으로 할당된 전시실 같다는 생각이 듭니다. 제가 잘못 알지 않았다면, 공립미술관에 일반 시민을 위한 전시실이 따로, 그것도 다수가 마련되어 있다는 사실이 참 신선했습니다. 우리의 국공립미술관과 비교하려는 의도는 없습니다. 그저 우리 문화와 다른 점을 말해두고 싶었습니다.

국립서양미술관에서 본 귀스타브 도레의 작품은 어수선한 초행길에 만난 잊지 못할 수확이었습니다. 처음엔 그림보다는 그 그림을 감상하고 있는 잘 차려입은 일본인이 더 눈에 띄었습니다. 작품에서 열 발짝쯤 떨어져서 허리를 발코니 난간에 기대고 턱을 살짝 치켜든 게, 자세부터 표정까지 너무 진지해보였습니다. 미술관에서 그런 감상 태도를 갖는 일은 뜻밖에도 쉽지 않습니다. 미술관에서 한 작품 앞에 서 있는 시간은 얼마나 되나요. 전시회 전체를 둘러보고 나오는 시간은 보통 얼마나 되나요. 무엇보다, 한 작품 앞에서 취하는 진지한 자세와 표정은 몇 분이나 지속할 수 있나요.

귀스타브 도레의 〈라 시에스타, 메모리 오브 스페인〉.
고요하고 평안한 분위기 속에서 어린이가 작품의 중심이 되어 관람자의 눈길을 잡아끈다.

저 역시 처음 만나는 귀스타브 도레라는 작가의 작품이 좋아서, 그 앞에 오래 머물며 카메라 셔터를 눌렀습니다. 그러다 힐끔 뒤를 돌아보았더니, 그 일본인이 감상을 방해받아 살짝 불쾌하다는 표정을 짓고 있더군요. 저는 다른 전시실을 둘러보다 한참 후에 다시 도레의 작품 앞으로 갔습니다. 그랬더니 이번엔 다른 관람자가 아까의 관람자와 똑같은 진지한 자세와 표정으로 도레의 작품 앞에 서 있더군요. 호기심에서 지켜보는 제가 못 견딜 만큼 한참을.

그 도레의 작품이 〈라 시에스타, 메모리 오브 스페인La Siesta, Memory of Spain〉(1868)입니다. 가운데 한쪽 팔을 올린 금발 어린이가 눈길을 끕니다. 그렇다고 어린이가 스포트라이트를 받고 있는 건 아니죠. 측광이 가장 선명하게 비추고 있는 인물은 오른편의 남성입니다. 금발의 어린이는 밝되 가장 밝지도, 그렇다고 주변의 어둠에 함몰되지도 않고 살짝 두드러진 상태로 관람자를 마주보고 있습니다. 동요하지 않는 고요하고 평안한 분위기 속에서 어린이는 작품의 중심이 되어 관람자의 눈길을 잡아끕니다. 종교적 건축물의 문을 열고 들어가 인적 없는 예배당의 서늘한 고요를 느낄 때의 그런 분위기입니다. 사람들로 가득하지만 인적은 느껴지지 않는, 그런 모순된 분위기가 작품에 신비함을 더합니다. 보는 이의 마음을 고요하게 끌어당기는, 밀어낼 수 없는 종교적 힘을 지닌 작품도 작품이지만 일본인의 감상 태도도 멋졌습니다. 배울 만한 태도라는 생각입니다.

일본에 오기 며칠 전에, 서울시립미술관에서 〈동아시아 페미니즘: 판타시아〉전을 봤습니다. 그중 강애란 작가의 〈응답하라〉는 여전히 해결되지 않은 아시아 위안부 문제를 다루고 있었습니다. "여성의 자궁을 상징하는 동굴 내부에 참혹한 범죄의 증언과 다큐멘터리 영상, 사운드 들을 한곳에 모은"[2] 설치 작품입니다. 일본의 심각한 전쟁범죄인 위안부 문제가 역사의 자리에서 확장되어, 아시아 페미니즘 미술의 자리에서도 논의되고 있음을 확인하게 되는 작품입니다.

역사는 이처럼 교과서 같은 책 속이나 연구실 속에 고착되어 머물러 있지 않습니다. 역사책에서 미술로, 영화로, 철학과 문학으로, 저잣거리의 너와 나로, 우리로 끊임없이 자리를 옮겨가며 해석되는 것이 역사입니다. 가두어둘 수도, 소유할 수도 없습니다. 역사에 대한 기술은 잠시나마, 폭력적인 방식으로 권력을 뺏은 승자의 것일 수 있습니다. 하지만, 그런데 누가 당신들이 이겼다고 합니까.

2 〈동아시아 페미니즘: 판타시아〉
사이트 해설.

〈동아시아 페미니즘: 판타시아〉 포스터.

언니들은 '너는 아픈가보다. 우린 시방 안 아픈데. 처음에는 하면 아픈거야. 아픈거야.'
and they would tell me "It might hurt. Right now, we don't feel anything, but the first time is always painful."

강애란의 〈응답하라〉. 아시아 위안부 문제를 다룬 설치미술이다.

03

다른 많은 예술 장르가 그랬듯이, 팝아트 역시 어느 날 문득 누군가 발명해낸 장르가 아니다. 팝아트가 처음 등장했을 때는 뜻도 분명하지 않았다.

클라우스 호네프의 『앤디 워홀』을 따르면 '팝'이란 용어는 영국 비평가 로렌스 앨러웨이에 의해 처음 문헌에 소개됐다. 그를 따르면 팝아트는 대중예술에 관한 언론 기사, 상표, 도식적인 만화, 영화와 음악계의 진부한 우상, 도심의 광고판 들을 분석적으로 고찰해 예술적으로 묘사한 작품들을 말했다. 1960년대 "영국의 팝아트는 공허함과 어리석음, 그리고 폭로의 시각화로 요약되었다."[1]

우리나라에도 1990년대에 팝아트가 소개됐다. 1994년 호암갤러리에서 열린 〈팝아트의 슈퍼스타 앤디 워홀〉전의 리플릿을 보면 팝아트에 대한 지나치리만치 친절한 소개가 실려 있다. 우리 문화엔 아직 자세한 설명이 필요한, 낯선 미술이었던 셈이다. 로이 리히텐슈타인 전시회도 비슷한 시기에 열렸다.

우리나라의 1990년대 초반은 서로 어울리지 않는 온갖 것들이 경합을 벌이던 시기였다. 대중 소비사회의 꽃과 같은 팝아트의 대규모 전시가 열리는 한편에선, 마르크스의 『자본론』이 김수행의 번역으로 최초로 완역되어 나왔다. 백산서당판 『공산당선언』과 『포스트모더니즘의 이해』가 한 해 간격으로 출간되어 나란히 서점에 깔리기도 했다.

1 클라우스 호네프, 『앤디 워홀』,
최성욱 옮김, 마로니에북스, 2006년, 30쪽.

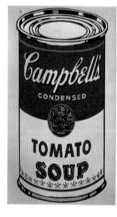

앤디 워홀의 캠벨 수프 깡통.

〈팝아트의 슈퍼스타 앤디 워홀〉전 리플릿에는 팝아트가 "현실과 유리된 이상적인 아름다움을 추구해온 서양의 전통적인 예술관을 극복하고 예술을 일상적인 삶과 일치"[2]시켰다는 설명이 나온다. 하지만 내 기억에 1990년대의 우리 사회는, 팝아트가 "일상적인 삶"을 반영한 예술 장르가 되기엔 아직 시기상조였다.

로이 리히텐슈타인의 금발 미녀가 등장하는 그래픽아트나 앤디 워홀의 캠벨 수프 깡통과 브릴로 박스는 우리나라에선 아직 일상적인 삶이 아니었고, 반대로 서양 선진국 문화의 "이상적인 아름다움"에 가까웠다. 문화라기보다는 예술이었다.

앤디 워홀의 팝아트는 우리 문화에서 '팝(대중)'이라기보다는 동경의 대상이었다. 팝아트를 낳은 1960년대 미국 같은 대중 소비사회가 도래하려면, 우리나라는 다음 세기를 기다려야 했다.

그런 의미에서 2010년 국립현대미술관에서 열린 〈메이드 인 팝 랜드〉전은 기억해둘 만하다. 서양의 팝아트를 제외한 한·중·일 세 나라의 팝아트만을 다룬 이 전시회는, 자생적인 팝아트가 가능할 만큼 우리 사회가 충분히 대중 소비사회가 되었음을 알리는 신호이기도 했다.

작품들엔 아시아적 특색들이 자신의 원류인 서구 대중문화와 착종된 형태로 나타났다. 이동기의 〈아토마우스〉 캐릭터는 서구의 미키마우스와 일본 캐릭터 아톰이 뒤섞인 외양을 하고 있다. 모리무

2 〈팝아트의 슈퍼스타 앤디 워홀〉전 리플릿,
호암아트홀, 1994년 8월 20일~10월 9일.

라 야스마사의 비디오 작품에서는, 앤디 워홀의 마릴린 먼로와 엘비스 프레슬리가 일본의 극우 스타 미시마 유키오가 되어 나타났다. 후쿠다 미란은 옥수수 통조림 캐릭터인 그린 자이언트를 실제 거인 크기로 재현했고, 펑 멩보는 중국의 군사 퍼레이드를 게임으로 리메이크해 복도의 양 벽면을 가득 채우는 스펙터클한 게임 동영상을 상연하기도 했다.

팝아트는 오다니 모토히코의 〈홀 로타 러브Whole Lotta Love〉에서 보듯, 시체가 널브러진 제2차 세계대전의 상흔을 묘사할 때조차 자신의 대중문화적 특성을 버리지 않는다. 포화가 가득한 전장의 시체

2016년 뉴욕미술관에서 전시되고 있는
펑 멩보의 비디오 작품.

더미들 사이에서 여유롭게 소파에 앉아 있는 여성은, 일본 애니메이션 〈공각기동대〉 여주인공의 코스프레를 연상시킨다. 팡 리쥔의 〈시리즈 2 넘버 3〉는 대량생산된 상품들이 진열대 위에 반복되어 나타나는 상품미학을 반영한 듯, 캔버스에 그려진 모든 인물이 동일한 얼굴을 갖고 있다.

오다니 모토히코, 〈홀 로타 러브〉.

팝아트는 대중문화와 상품미학이 특징인 대중 소비사회의 예
술이다. "나는 산업화에 저항하지 않는다. 오히려 그것은 나에게 할
일을 주었다"[3]라는 로이 리히텐슈타인의 말처럼 팝아트는 대중문화
와 상품미학을 적극적으로 받아들인다. "예술은 근본적으로 금전을
통해서 아름다움을 획득한다"[4]고 말한 앤디 워홀의 예술관 역시 다
르지 않다.

때문에 2015년 여름에 열린 〈앤디 워홀 라이브〉전에서 보았듯,
고가의 진품과 아트샵에서 팔고 있는 복제품 사이에서 별다른 차
이를 느낄 수 없는 경우도 생긴다. 팝아트는 "상품처럼 팔릴 수 있는
유사 상품으로 브랜드화된 미술"[5]인 것이다.

볼프강 하우크는 「이데올로기적 가치와 상품미학」에서 이데올
로기의 속성에 대해 이렇게 말한다. "이데올로기적인 것의 특징은,
예컨대 각 개인들로 하여금 그들의 행위 규범에 대해 '자발적인' 동
의를 하도록 하며 그럼으로써 내적 복종에로 나아가게 하는 것이다.
(……) 이데올로기적 가치들은 이익이나 필요에 대하여 정당화가 필
요 없는 (또한 정당성을 제공할 수도 없는) 원칙적인 것, 자명한 것으
로, 그리하여 진정 모든 이데올로기적 정당화가 근거하고 있는 어떤
것으로서 기능한다."[6]

대중 소비사회에서 소비는 워홀의 경우처럼 상품보다는 상품
의 브랜드를 소비한다는 의미이고, 물신화된 기호를 소비한다는 의
미이다. 물신화된 기호, 상품은 정치적·사회적·경제적 맥락에 따라

3 할 포스터 외, 『1900년 이후의 미술사』,
 배수희, 신정훈 외 옮김, 세미콜론,
 2012년, 485쪽.

4 클라우스 호네프, 앞의 책, 8쪽.
5 할 포스터 외, 앞의 책, 732쪽

6 볼프강 하우크,
 「이데올로기적 가치와 상품미학」,
 『상품미학과 문화이론』,
 미술비평연구회 엮음, 눈빛, 1992년, 54~55쪽.

차별화되어 계층별로 체계화된다. 대중 소비사회의 이데올로기는 소비다.

소비라는 이데올로기가 지배적인 사회에서는, 인간의 능력을 생산력으로 측정하지 않고 소비력으로 측정한다. 그가 어떤 사람인가는 그가 무엇을 만들 줄 아느냐가 아니라 그가 무슨 상품을 얼마나 소비할 수 있는가, 로 설명된다.

소비라는 이데올로기는 신분 상승을 기대할 수 없는 사회에서도, 그저 신분 상승이라는 환상을 소비하는 데 드는 비용을 벌기 위해 노동자들을 뼈 빠지게 일하게 만든다. 평소 함께할 일이 없는 계층들을, 앤디 워홀의 말처럼 부자든 가난뱅이든 똑같은 코카콜라를 사 마시는 기호품 소비의 공동체로 묶어준다.

이 하나가 된 소비의 공동체를 유지시켜주는 힘은 물신화된 상품 기호에 대한 너 나 할 것 없는 욕망에서 나온다. 볼프강 하우크의 분석처럼 "생산관계를 통해 획득된 자아정체성이 약할수록 일반화된 타자의 시선이 바라보는 바를 미리 비춰주는 외관에 대한 집착은 더욱 집요해진다."[7] 외관이 중요한 이유는 물신화된 상품으로 치장할 수 있기 때문이다. 이런 사회에서는 외관, 외모를 숭배하는 경향이 지배적이다. 집착과 숭배를 넘어, 외모 자체가 물신화된다.

소비의 공동체에서는 누구나, 상위 계층이 될 수 없는 대신 상위 계층의 브랜드는 소비할 수 있다. 누구나 대중문화를 통해 상위 계층의 삶을 체험하고 대리 만족할 수 있다. 차별화된 명품의 기호

들은 계층들을 분열시키기는커녕, 욕망의 목표를 물신의 형태로 제시함으로써 공동체를 더욱 단단하게 한다.

1994년 앤디 워홀의 작품을 처음 실물로 봤을 때, 나는 상품이 예술작품이 되고 그 작품이 상품 광고 이상으로 화려한 감각적인 외양을 갖고 있다는 점에 놀랐다. 전시장 벽을 가득 채운 마릴린 먼로의 실크스크린 초상들을 보며, 그 초상들이 내가 이전까지 본 그 어떤 마릴린 먼로보다 더 화려하고 매력적이라는 사실에 놀랐다. 앤디 워홀의 작품에는 상품을 더 상품답게, 스타를 더 스타답게 만드는 무언가가 있었다.

클라우스 호네프를 따르면 "스타의 숭배는 정말로 살과 피로 된 인간을 향한 것이 아니다." 대중은 육체를 숭배하지 않는다. 스타의 살아 있는 육체는 "그저 이 같은 환영이 실제로 존재한다는 증거를 제공할 뿐이다."[8]

마릴린 먼로에 대한 대중의 환상은 그녀의 육감적인 입맞춤에서 비롯된다. 입맞춤은 "영원한 트레이드마크와 같은 먼로의 기능을 상징한다." 스타의 시각적인 이미지는 "현실보다 강한 실재가 되었다. 사람들은 외모와 내면에 대한 환상을 그 이미지에 맞추었다."[9] 스타의 이미지는, 스타의 실재성을 압도한다. 앤디 워홀도 마찬가지였다. 워홀은 자신이 숭배하던 스타들만큼이나 스타였다. 그는 자신의 대역을 만들어, 대역이 자신의 스케줄을 대신 소화하도록

8 클라우스 호네프, 앞의 책, 8쪽.
9 앞의 책, 61~62쪽.

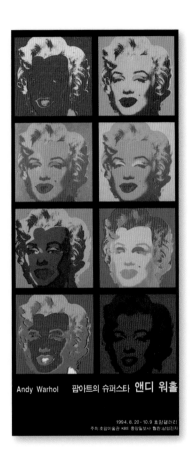

〈팝아트의 슈퍼스타 앤디 워홀〉 전시회 리플릿.

했다. 자신의 허상을 만들어, 그 허상이 거꾸로 자신의 삶을 살도록
한 것이다.

제러미 리프킨의 『노동의 종말』을 따르면 '소비'의 어원은 "파
괴한다, 약탈한다, 가라앉히다, 소모시킨다" 같은 "폭력성이 다분히
있는 단어로 금세기(20세기)까지만 해도 부정적인 함축성만을 지녔
다." 그런 소비가 어떻게 미덕의 지위에까지 오르게 된 걸까.

1920년대 미국에서 "새로운 노동 절약 기술과 생산성 향상으
로 인해 더욱더 많은 수의 노동자들이 일자리를 잃게 됨에 따라" 소
비가 위축되고, 기업의 매출이 격감했다. 해고된 노동자들의 수입 감
소가 결국에는 해고한 기업들의 수입 감소로 이어진 셈이다.

이에 기업계는 아직 임금 소득이 있는 노동자 대중을 소비자
대중으로 전환하려는 "소비자 복음 운동"을 전개한다. 기업계는 자
신의 손해를 다시 한 번 노동자 계층에게 떠넘겼고, 노동자는 이중
으로 부담을 지게 됐다. 하나는 언제든 정리해고 될 수 있는 불안한
고용 환경에 의한 부담이다. 다른 하나는 기업계의 손해까지 떠안아
야 하는 공공적 성격의 소비자로서의 부담이다. 언제 일자리를 잃을
지 모를 환경에서 노동자는, 동시에 공동체의 경제를 책임지는 소비
자의 역할까지 수행해야 한다. 우리에게도 낯익은 "여러분의 구매가
일자리를 만들어줍니다"도 그 소비자 복음 운동의 과정에서 유포된
표어였다.

이러한 과정을 거쳐 1920년대 이후 "미국의 노동자는 지위 의식이 강한 소비자로 전환"되었고 이는 또 미국이라는 "노동자 국가를 지위 의식이 강한 소비자 국가"[10]로 탈바꿈시켰다. 이것이 바로 우리가 소속된 소비의 공동체의 시작이고, 온갖 허상 너머에 존재하는 소비의 공동체의 실체인 것이다.

[10] 제러미 리프킨, 『노동의 종말』,
이영호 옮김, 민음사, 1996년, 38~41쪽.

04

도대체 아름다움은
어디에 있는가?

김민경, <위장된 자아>전
'문지방', <신선놀음>

2015년 봄에 있었던 추상화가 마크 로스코의 전시회. 관람자에게 작품을 해설하는 도슨트가 "어느 학부형이 초등학생인 우리 아들도 이만큼은 그리겠다며 화를 내고 입장 10분 만에 입장료를 환불해갔다"는 이야기를 했다. 아마 그 학부형은 커다란 패널에 두어 가지 물감을 넓적하게 발라놓은 마크 로스코의 추상회화에 적잖이 당황했고, 또 비싼 입장료에 화까지 나지 않았을까 싶다. 도슨트의 분노한 학부형 이야기는 그저 웃자고 한 얘기일 수도 있지만, 난해하다고 알려진 현대미술에 대한 관람자의 부정적인 반응을 정확하게 묘사한 이야기이기도 하다. 왜 화가 나지 않겠는가. 바쁜 시간을 쪼개 15,000원 입장료를 내고 들어갔더니 물감과 캔버스만 있으면 자신도 그릴 수 있을 것 같은 그림이 떡하니 걸려 있고, 휴대폰으로 검색해보니 기가 막히게도 경매시장에서 700억 원에 팔린다는 기사가 뜬다.

〈마크 로스코〉전 리플릿.

현대미술에 대한 노여움을 삭일 수 없어 책을 펴낸 사람도 있다. 에프라임 키숀은 『피카소의 달콤한 복수』에서 이렇게 분통을 터뜨린다. "현대 예술을 하는 이 친구들은 (……) 어느 누구도 입도 벙긋하지 못하게 할 정도로 예술에서의 아름다움을 아예 없애버렸다."[1] 에프라임 키숀은 현대미술에 대한 자신의 복수 프로젝트를 위해 피카소의 유언까지 동원한다.

진위가 의심스러운 한 유언에서 피카소는 "지적 야바위꾼들에게는 온갖 가능성이 열려 있"다며 자기 자신을 일컬어 "동시대의 사람들이 지닌 허영과 어리석음, 욕망으로부터 모든 것을 끄집어낸 한낱 어릿광대일 뿐이다"[2]라고 말한다.

키숀의 복수를 따라가다보면 문제는 '작품'이 아님을 깨닫게 된다. 그에게 난해했던 건 현대미술 작품이 아니라 작품이 소비되는 방식이다. 어째서 저런 야바위 같은 작품들이 저런 찬사를 받고 저런 현기증 나는 가격에 팔려야 하는지가, 현대미술이 안고 있는 문제의 핵심인 것이다. 그가 보기에 현대미술은 지적인 속물근성을 자극하는 비평에, 큰 손들이 좌지우지하는 미술품 시장의 야합에 지나지 않는다.

그래서 키숀은 "아름다움은 오늘날의 예술에서 죽어버렸다. 아름다움은 백 년, 혹은 그 이상 된 작품이나 예외적인 작품에서나 살아 있다"[3]고 선언한다.

하지만 그렇다면 도대체 아름다움은 어디에 있는가, 하고 묻

1 에프라임 키숀, 『피카소의 달콤한 복수』, 반성완 옮김, 마음산책, 2007년, 16쪽.

2 앞의 책, 40쪽.
3 앞의 책, 31쪽.

는다면 재치 있는 키숀도 잠시 머뭇거릴지 모른다. 진정한 아름다움이 어디에 있는지를 『피카소의 달콤한 복수』에서 찾다보면 독자는 초현실주의 화풍의 구상회화들만을 만나게 된다. 실험적이고 추상적인 작품들을 비난하는 주장의 자연스러운 귀결인지도 모른다.

키숀의 비난이 옳을 수도 있다. 하지만 아름다움을 알아보기 쉬운 형상, 혹은 구상회화 속에서만 찾는 것 역시 현대미술을 협소하게 만드는 일이다. 현대미술의 야바위에 대한 노여움이 지나친 나머지 키숀은, 자신의 취향에 맞는 몇몇 작품들을 이상화하고 그 이상적 형식에 맞지 않는 작품들을 배척하는 또 다른 위계를 만든다. 이는 그가 피카소의 입을 빌려 비난한 지적 야바위꾼들이 위계를 만들어 수준의 높낮이를 판가름하려 했던 바로 그 행태다.

만약 관람자가 단순히 색채와 형상적 아름다움만을 추구한다면, 굳이 미술관까지 갈 필요도 없다. 그런 아름다움이 미술의 전부라면 어느 누구도 화랑을 찾지 않을 것이다. 아름다운 인테리어의 카페, 아름다운 디자인의 패션잡화, 빼어난 건축미의 마천루가 즐비한 거대도시에서 화랑과 화랑의 미술작품들은 너무 왜소해서 눈에 잘 띄지도 않는다. 국립현대미술관과 금호미술관이 있는 삼청로의 화랑가보다, 그 뒷길과 윗길인 쇼핑가에 항상 더 사람이 많은 이유도 그래서가 아닐까. 화랑가의 아름다움보다 쇼핑가의 아름다움이 더 눈길을 끌기 때문이 아닐까. 퓨전요리 식당과 액세서리 가게

와 카페테리아를 찾은 손님의 표정과 국립현대미술관의 전시물 앞에 선 관람자의 표정은 얼마나 다를까.

이제 색채와 형상적 아름다움은 숨 쉬고 마시는 공기와 물 같아져서 흔해 빠졌다는 느낌마저 든다. 관람자가 굳이 삼청로 화랑가를 찾는 까닭은 색채와 형상적 아름다움, 그 이상을 원하기 때문이다. 나 역시 그 이상, 그 너머에 있는 무엇을 기대하며 전시회를 찾는다. 만약 지난 주말에 들렀던 화랑에서 본 작품이 그저 아름답기만 한 그림 몇 점이었다면 나는 마음속 깊이 실망했을 것이다.

인사아트센터에서 열린 김민경의 〈위장된 자아〉전(2011년 5월 4일~5월 9일)은, 미술작품의 아름다움과 상품의 아름다움이란 무엇인가에 대한 의문들을 전시장 안으로 끌어들인다.

김민경은 익숙한 팝아트의 기호들을 차용한 작품 속에서, 관람자들에게 낯선 아름다움을 느끼게 한다. 전시회 제목에서 연상할 수 있듯 작가 자신의 반영인 인물들은 눈이 없다. 작품이 주는 낯섦은 애초부터 없는, 혹은 이미 사라지고 없는 눈동자에서 비롯한다.

그림에 용의 눈동자를 그려 넣는 화룡점정은 사전적 정의로 "무슨 일을 하는 데 가장 중요한 부분을 완성시키는 것을 비유적으로 이르는 말"[4]이다. 롤랑 바르트를 따르면 "안와의 빈 공간에 자리를 잡은 이 영혼의 불(눈)은 관능과 육감, 열정을 지닌 외부를 향해 빛을 뿜어"[5]내는 존재다.

4 다음사전.

5 롤랑 바르트, 『기호의 제국』, 김주환 외 옮김, 산책자, 2008년, 136쪽.

김민경의 〈Short Cut Hair and Glasses〉.
작가 자신의 반영인 인물들은 눈이 없다.
눈동자 없는 눈은 화룡점정의 절차를 거부하고, 친숙한 규범을 깬다.

김민경은 그 화룡점정의 행위를, 영혼의 불을 배제한다. 그렇게 함으로써 전통 회화의 형식과 인간의 얼굴에 마땅히 있어야 할 눈에 대한 관람자의 관습적 인식에 균열을 내고, 작품을 흔해 빠지고 식상한 세계 그 너머 어딘가로 가져다놓는다.

눈동자 없는 눈은 동시에 두 가지 경계의 역할을 한다. 하나는 화룡점정의 절차를 거부함으로써 작품을 전통 회화 형식과 분명히 구분하게 하는 역할이다. 다른 하나는 대중적으로 친숙한 규범을 깨버림으로써, 백화점에 진열된 소녀 인형이라는 상품의 형식으로부터도 거리를 두게 하는 역할이다. 거리를 두면서, 장식이나 장난감과 별반 다르지 않다는 평가를 받을 수도 있는 대중적 취향과 확실히 선을 긋는다.

이러한 두 가지 경계에서 더 이상 전통 미학도 아니면서 온전히 상품미학도 아닌 김민경의 작품이 태어난다. 그리고 그 경계를 낳는 것은 물론 색채나 형상의 아름다움이 아니다.

국립현대미술관 야외 전시장에 설치되었던 〈신선놀음〉[6] 역시 관람자들에게 아름다운 것에 대한 감흥을 주고자 만들어진 작품이 아니다. 아름다움에 목마른 이들보다는, 삶이 지루해 어쩔 줄 모르는 이들을 위한 작품에 가깝다. 관람자는 목조 구름다리를 오르내리고 빽빽하게 숲을 이룬 대형 풍선 구름 사이를 거닌다. 사방의 노즐에서 뿜어져 나오는 물안개를 헤치며 관람자는, 저쪽에서 신선놀

6 '문지방' 팀, 〈신선놀음〉,
현대카드 컬처 프로젝트 젊은 건축가 프로그램,
국립현대미술관 서울관, 2014년 7월 8일~10월 5일.

음을 즐기는 다른 관람자의 얼굴을 통해 자기 얼굴에도 이미 미소가 피었음을 알게 된다. 신선놀음 속에서 내 미소는 네 미소와 같다, 나는 너와 같은 즐거움을 누린다, 라는 일체감을 이루게 된다. 그저 우연히 한 전시장을 찾은 타자들 사이의 일체감은 그렇게 해서 몽글몽글 피어오른다.

미술작품은 그저 아름다운 것에 대한 감흥만을 위해 존재하는 것도 아니고, 그 아름다움에 무슨 분명하고 절대적인 이상형과 위계가 있는 것도 아니다. 마크 로스코 작품 같은 추상회화를 이해하기 위해 구상회화 작가들의 말에서 도움을 받을 수도 있다.

마티스는 "강렬한 색채 효과를 탐구하라. 그림의 내용은 전혀 중요하지 않다"라고 주장했고, 고갱도 "작품의 의미를 모른다 할지라도 색채가 빚어내는 마술적인 화음을 통해 작품을 보는 순간 강렬한 느낌을 받을 수 있다"고 말했다. 모리스 드니는 마치 마크 로스코의 등장을 예언한 듯 "회화란 전쟁화나 여인의 누드, 혹은 이야기이기에 앞서 특정 양식의 색채로 뒤덮인 평평한 표면"[7]이라고 했다.

아름다움은 미술 작품을 보는 관람자의 마음속에 있다. 아름다움은 말로 표현하기 어렵고 위계도 없다. 그런 것을 언어로 재단하고, 위계를 정해 마치 어떤 것이 정답인 양 이상화하고 수준의 높낮이를 판가름하려 할 때 야바위가 끼어들 여지가 생긴다. 키슌이 입에 거품을 문다고 해도 이상한 일이 아니다.

7 도리스 크리스토프, 『아메데오 모딜리아니』, 양영란 옮김, 마로니에북스, 2005년, 19쪽.

최장원·박천강·권경민 씨 등 젊은 건축가들이 모여 만든 '문지방'의 〈신선놀음〉.
2014년 국립현대미술관 서울관 야외 전시장에 설치되었던 이 작품은
삶이 지루해 어쩔 줄 모르는 이들을 위한 작품에 가깝다.

05

카리브 해의
붉은 진주,
쿠바 1

김영철, <천리마 선구자 진응원>

로베르토 페레즈,
<생명의 조각들> 연작

쿠바의 산 프란시스코 파울라 마을에는 어니스트 헤밍웨이가 살았던 저택이 있습니다. 야트막한 언덕에 자리한 이 핑카 비히아 저택은 세계 최고의 헤밍웨이 박물관이기도 합니다. 헤밍웨이는 30년 가까이 쿠바에 살며, 『누구를 위하여 종을 울리나』와 「노인과 바다」 같은 대표작을 집필하고 노벨상을 받기도 했습니다.

물론 헤밍웨이가 쿠바에서 글만 쓰지는 않았습니다. 낚싯배 필라 호를 타고 낚시를 다녔고, 사냥한 동물들을 박제해 거실에 걸어놓기도 했고, 여러 차례 열애와 결혼을 반복했으며, 정성스레 고양이들을 돌보기도 했습니다. 저택 정원에는 키우던 고양이 네 마리의 비석이 세워져 있습니다.

헤밍웨이는 어디선가, 쿠바가 아침나절에 글을 쓰기 가장 좋은 기후를 가진 나라라고 밝혔습니다. 저 역시 여기서 아침나절에 글을 씁니다만, 선선한 기온 때문은 아닙니다. 왜냐하면 헤밍웨이 시대와는 달리 지금은 에어컨이 나오기 때문입니다.

여기는 쿠바입니다. 쿠바는 우리와 비슷한 크기의 중남미 섬나라입니다. 아직 우리와 외교관계도 맺지 않은 멀고 낯선 나라이지만, 또 한편으로는 이상하리만치 친숙한 나라이기도 합니다.

우리나라에서도 널리 읽힌 헤밍웨이의 「노인과 바다」에 등장하는 산티아고 영감이 바로 쿠바인입니다. 영감의 코히마르 마을에선 아직도 낚시꾼들이 고기를 잡고 있습니다. 또 한편 체 게바라가

산악 게릴라 전투를 통해 혁명을 성공으로 이끌었던 나라가 쿠바입니다. 쿠바의 어느 서점에 가나 그에 관한 책들을 볼 수 있고, 어느 거리에 가나 검은 윤곽선만으로 이뤄진 그의 초상을 볼 수 있습니다. 프란시스 코폴라 감독의 〈대부 2〉에는 쿠바혁명이 배경으로 등장합니다. 죽음을 두려워하지 않는 쿠바인을 보며, 정부군이 용병 같고 반군이 이길 것 같다고 말하던 알 파치노의 대사가 아직도 제 기억에 남아 있습니다. 그렇게 독재와 싸워 이긴 사람들이 쿠바인들입니다.

빔 벤더스 감독의 〈부에나 비스타 소셜 클럽〉도 잘 알려져 있습니다. 그 다큐멘터리에 나온 라틴 재즈는 쿠바의 거리에서 흔하게 들을 수 있습니다. 제 숙소 맞은편 식당에서는 쿠바 뮤지션들이 밤 10시까지 재즈를 연주합니다. 또, 쿠바 아마추어 야구와 코히바 시가의 명성은 다른 모든 것을 능가합니다.

이렇게 매력이 많은 나라인데도, 제가 트위터에 쿠바에 있다는 글을 올리니 쿠바는 폐쇄적인 나라인 줄 알았다는 답글이 달립니다. 북한의 부정적인 소식을 밤낮으로 접하는 우리니, 쿠바에 대해서도 북한과 비슷한 인상을 가질 수 있습니다. 쿠바는 사회주의 국가입니다. 하지만 제가 보기에 쿠바는 북한보다는 우리와 더 많이 닮은 듯합니다. 생필품이 배급제로 이뤄지고 있다는 것 말고는, 관광객이 이곳에서 사회주의를 실감할 일은 없습니다.

경찰이 자주 눈에 띈다는 사실은, 우리처럼 치안 상태가 좋다

는 의미이지 사회주의만의 특성은 아닙니다. 물자 부족에 시달리고 있는 것도 사회주의의 특성이라기보다는, 미국의 반세기에 걸친 경제봉쇄 정책 때문이 아닐까 싶습니다. 한 달 전쯤 미국을 비난하는 문구가 쓰인 버스를 본 적이 있습니다. 미국의 경제봉쇄는 비인도적이고, 쿠바의 생존권을 요구하고, 감금된 쿠바인들을 풀어달라는 내용이었습니다. 제가 카메라를 들자 운전기사는 출발하려던 버스를 일부러 멈추고 사진을 찍게 해주었습니다.

미국의 압박을 반세기나 견디고도, 쿠바가 생기를 잃지 않고 활기찬 분위기를 유지하고 있다는 사실이 저한테는 기적처럼 느껴집니다. 미국과는 얼마 전 수교를 맺어, 미국 대사관이 제 숙소에서 500미터쯤 떨어진 곳에 세워져 있습니다. 지난 10여 년간 쿠바의 이웃인 멕시코와 아이티에 관해 어떤 외신이 주로 전해져왔는지 떠올려보면, 현재 쿠바 문화의 건전성 역시 기적처럼 느껴집니다. 말레콘 산책로의 으슥한 곳에는 마약중독자나 갱들이 아니라, 트럼펫을 든 아마추어 연주자들과 열정적인 아베크족들이 옹기종기 모여 있습니다. 쿠바가 이웃 나라들처럼 친미정책을 썼다면 현재의 풍경이 어떻게 달라졌을지 궁금해집니다. 쿠바인들은 식민 지배와도, 독재와도 싸워 이겼고, 사실상 미국의 경제봉쇄와도 싸워 이긴 셈입니다.

제 숙소 앞의 반제국주의 광장에는 쿠바의 시인이자 독립운동의 영웅 호세 마르티의 동상이 세워져 있습니다. 사진에서 보듯 한쪽 팔에는 어린아이를 안고 있고, 다른 팔은 길게 뻗어 독립 쿠바의

쿠바의 시인이자 독립 영웅 호세 마르티의 동상.
한쪽 팔로는 아이를 안고 있고, 다른 팔은 미국 대사관을 향해 똑바로 뻗어 있다.

미래를 가리키는 듯 저 앞쪽을 가리키고 있습니다. 그리고 무슨 기막힌 우연인지, 현재 그 앞쪽에 미국 대사관이 세워져 있습니다. 마치 미국의 탐욕스러움을 손가락질하듯, 혹은 미국의 적대에도 굴하지 않는 자부심을 상징하듯, 호세 마르티의 팔은 꼿꼿이 미국 대사관을 향해 똑바로 뻗어 있습니다.

쿠바의 미술은, 사회주의 미술 하면 떠오르는 천편일률적인 미술하고는 거리가 멉니다. 우리는 이미 구소련과 중국의 과거를 통해,

김영철, 〈천리마 선구자 진응원〉.

사회주의 혁명이 일어난 나라에서 미술이 어떤 고난을 겪고 어떤 미학적 통제 아래 놓여야 했는지 알고 있습니다.

2015년 서울시립미술관에서는 광복 70주년을 기념해 북한 미술의 대규모 전시가 있었습니다. 같은 사회주의이지만 북한과 쿠바의 미술은 둘 사이의 물리적 거리만큼이나 큰 차이가 있습니다. 북한 김영철 작가의 1999년작 〈천리마 선구자 진응원〉은 북한 미술의 특성을 잘 보여줍니다. 그림의 주인공은 노동자 영웅이고, 관람자의 감정을 고취시키게끔 캔버스의 중앙에 우뚝 선 모습으로 그려집니

로베르토 페레즈의 드로잉 연작 〈생명의 조각들〉.
인간의 일그러지고 변형된 신체와 동물의 사실적이고
생동감 넘치는 묘사가 대비되어 있다.

다. 영웅은 고된 노동 속에서도 미소를 잃지 않습니다. 풀어헤친 가슴과 걷어붙인 팔뚝은 노동자계급의 힘과 건강함을 보여줍니다. 이를테면 사회주의리얼리즘의 전형적인 작품입니다.

리처드 로티는 "마르크스주의가 국가 종교가 될 때" 그 나라 미술이 어떻게 되는지 블라디미르 나보코프의 소설을 빌려 이야기하고 있습니다. "오늘날 러시아의 사상은 기계로 재단한 고른 색의 블록이다. 뉘앙스는 금지되었으며, 간격은 봉쇄되었고, 굴곡은 모두 직선으로 만들어지고 있다."[1] 전시회에 나온 북한의 천편일률적인 미술은, 사회주의리얼리즘에서 벗어난 미학적 예외를 인정하지 않은 예술 정책을 반세기가 넘도록 지속해온 결과입니다.

쿠바 미술의 주인공은 노동자가 아닙니다. 영웅도 아니고, 캔버스의 가운데 자리를 고집하지도 않습니다. 관람자에게 계급성을 일깨우려는 목적으로 창작되지도 않았고, 혁명 사상을 전하려는 의도도 느껴지지 않습니다. 로베르토 페레즈Roberto Fabelo Perez의 1988년 드로잉 연작인 〈생명의 조각들Vital Fragments〉은 사회주의리얼리즘이 아니라, 인간의 일그러지고 변형된 신체와 동물의 사실적이고 생동감 넘치는 묘사가 대비되어 있는 작품입니다. 작가는 1951년에 태어나 혁명 이후인 1960년대에 학창 시절을 보냈고, 지금 그의 연작은 쿠바 국립현대미술관에 소장되어 있습니다. 이는 쿠바 미술에 관해 여러 사실을 알려줍니다. 교육을 통해 사회주의리얼리즘이 강요되지 않는다는 사실, 정부가 운영하는 미술관에서 일견 퇴폐적인 부르주

1 리처드 로티, 『우연성, 아이러니, 연대성』, 김동식 옮김, 민음사, 1996년, 301쪽.

아 미술처럼 보이는 작품들이 공식적으로 수용되고 있다는 사실입니다.

쿠바 국립현대미술관에서 실제로 볼 수 없는 것은 북한의 미술과 같은 사회주의리얼리즘 계열의 작품들입니다. 연대별로 나뉘어 전시된 작품들을 보면, 놀랍게도 사회주의 정부가 들어선 1960년대 이후에도 쿠바 미술의 풍부한 다양성이 위축되지 않았다는 사실을 발견하게 됩니다. 이는 제가 알기로 세계에서 유례를 찾아보기 힘든 일입니다. 쿠바에 온 이후로 "쿠바는 표현의 자유가 허용된 유일한 사회주의 국가다"라는 말을 몇 번이나 들었습니다. 이 말이 적어도 미술에서는 사실임을 어렵지 않게 확인할 수 있습니다.

06

카리브 해의
붉은 진주,
쿠바 2

쿠바 국립현대미술관

쿠바 국립현대미술관은 쿠바 미술을 역사적 구분에 따라 여덟 시기로 나누어 전시하고 있습니다. 16세기 식민지 시절의 작품부터 현재의 작품들까지 모아놓고 있습니다. 근대미술이 현대미술로 넘어가는 분기점은 혁명이 있었던 1960년입니다. 사회주의혁명의 성공이, 근대미술이 끝나고 현대미술이 출발하는 시점이 됩니다.

쿠바 국립현대미술관은 우리의 국립미술관과 비교해도 손색이 없을 정도로 짜임새 있고 규모도 상당합니다. 식민 지배자를 쫓아내고 정권이 바뀌고 정반대의 체제가 들어섰다고 해서, 과거의 미술이 부정되고 작품이 훼손되는 일은 없었던 듯합니다. 2, 300년씩 된 식민지 시절의 작품도 많고, 보존 상태도 좋습니다. 1919년 작 마누엘 베가의 〈눈먼 자들의 행렬〉은 이미 오래전에 쿠바의 회화가 유럽의 회화를 받아들였음을 알게 해줍니다. 지역은 중남미이지만, 스페인과 미국의 식민 지배가 오래 이어져온 탓입니다.

마누엘 베가, 〈눈먼 자들의 행렬〉.

마누엘 베가 역시 파리와 로마를 오가며 서양의 회화를 접하고 배운 작가입니다. 검은 옷을 걸친 눈먼 자 몇이 서로에게 의지한 채 어디론가 갑니다. 손에는 지팡이를 들었고, 가운데 사내는 두 팔을 길게 펼쳐 동료들이 자신을 길잡이로 사용할 수 있게 합니다. 주위는 칠흑같이 어둡습니다. 이 극단의 어둠이 베가의 작품을 인상적으로 만듭니다. 왜냐하면 이 어둠은 실재하는 바깥의 어둠일 수도 있지만, 눈먼 자들이 자신의 먼눈으로 본 눈꺼풀 안쪽의 세계일 수도 있기 때문입니다. 말하자면 눈먼 자들의 내면이 투영된 세계, 주관화된 세계입니다. 풍경화와 초상화가 대부분인 20세기 초반에 벌써, 베가는 상상력에 의지해 내면이 반영된 세계를 그리고 있었습니다.

저는 피델리오 폰세의 작품이 가장 좋았습니다. 회화작품은 사진으로는 매력을 전부 담아내지 못합니다. 붓 터치나 색감의 조화가 세밀한 부분까지 전해지지 않기 때문입니다. 폰세의 작품들이 그렇습니다. 폰세의 1938년작 〈아이들〉을 처음 보았을 때, 폰세의 그 독특한 붓 터치 때문에 저는 유령들을 표현한 줄 알았습니다. 캔버스의 뒷면, 저 보이지 않는 이면에서 누런빛이 약간 도는 흰 안개 같은 기운이 피어올라 인간의 형상이 되어 캔버스의 표면에 맺힌 줄 알았습니다. 형상들이 흰옷을 걸친 아이들과 강아지임을 알아차린 것은 나중의 일입니다.

폰세의 인물들에서는 생명력이 뚜렷하게 느껴지지 않습니다. 윤곽은 흐리고 표정은 뭉개져 있습니다. 주체는 점차 존재감을 상실하고 배경과 뒤섞입니다. 피델리오 폰세의 다른 작품 〈폐결핵〉에선 아예 해골이 등장합니다. 인물들은 오른쪽 하단에 놓인 해골을 중심으로 비스듬하게 서 있습니다. 언뜻 도망치는 듯 보이기도 하고, 빨려 들어가는 듯 보이기도 합니다. 어느 쪽이든 중심은 해골입니다.

피델리오 폰세, 〈폐결핵〉.

피델리오 폰세의 〈아이들〉. 독특한 필치가 돋보인다.

에바 폰세카는 쿠바 혁명에 참여했던 반군 출신입니다. 그는 승리를 거둔 뒤 예술학교에 들어가 화가로 전직을 합니다. 빔 벤더스의 다큐멘터리 〈부에나 비스타 소셜 클럽〉에도 자신이 산악부대원 출신임을 밝히는 재즈 뮤지션이 등장합니다. 하지만 폰세카의 작품들 어디에도, 계급이나 투쟁이나 혁명 같은 정치적 테마는 드러나 있지 않습니다.

폰세카의 1968년 작 〈서커스〉는 세로가 199센티미터에 가로가 422센티미터인 대형 패널화입니다. 미술관 벽면을 한가득 채우고 있는 〈서커스〉는 기형의 동물들을 전시했던 곡마단 프릭쇼의 한 장면 같습니다. 하나의 무대에 인간과 동물이 뒤섞이고, 하나의 몸에 남성과 여성이 뒤섞이고, 하나의 태양에 낮과 밤이 뒤섞입니다. 폰세카의 서커스가 벌어지고 있는 공간은 서로 양립할 수 없는 것들이 한데 뒤섞이는 초현실의 무대입니다.

폰세카의 작품들을 보다보면 이곳이 구소련이라면, 과거의 중국이라면, 북한이라면 어땠을까 하는 생각이 저절로 듭니다. 쿠바처럼 사회주의혁명을 겪은 나라에서 표현의 자유가 허용된다는 사실은 좀처럼 이해가 되지 않습니다. 사회주의혁명은 한 계급의 해방을 위해 다른 계급의 몰락을 시도하는 것이므로, 그 과정에서 많은 이들이 정부의 적으로 돌아서기 때문입니다.

쿠바에 와서 들은 '카데라 통신' 하나가 기억납니다. 혁명 이후 미국으로 망명한 쿠바의 옛 부유층들이, 사람들을 사서 아바나

에바 폰세카, 〈서커스〉.
서커스가 펼쳐지는 공간은 서로 양립할 수 없는 것들이 뒤섞인 초현실의 무대이다.

의 렌터카를 빌리게 한 다음 일부러 사고를 내도록 한다는 내용입니다. 그렇게 렌터카가 망가지면 렌터카의 주 고객인 외국인 여행객들이 떨어져 나가 관광 수입이 줄어들고, 경제가 타격을 입어 쿠바정부가 흔들릴 거라는 얘기입니다.

별로 신뢰가 가지 않는 내용이고 실은 좀 웃기기까지 하지만, 적어도 한 가지 점에서는 사실처럼 들립니다. 혁명이 일어난 지 반세기가 지났음에도 옛 부유층과의 갈등 관계가 사그라지지 않았다는 것입니다. 미국과 수교는 되었지만 경제봉쇄도 여전히 진행 중입니다. 이런 상황에서 표현의 자유는 어쩐지 어울리지 않습니다.

하지만 우리 같은 자유주의 사회에서도 표현의 자유는 쉽게 용납되지 않습니다. 박근혜 정부가 들어선 이후로, 우리는 표현의 자유가 억압되는 상황을 몇 차례나 목격했습니다. 작품이 미술관에서 쫓겨나고, 예술가가 법정에 서고 벌금형을 받습니다. 표현의 자유를 억압하는 이러한 행태는 박정희, 전두환 정권 시절에는 더욱 심했습니다.

표현의 자유를 허용하느냐 억압하느냐는 그러므로, 체제가 사회주의냐 자유주의냐의 문제가 아님을 알 수 있습니다. 표현의 자유를 허용하느냐 않느냐는, 사회의 지배적인 위치에 올라 있는 한 계급이 다른 계급을 억압하느냐 억압하지 않느냐, 혹은 억압하면 얼마나 억압하고 어떤 방식으로 억압하느냐의 문제일 것입니다. 계급적 타자 간의 동등성이 얼마나 정치적으로 보장되어 있는가 하는

문제일 것입니다.

쿠바 아바나의 남쪽에는 알마세네스 산 호세Almacenes San Jose라는 커다란 창고 건물이 있습니다. 창고 건물과 그 주변에는 쿠바의 회화작품을 전시하고 판매하는 화상들이 100여 곳 들어서 있습니다. 때로는 작가가 자신의 그림을 팔며 한 귀퉁이에서 틈틈이 작업을 하기도 합니다. 쿠바를 대표하는 또 하나의 미술관이라고 할 수 있을 정도입니다. 이곳에선 피카소나 페르난도 보테로 같은 라틴계 작가들의 영향을 받은 작품들부터, 바다 건너 미국의 팝아트 스타일에 쿠바의 테마를 접목시킨 작품들까지 온갖 화풍을 만날 수 있습니다.

쿠바의 미술은 아바나 거리 곳곳에 넘쳐납니다. 우리의 인사동처럼 갤러리와 아트 스튜디오가 골목마다 자리해 있고, 작가가 캔버스를 앞에 놓고 작업하는 모습도 흔히 볼 수 있습니다. 아바나 중심부의 프라도 거리에서는 매 주말 미술품 시장이 열립니다. 이곳에선 아이들이 책상을 가지고 나와 작가들에게 직접 그림을 배웁니다.

쿠바의 인구는 우리의 5분의 1쯤 되고, 경제 규모는 우리의 10분의 1쯤 됩니다. 이 수치를 볼 때 미술의 왕성한 활기는 놀라울 정도입니다. 그래서 새로운 전시를 오픈한 엔리케 아빌라 작가에게 그 이유를 묻기도 했습니다. 돌아온 답변은 "쿠바에는 주마다 예술고등학교가 있어 예술에 관심 있고 재능 있는 학생들이 많이 모인다"였습니다. 답변이 너무 평범해서 저는 약간 실망했습니다.

제 생각에 카리브 해의 작은 사회주의 나라 쿠바가 진주처럼 가치를 발할 수 있게 된 이유의 하나는 표현의 자유가 아닌가 싶습니다. 표현을 억압하는 일은 사고를 억압하는 일이고, 그것은 또 미래에 누릴 수 있는 여러 가능성들을 말살하는 일이나 같습니다. 개인도 사회도 나라도 마찬가지일 것입니다. 쿠바가 과거에 혁명을 통해 지켜낸 것이 바로 표현의 자유였고, 사회주의 체제인 현재에도 그러하며, 그렇게 해서 쿠바는 스스로 자신의 미래를 지켜냈습니다.

산 호세 창고 건물의 화상.

4 부

프로이트는 1930년의 논문 「문명 속의 불만」
에서 이렇게 설명한다. "에로스의 목적은
개인을 결합시키고, 그 다음에는 가족을
결합시키고, 그 다음에는 종족과 민족과
국가를 결합시켜, 결국 하나의 커다란 단위─
즉 인류─로 만드는 것"이다.
그러나 "만인에 대한 개인의 적개심과
개인에 대한 만인의 적개심"은
"문명의 이 계획을 반대한다."

01

**퇴행의 시대,
시대의 퇴행**

김동연, <타나토스>전
신학철 개인전

'타나토스'는 "그리스신화에서 '죽음'을 의신화한 것"[1]이라고 한다. 사전을 찾아보면, 사람이 죽을 때 히프노스라는 잠과 함께 와서 죽은 자의 혼을 운반해간다. 미술에선 대개의 경우 히프노스는 청년, 타나토스는 거친 수염에 추한 장년의 모습으로 그려진다. 이미지를 구글링하면 타나토스가 현대의 대중문화에 잘 적응해 게임과 완구, 애니메이션의 캐릭터로 부활했음을 알 수 있다.

2011년, 나는 작가의 상상력 속에서 타나토스가 어떻게 구현되는지 만나볼 기회가 있었다. 토포하우스에서 열린 김동연의 〈타나토스〉전은 몇 년이 지나도 내 기억에 뚜렷이 남아 있는 많지 않은 전시회 중 하나다. 알몸인 인간이 쭈그리고 앉아 있는데, 힘줄이 드러나도록 힘을 잔뜩 준 목에 얹힌 머리는 어느 짐승의 커다란 두개골이다.

인간의 피부가 측광 아래 뽀얗게 빛나는 것에 반해 이 짐승의 뼈는 주둥이가 시커멓게 변색되어 있고, 다른 부분도 이끼가 끼고 곰팡이가 슨 것처럼 검푸른 빛을 내고 있다. 오래 땅속에 묻혔던 사체를 도로 파낸 듯이 보이는 이 짐승의 두개골에서 인상적인 부분은, 불에 탄 듯 시커먼 주둥이 중간을 가르고 있는 두 줄의 새하얀 이빨이다.

이것이 의신화된 죽음, 타나토스의 모습일까. 작품은 명시적이든 아니든 현실을 반영하기 마련이다. 작가의 지금 여기, 작가가 처

1 『미술대사전』(용어편), 한국사전연구사, 1998년,
네이버 지식백과에서 재인용.

김동연의 〈타나토스〉. 이 작품에서 보이는 기괴한 인물들은
원래의 물질 상태로 돌아가려는 본능의 증거, 퇴행의 증거들이다.

한 현실을 반영한다. 리플릿에 실린 김동연의 작가 노트를 따르면 "온갖 편견과 왜곡된 정보, 광기와 폭력으로 노출된 피폐한 환경으로 기인한 정신적 기형아들이 도처에 난무하는" 현실이다.

이 현실은 리플릿에서 고충환이 설명하듯 "감각적인 현실로서보다는 심리적이고 실존적인 사실로서 다가온다." 그렇다고 비판의 목소리가 안을 향하고 있지도 않다. 오히려 그로테스크한 형상과 암시성이 풍부한 색채의 선택으로, 바깥을 향해 분명하고 또렷하고 충격적인 목소리를 들려준다.

몸뚱이는 살아 있지만 죽음을 머리에 이고 있는 인물들, 게다가 죽음조차 인간이 아닌 짐승의 형상이다. 이 형상은 전체적으로 검푸른 색채를 띠고 있다. 다른 작품들도 "파리한 대기와 창백한 신체, 파란 방사능까지 온통 청색의 스펙트럼"에 덮여 있다. 고충환의 해석처럼 "청색은 낭만주의의 상징색이며 죽음을 상징한다."[2]

정신적 기형은 환상 속에서 신체의 변형으로 나타난다. 〈리비도〉에서는 거친 질감의 공간에 나체인 두 인물이 등장한다. 한 인물은 소의 두개골을 머리 대신 얹고, 둔부를 드러낸 채 뒤돌아 누워 있다. 다른 인물은 빨간 금붕어 머리를 하고선, 캔버스의 중앙에 무릎을 굽힌 채 두 손을 바닥에 짚고 있다.

〈타나토스〉에서는 역시 소의 두개골 머리를 한 살진 중년이 핏빛 소파에 다리를 꼬고 앉아 있고, 왼편 가장자리엔 배불뚝이 중년이 입에 담배를 꼬나물고 허리에 손을 얹고 서 있다. 뜻밖에 사람

2 김동연 <타나토스>전 리플릿,
토포하우스, 2011년 4월 27일~5월 10일.

의 머리를 하고 있지만 암흑 속에 잠겨 있어 여전히 위험하고 위협적으로 보인다. 역시 나체인 이 두 인물의 포즈는, 사우나의 남성 휴게실에서 흔히 보는 포즈지만 배경은 휴게실처럼 편한 곳이 아니다. 자해를 막기 위해 벽면에 부상 방지용 쿠션을 댄 어느 정신병원의 병실 같다.

타나토스의 또 다른 사전적 의미는 "자기를 파괴하려는 죽음에의 본능"[3]이다. 타나토스는 프로이트가 말한 '죽음 본능'이다. 프로이트는 1930년의 논문 「문명 속의 불만」에서 이렇게 설명한다. "에로스의 목적은 개인을 결합시키고, 그 다음에는 가족을 결합시키고, 그 다음에는 종족과 민족과 국가를 결합시켜, 결국 하나의 커다란 단위—즉 인류—로 만드는 것"이다. 그러나 "만인에 대한 개인의 적개심과 개인에 대한 만인의 적개심"은 "문명의 이 계획을 반대한다."[4]

죽음 본능은 이런 식으로 에로스와 함께 나란히 세계를 지배한다. 에로스적 본능은 "생명 지향의 노력을 나타"내지만, 죽음 본능은 "모든 생명체를 파괴하여 원래의 물질 상태로 환원하려 애쓴다."[5]

3 다음사전.

4 지크문트 프로이트, 『문명 속의 불만』, 김석희 옮김, 열린책들, 2004년, 301쪽.

5 앞의 책, 348쪽.

김동연의 〈타나토스〉전 리플릿.

김농연 작품의 기괴한 인물들은 이처럼 원래의 물질 상태로 돌아가려는 본능의 증거, 즉 퇴행의 증거들이다. 개인으로서의 인간과 인류로서의 인간이 세운 문명은 반드시 앞으로만 나아가지는 않는다. 인류가 해체되어 국가와 민족 간의 불화가 깊어지고, 가족이 해체되어 개인 간의 고립이 깊어진다. 퇴행의 테마만을 놓고 보면 김동연의 인물들은 그리 낯설지 않다. 신체의 퇴행적 변형은 1994년에 열린 신학철 개인전에서 이미 본 적이 있다.

　　신학철의 〈자동차 바퀴〉에서 기계, 인간, 동물은 서로 경계 없이 달라붙어 한 덩어리를 이룬다. 자동차의 쇳덩이 몸체는 발가벗고 누운 여성의 하체로 녹아 흘러내리고, 다시 거기서 입 벌린 하마의 몸뚱이가 육중한 살로 된 구름이 되어 피어오른다. 하마의 뒤통수는 오토바이의 몸체에 용접으로 붙여놓은 듯하고, 그 아래의 톱니바퀴에서는 곱게 갈린 인간의 살코기가 뭉텅이로 흘러내린다.

　　여기서 신학철의 인간은, 자신이 세운 기계문명 속에서 파괴되어 무기물의 세계로 퇴행해 들어가는 과정을 적나라하게 보여준다. 김동연의 인물들이 퇴행의 과정 속에서도 그나마 개인의 독립된 자리는 확보하는 반면, 신학철의 인물들은 자리고 공간이고 없이 분열이 완료되지 않은 기형의 세포처럼 한 덩어리를 이룬다.

　　〈한국현대사-초혼곡〉에서는 불기둥의 형태로, 말 그대로 승화되어 치솟는 인물들을 볼 수 있다. 하단은 상투를 튼 조선시대 평민

신학철의 〈한국현대사-초혼곡〉.
관람자는 불기둥 너머에서 지난 시대의 퇴행을 다시 목격한다.

들로 이뤄졌고, 차츰 일제강점기의 목 매달린 의병들에서 한국전쟁의 피해자들을 거쳐, 1970, 1980년대 군부독재 시기에 희생된 참혹한 시신들이 불기둥의 상단을 이룬다.

이 현대사의 인물들은 한데 엉켜 서로의 혼을 불러낸다. 〈한국현대사-초혼곡〉은 생명력 넘치는 되살림의 승화이지 퇴행은 아니다. 하지만 관람자는 승화된 불기둥 너머에서, 지난 시대의 퇴행을 다시 한 번 목격하게 된다. 우리의 정치권력은 지난 세기에 이미, 인간의 문명은 반드시 앞으로만 나아가지 않는다는 사실을 역사적으로 증명해 보여주었다. 20세기의 우리 사회는 한 나라의 정치권력이 시대의 뒷덜미를 잡고 퇴행할 때, 그 자리에 무엇이 쌓이곤 하는지 반세기 내내 경험해왔다.

신학철 자신이 퇴행의 희생자이기도 하다. 1989년에 그는 〈모내기〉에서 김일성의 만경대 생가를 묘사했다는 혐의로 구속, 재판을 받았다. 작가는 장안평 대공분실로 수갑을 차고 끌려갔다.

대공분실 계장과 마주한 당시의 상황은 이랬다. "〈모내기〉는 바닥에 펼쳐져 있었고 그는 그 위에 서서 구둣발로 〈모내기〉를 밟고 서 있는 것이 아닌가. (……) 왜 그림을 밟느냐고 외쳤다. (……) 이게 그림이냐, 어차피 폐기될 거라고 말하는 거였다. 무슨 소리야? 아직 재판도 안 했어!(하고 소리 질렀다.)"[6]

〈자동차 바퀴〉나 〈한국근대사〉, 〈한국현대사〉 연작들은 신학

6 황지우, 「겹눈을 가진 화가」, 『현대작가선 1 신학철』, 학고재, 1991년, 110쪽.

철 자신을 따르면 독특한 오브제 이론으로 설명될 수 있다. "사건도 실물과 같은 오브제라고 보고, 역사 자체를 오브제처럼 다룰 수 있지 않을까 해서" 신학철은 근대사와 현대사의 역사적 사건들을 캔버스 위에 엮고 쌓아놓았다.

유홍준을 따르면 오브제란 "이미지의 상대적인 개념"[7]이다. 신학철의 오브제 이론은 객체를 객체의 이미지가 아닌, 객체 그대로, 있는 그대로 파악한다는 의미이다.

그럼으로써 신학철은 한국의 근현대사를, 그 퇴행의 시대, 시대의 퇴행을 더 효과적으로 증언할 수 있었다. 나는 신학철의 팬이기도 해서 전시회마다 쫓아다니다시피 했고, 언젠가는 그의 강의까지 쫓아가 수줍게 질문을 던진 적도 있다. 그의 작품에선 늘 수직으로 솟구치는 듯한 미적 열광이 느껴진다. 그 열광은 시대의 아픔에서 나와 그 아픔과 함께하는 열광이다.

2011년 김동연의 〈타나토스〉는 고립된 개인들의 퇴행이지만, 1994년 신학철의 〈자동차 바퀴〉는 개인과 사회와 시대의 총체적인 퇴행이다. 두 작가의 작품은 20년의 차이를 뛰어넘어 퇴행의 기호들 위에서 만난다. 그 시대는 이미 이 시대가 아니고, 그 사회는 이미 이 사회가 아니다. 하지만 여전히 이런 질문은 가능하다. 우리가 현재 퇴행하고 있지는 않은가.

7 유홍준, 「신학철 작품에 대한 나의 비평적 증언」,
『현대작가선 1 신학철』, 학고재, 1991년, 91쪽.

02

정치적인 팝,
냉소적인 팝

유한숙, <아마 난 실패한 인생이
되고 말 꺼야>

천민정, <행복한 북한아이들>전

김선림, <올 뉴 월드>

롤랑 바르트의 「예술, 이 오래된 것……」에는 팝아트에 관한 인상적인 언급이 나온다. 팝아트는 "오브제에서 상징성을 제거"하는 것이고, 이렇게 상징성이 제거된 팝아트의 오브제는 깊이가 없고, "은유적이지도 않으며 환유적이지도 않"다. 팝아티스트는 "자신의 작품 뒤에 있지 않으며, 그 자신에도 뒤가 없는 것이다. 그는 자신의 그림 표면일 뿐이다. 거기에는 그 어떤 시니피에도 그 어떤 의도도 없"[1]다.

언뜻 팝아트를 향한 비난처럼 들린다. 이 비슷한 비난을 나는 1990년대 중반 포스트모더니즘의 유행 가운데서 듣곤 했다. 깊이가 없고 역사의식이 없으며 현실에 무관심하다고. 돌이켜보면 그런 비난이 가능할 수 있었던 까닭은, 더 크고 더 직설적이며 더 이데올로기적인 목소리들이 당시 우리 사회의 한 축을 담당하고 있어서가 아니었을까.

세월이 흘렀다고 팝아트의 목소리가 더 커진 것은 아니다. 하지만 1990년대의 큰 목소리들이 더는 들리지 않는, 빈민은 있어도 민중은 없는 이 21세기에 상대적으로 팝아트의 목소리들이 더 또렷하게 들려온다. 유한숙이 한 예인데, 작가는 '헬조선'이라는 유행어가 나오기 전에 이미 헬조선적인 상황을 보여주고 있었다.

유한숙의 작품을 처음 본 건 2014년 〈공장미술제〉에서였다. 옛 서울역사를 개조한 문화역서울 284의 전시실 한 귀퉁이에, 어렸

1 롤랑 바르트, 『이미지와 글쓰기』,
김인식 편역, 세계사, 1993년, 55쪽.

을 때 많이 보았던 그림체가 눈에 띄었다. 1970, 1980년대에 만화책과 포스터에 쓰였던 상투적인 인물형에, 물감도 오일 물감이 아닌 아크릴물감이 사용됐다. 작품에 제목을 붙이는 방식도 일상의 친숙한 화법을 그대로 가져왔다.

〈아마 난 실패한 인생이 되고 말 꺼야〉에선 금발의 순정만화 주인공 같은 여성이 나와, 커다란 눈동자에는 캐치라이트까지 반짝이면서 눈물을 흘린다. 〈나는 초라하고 힘이 없어〉에선 긴 생머리의 여성이 파란 물결을 배경으로 입술에 낚싯바늘이 꿴 채 고개를 들고 있다. 〈일이 있었으면 좋겠는데 일하기 싫다〉에선 단발머리의 여성이 눈물을 쏟고 눈물로 곧 넘칠 듯한 대접엔 일등의 의미하는 숫자 1이 건더기처럼 둥둥 떠다닌다.

유한숙 자신이 "소외된 텍스트"라고 부른, 그림에 낙서처럼 쓰인 글말들은 "사람들과의 관계에서 생겨나는 전하지 못한 말이나 들었던 말들에서 시작"됐다. 〈두렵지만 황홀한〉전의 인터뷰에서 작가는 "그림을 그릴 때면 늘 제 안에서는 둘 이상의 자아가 대화를 하곤 합니다"[2]라고 말한다. 작가는 의도적으로 대중매체의 상투적인 이미지, 인물형을 차용한다. 브레히트의 소외 효과를 떠올리게 하는 상투성의 차용은, 대중매체가 제공하고 관람자가 무심코 수용하는 문화적 환영을 깨뜨리는 힘을 지녔다. '헬조선'의 현실을 객관적으로 바라보게 하는 거리두기인 것이다. 유한숙 작품에서 느껴지는 특유의 냉소는 이 거리두기에서 가능해진다.

2 유한숙 인터뷰, 〈두렵지만 황홀한〉전, 하이트컬렉션, 2015년 2월 27일~6월 5일.

유한숙의 〈아마 난 실패한 인생이 되고 말 꺼야〉.
그림에 낙서처럼 쓰인 글말들은 "사람들과의 관계에서 생겨나는
전하지 못한 말이나 들었던 말들에서 시작"되었다.

천민정의 〈행복한 북한아이들〉이 보여주는 북한은 더 이상 남한의 천민자본주의의 대항 세계로서의 북한이 아니다. 작품 속 북한아이들은 북한이라는 "극장 국가"에서, 세계에 알려진 가장 상투적인 모습으로 "이를테면 찬양하고, 행군하고, 경례하는 장면"[3]을 연출한다. 작가의 정치적인 팝 연작에 등장하는 북한아이들은 똑같은 웃는 표정, 똑같은 경례 모습, 똑같은 행복을 똑같이 누리는 수백 쌍둥이 같다.

한나 아렌트는 『전체주의의 기원』에서 전체주의를 이렇게 설명했다. 히틀러는 "일찍이 1926년 (나치) 운동의 '위대함'은 6만 명의 사람들이 "겉으로 보기에 거의 하나의 단일체가 되었고, 실제로 그 구성원들은 똑같이 생각할 뿐 아니라 심지어 얼굴 표정까지도 거의 동일하다"는 사실에 있다고 생각했다." 히틀러의 이 언급은 섬뜩하다. 그들은 모두 히틀러의 얼굴과 히틀러의 생각을 가졌다. "그들의 웃는 눈을, 열광을 보라, 그러면 너는 운동의 수십만 회원들이 단한 유형의 사람이 되었다는 것을 발견할 것이다."[4]

천민정의 〈행복한 북한아이들〉 리플릿.

3 권진, 〈행복한 북한아이들〉전 리플릿 해설,
트렁크 갤러리, 2014년 6월 26일~7월 29일.

4 한나 아렌트, 『전체주의의 기원 2』,
이진우, 박미애 옮김, 한길사, 2006년, 188쪽.

근래에 등장한 중국의 젊은 작가들 역시, 작품 속 등장인물들을 쌍둥이 같은 모습으로 묘사함으로써 중국의 전체주의 체제를 효과적으로 비판한다. 그렇지만 전체주의는 자본주의사회의 문제이기도 하다. 전체주의는 자본주의사회에서는 문화의 형식으로 나타난다. 장 보드리야르의 『시뮬라시옹』에는 함열implosion이라는 독특한 개념이 하나 나온다.

장 보드리야르는 시장경제 체제를 경고하면서 "전례 없는 어떤 정신적 파국, 어떤 함열과 정신적 쇠퇴가 이런 종류의 체계를 노리고 있다"라고 썼다. 함열은 우리가 흔히 알고 있는 폭발explosion과 같은 힘이지만, 방향은 반대다. 즉 안으로 터지는 힘이다. 하지만 이 힘이 문화에 적용되었을 때는 좀 다르게 해석된다.

번역자인 하태환을 따르면 "팽창, 진보, 식민화를 가치로 여겼던 모더니즘"의 폭발적 에너지가 "다시 분할 이전의 상태로 응축되어 가는 현상"이 함열이다. 함열에 의해 모더니즘의 "다름과 구분"이 사라지고, 모든 것이 "비구분"의 상태로 돌아간다. 이때 실재는 사라지고 "기호만이 남아 실재를 대체"[5]한다. 그 실재를 대체한 기호가 시뮬라크르다.

상품 기호의 무한 반복을 보여줬던 앤디 워홀 역시 1963년에, 전체주의가 자본주의의 문제이기도 함을 간파한 듯한 말을 남겼다. "나는 모든 이들이 똑같이 생각하길 원한다. 러시아는 이를 정부의 힘으로 하고 있지만, 이곳(자본주의 사회)에서는 저절로 일어난다."[6]

5 장 보드리야르, 『시뮬라시옹』, 하태환 옮김, 민음사, 2001년, 42쪽.

6 할 포스터 외, 『1900년 이후의 미술사』, 배수희, 신정훈 외 옮김, 세미콜론, 2012년, 534쪽.

김선림의 〈All New World〉,
오른편에는 '나는 공산당이 싫어요'라고 외치는 듯한 어린이 상이,
왼편에는 머리를 잘린 정의의 여신상이 서 있다
솟아오르고 있는 소녀는,
전형적인 일본 애니메이션 캐릭터에서 따온 외양을 하고 있다.

천민정의 작품이 단순히 북한에 대한 비판으로만 읽히지 않는 이유는 이 때문이다. 시뮐라크르의 무한 반복이라는 미적 형식에서, 관람자는 우리 사회가 가진 맹점을 감각적으로 깨닫게 되는 것이다.

김선림이 보여주는 세계 역시 이분법적 사고에서 자유롭다. 세로 162센티미터, 가로 391센티미터의 대형 팝아트 작품인 〈올 뉴 월드All New World〉는 새로운 세상을 원하는 쪽과 원하지 않는 쪽, 두 세계가 대립하는 가짜 세계를 보여준다. 두 세계의 시민들은 좌우로 갈라져 싸운다. 작품은 기성작품들에서 빌려온 기호들로 가득하다. 작가 스스로 "패러디의 총아"라고 부르는 것처럼 서사의 모티브를 "에반게리온, 세일러 문, 젤다의 전설" 같은 대중오락 장르에서 따오기도 했고, 노골적으로 일본의 만화 창작법인 '모에 의인화'에 따라 캐릭터를 창작하기도 했다. 그런가 하면 외젠 들라크루아와 디에고 리베라의 명작을 원전으로 두기도 한다.

김선림의 〈올 뉴 월드〉의 좌우 구도는 역사의 사실성이나 이데올로기의 편가르기에 있지 않다. 오른편에는 '나는 공산당이 싫어요'라고 외치는 듯한 어린이 상이, 왼편에는 머리를 잘린 정의의 여신상이 서 있다. 그렇다면 오른편이 남한이고 왼편이 북한일까. 자세히 들여다보면 그렇지도 않다. 왼편 하단엔 세월호를 상징하는 듯한 침몰해가는 종이배가 보이고, 쌍둥이 같은 복장만을 본다면 왼편이 더 전체주의에 가깝다. 그런가 하면 새로운 세계를 반대하는 플래카드를 들고 있는 쪽은 오른편이다.

인상적인 것은 좌우 대립을 가르며, 폭발하는 용암처럼 솟아오르고 있는 소녀 캐릭터다. 이 이데올로기 투쟁의 화신 같은 소녀는, 전형적인 일본 애니메이션 캐릭터에서 따온 외양을 하고 있다. 하지만 그러면서도 배에는 현실의 고통을 의미하는 듯한 수술의 흉터가 뚜렷하고, 손에 들고 있는 요술 망치에는 1970년대 새마을운동 깃발 마크가 그려져 있다. 이 우익 운동의 상징물과 새마을운동의 정신인 자조·근면·협동은 김선림의 여러 작품에서 변형되어 나타난다.

일본 대중문화, 이데올로기 대립, 우익 상징물의 냉소적 인용, 명화의 팝아트적 변용 등은 이 가상의 좌우 대립 세계를 그지없이 뒤죽박죽이고 혼란스럽게 보이게 한다. 하지만 이 세계를 젊은 작가의 여물지 않은 서툰 세계라고 치부하기에는 어떤 리얼리티가 느껴진다.

어떤 리얼리티일까. 좌우, 남북의 이데올로기 대립이 전처럼 분명하지 않은 세상이 도래했음을, 이미 그런 세상이 된 지 한참 지났음을 작가는 자기 나름의, 자기 세대 나름의 리얼한 방식으로 보여주고 있는 것이 아닐까.

롤랑 바르트는 같은 글에서 팝아트는 사회에 대한 거리두기를 통해 사회를 비판한다고 말한다. 다만 그 목소리가 크지 않을 뿐이고, 또 큰 목소리를 내려 하지 않을 뿐이다. 팝아트 역시 다른 많은 예술과 마찬가지로 "사물의 본질에 대한 예술이고, 존재론적인 예술"[7]인 것이다.

7 롤랑 바르트, 앞의 책, 60쪽.

03

피에타,
혹은
제도로서의 모성

이이남, <다시 태어나는 빛>전
보티첼리, <성모 마리아 찬가>

종교인이 아니어도 종교적 상징물에 특별한 감흥을 느낄 수 있다. 2014년 겨울 가나아트센터에서 열린 이이남의 〈다시 태어나는 빛〉전은 그 종교적 감흥을 미디어 아트를 통해 다시금 일깨운 전시였다. 전시실에 들어서는 관람자를 정면에서 맞이하는 작품은 미켈란젤로의 〈피에타〉를 재해석한 〈빛의 언어 1〉이다.

성모 마리아와 예수, 두 인물로 이뤄진 〈피에타〉는 성경 속 한 장면을 1499년 미켈란젤로가 조각으로 표현한 작품이다. 방금 숨을 거둔 예수는 성모 마리아의 무릎에 길게 가로질러 누워 있다. 죽음에 이르는 오랜 고초를 말해주듯 예수의 몸은 비쩍 말라 있고, 삶의 마지막 순간에 자신이 가야 할 곳을 깨달은 사람처럼 고개를 하늘을 향해 들고 있다. 마리아는 살아서 죽은 자식을 품에 안아야 하는 어머니다. 〈피에타〉는 수직과 수평의 두 축으로 구성되었는데, 힘의 있고 없음에 따라 나뉜다. 살아서 아직 버티고 서 있을 힘이 있는 마리아는 수직축이고, 이미 죽어 서 있을 힘이 없는 예수는 수평축이다.

눈에 띄는 것은 어머니 마리아의 주름 하나 없이 매끈한 어린 얼굴이다. 마리아가 예수보다 더 젊다. 미켈란젤로는 제자에게 "어머니를 실제 나이보다 훨씬 젊게 표현하고 아들인 그리스도는 나이에 맞게 표현했다고 해서 놀라지 말라"고 했다고 한다. 예수는 인간의 몸을 하고 태어나 늙게 되지만, 마리아는 신성을 안에 갖고 있어 늙지 않는다. 언뜻 이해가 잘되지 않는다.

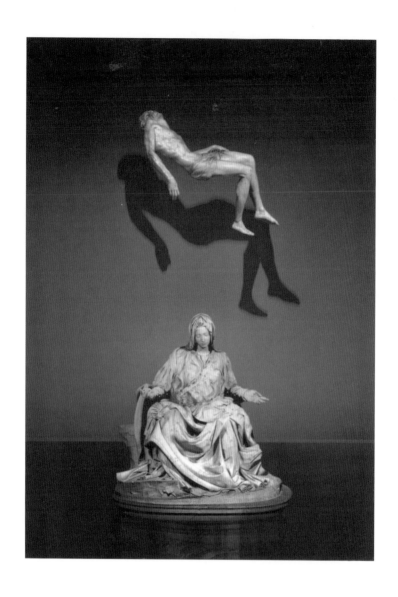

종교적 감흥을 미디어 아트로 일깨운 이이남의 〈다시 태어나는 빛〉전.

마리아의 신성은 그녀가 성스러운 처녀, 동정녀라는 사실에서 비롯된다. 미켈란젤로는 이어서 말한다. "(육체적으로) 순결한 여자들이 (……) 젊음을 훨씬 더 잘 유지한다는 걸 모른단 말인가? (……) 추잡한 욕망의 때가 묻지 않은 육체를 가진 동정녀라면 말할 것도 없고 말일세."[1]

이 신성 때문인지 〈피에타〉가 아닌 다른 종교화들에서도 성모 마리아는 돋보이는 위치에 있다. 비슷한 시대적 배경을 갖고 있는 보티첼리의 종교화들에서 마리아는 성 프란체스코 같은 성인들에 둘러싸여 있거나 천사의 봉헌을 받고 있다. 〈성모 마리아 찬가〉에서는 다섯 천사가 마리아를 둘러싸고 천상의 왕관을 씌우고 있다. 그림은 값비싼 재료인 금을 많이 사용해 그려졌다.

이이남의 미디어 아트 〈빛의 언어 1〉은 미켈란젤로의 〈피에타〉를 그대로 가져와 쓴다. 작품의 사이즈에서부터 재질, 표정과 옷 주름 같은 디테일의 사소함까지 원작과 거의 동일하다. 관람자는 바티칸의 산피에트로 대성당에 있는 〈피에타〉를 서울 평창동의 화랑에서 보게 된다. 한 가지 다르다면 미켈란젤로의 원작은 그 자체로 작품이지만, 이이남의 〈빛의 언어 1〉에서는 원작이 또 다른 미디어 아트 작품을 완성하기 위한 오브제로 쓰인다는 점이다. 작가가 원작의 모방을 통해 가져오는 것은, 원작의 명성과 가치가 아니라 〈피에타〉 하면 떠오르는 관습적 해석의 맥락이다.

1 자비에르 질 네레, 『미켈란젤로』,
정은진 옮김, 마로니에북스, 2006년, 16쪽.

피에타를 사전에서 찾아보면 이탈리아어로 동정, 불쌍히 여김 이라는 뜻이 있다. 이때 불쌍히 여김이란 죽은 자식에 대한 어머니의 마음이기도 하고, 그러한 모자를 바라보는 관람자의 마음이기도 하다. 예수는 "다 이루었다 하시고 머리를 숙이시고 영혼이 돌아"[2]갔지만, 남은 마리아에겐 살아서는 결코 이룰 수 없는 "칼이 네 마음을 찌르"[3]는 듯한 원망이 시작된다.

이이남은 이 죽은 예수를 마리아의 품에서 떼어내 공중으로 띄운다. 언뜻 하늘로 승천하는 예수로 보인다. 마리아의 두 손은 활짝 펼쳐져 빈손으로 남는다. 여기까지는 『신약성경』의 서사와 일치하는 전개다. 이이남은 여기에 자신의 해석을 더한다. 전시실 천장에 조명을 두 군데 설치해, 각도를 약간씩 다르게 설정한다.

이제 두 개의 조명이 서로 다른 위치에서 조각을 비춘다. 그 결과로 나타나는 것은 두 개의 서로 다른 기표, 그림자다. 그림자 하나는 하늘로 떠오르는 원래의 죽은 예수를 나타낸다. 다른 그림자는 뭉툭하게 짧아진, 미세한 각도의 조절로 아기의 상태로 돌아간 어린 예수이다. 이 예수는 활짝 펼쳐진 마리아의 빈손으로 가만히 내려앉을 듯 보인다.

어머니 마리아와 아들 예수를 다룬 종교화는 그 양식이 다양하다. 피에타 양식도 있지만 아기 예수와의 행복한 한때를 보여주는 성모자상 양식도 화가들에게 인기였다. 앞서 말한 보티첼리의 작품이 그 하나다. 이이남의 작품에서 새로이 등장한 아기 예수가

2 『성경』, 「요한복음」, 19장 30절.
3 『성경』, 「누가복음」, 2장 35절.

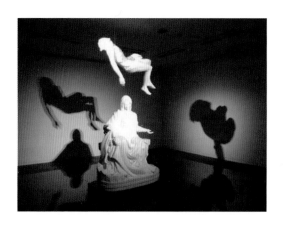

미켈란젤로의 〈피에타〉를 재해석한 〈빛의 언어 1〉.

마리아의 빈손에 안긴다면, 이제 작품은 〈피에타〉가 아니라 〈성모자상〉으로 바뀐다. 원작의 양식이 피에타에서 성모자상으로, 죽음에서 탄생으로, 이별에서 만남으로, 불쌍히 여김에서 기쁨의 봉헌으로 바뀐다.

　원작의 양식을 정반대로 바꿔놓은 마술을 부린 것은 이이남이 설치한 천장의 조명이다. 정교하게 조절된 이 두 광원은 서로 다른 각도로 〈피에타〉를 비춤으로써, 작품을 다르게 해석하게 하는 서로 다른 근원, 기의로서 작동한다. 이 두 근원에서 뿜어져 나오는

밝은 빛이 원작이라는 오브제를 거쳐, 승천하는 죽은 예수와 살아 있는 아기 예수라는 서로 다른 두 기표를 벽에 만들어낸다.

전시회 제목인 〈다시 태어나는 빛〉이란 이런 과정을 통해 만들어진, 아기 예수라는 새로운 기호를 말한다. 리플릿에는 "이이남은 인간과 미디어 아트의 공통성을 발견하여 인간의 육체와 영혼을 TV, 즉 미디어 아트의 육체(프레임)와 빛(컨텐츠)에 비유한다. 육체가 영혼을 담고 있는 그릇이라면, TV는 인류의 사상과 문화, 예술, 사회 전반을 포괄하는 빛(영혼, 정신)의 그릇으로 보는 것이다"라는 해설이 실려 있다. 그러면서 작가가 이 "빛을 잃어버린 시대"가 요구하는 "순수한 빛의 출현"[4]을 표현했다고 해설한다.

미켈란젤로의 〈피에타〉든 보티첼리의 〈성모 마리아 찬가〉든 이이남의 〈빛의 언어 1〉이든, 들여다보고 있으면 가만히 물결치듯 단어가 하나 떠오른다. '모성'이다. "여성이 어머니로서 가지는 정신적, 육체적 성질"[5]을 뜻하는 모성은 어떤 말보다도 인간의 감성을 자극하는 말이면서, 여성 차별의 문제가 심각한 가부장 사회에서는 이성적 숙고가 필요한 말이기도 하다.

피에타나 성모자상 양식을 가능케 한 동인은 어머니에 대한 인간의 근원적인 감성이다. 이 점이 종교적 상징과 결합되어 가부장 사회에서도 마리아는 모성의 원형이자 이상형, 이데아로 살아남을 수 있었다. 에이드리엔 리치는 그녀의 놀라운 책『더 이상 어머니는

4 〈다시 태어나는 빛〉전 리플릿,
가나아트센터, 2014년 12월 16일~2015년 2월 8일.

5 다음사전.

보티첼리, 〈성모 마리아 찬가〉.

없다』에서, 어째서 대부분의 어머니가 고통을 당하는 사회에서도 성모 마리아는 예술작품으로까지 승화될 수 있었는지 말하고 있다. "'어머니다움'은 성적 매력(요부)과 '모성애'(강력한 여신)으로부터 분리된 것이며 "양육, 이타심, 자기희생"이라는 형태로 받아들여질 수 있다. 그러므로 14세기에 성모 마리아는 다른 여성이 마녀로 몰려 학대받고 화형당하는 와중에서도 숭배를 받을 수 있었던 것이다."[6]

이 부분을 읽고 나면 앞서 인용한 미켈란젤로의 말이 가진 의미가 분명해진다. 그는 마리아를 어머니로뿐만 아니라 성적 매력을 지닌, 아직 성 경험이 없는 처녀로서 사랑했다. 그래서 그녀에게 영원히 잃지 않을 성적 매력을, 자신이 영원히 소유할 젊음을 봉헌했던 것이다. 성을 지배하고자 하는 권력자의 전형적인 사고다.

에이드리엔 리치는 모성에는 두 가지 의미가 있다고 말한다. 하나는 "자신의 출산 능력과 자녀에 대해 가지는 잠재적 관계"다. 다른 하나는 제도로서의 모성인데, 이 제도는 모든 여성을 "남성 통제하에 안전하게 남겨두는 것을 목표로 하고 있다."

남성의 통제를 받는 상황에선 여성이 자기 인생에 영향을 미치는 결정을 스스로 내리기가 쉽지 않다. 에이드리엔 리치는 이 제도가 작동하는 가부장 사회에서 "어떻게 여성의 (삶의) 가능성이 모성이라는 점 때문에 철저히 말살되었는가" 하고 한탄한다. "대부분의 여성은 아무런 선택의 여지없이 어머니가 되었고, 많은 수의 여

6 에이드리엔 리치, 『더 이상 어머니는 없다』, 김인성 옮김, 평민사, 2002년, 140~141쪽.

성들이 아이를 낳다가 그들의 생명을 잃었다."[7]

가부장 사회의 남성은 〈피에타〉에서 헌신과 자비를 보려 할 것이다. 하지만 리치가 말한 잠재적 관계로서의 모성과 제도로서의 모성은 분리될 수 없다. 남성이 바라는 어머니의 헌신과 자비는 가부장 사회에서, 여성을 강제하는 제도가 낳은 고통과 절망의 다른 이름이기 쉽다.

〈피에타〉에서 남성은 어디 있을까. 남성은 작품에서 시선으로, 제도로서 존재한다. 남성의 시선은 자신이 만든 모성이라는 제도를 즐기고 감시하고 통제한다. 부재하는 남성은 〈피에타〉 바깥에서, 여성의 비극 바깥에서, 제도로서 권력의 시선으로서 존재한다.

04

**현대,
도시라는 현기증**

김장혁, <도시를 거닐다>전

신건우, <올 세인트>전

노순택,
<2010년 1월 9일 서울 용산>

베르나르 앙리 레비의 『아메리칸 버티고』에는 죽어가는 도시가 등장한다. 그것도 대통령을 셋이나 배출했고 마천루의 대명사처럼 여겨지는 대도시 버팔로다. 도로에는 자동차 한 대 없고, 레스토랑이나 호텔도 찾아보기 어렵다. "건물들이 있던 자리에 엉터리 정원들이 들어서 있고, 정원들이 있을 자리엔 텅 빈 공터들만 있다. 병이 든 나무들. 황폐화했거나 파괴되고 있는 폐쇄된 마천루들."[1] 시민들은 팔리지 않는 집을 보험금을 타내려고 불을 지른다. 인적 끊긴 도시엔 까마귀들만 날아다닌다.

버팔로에 이어 래커와나, 클리블랜드, 디트로이트까지 병실에 놓인 창백한 병상들처럼 죽어가는 도시들이 이어진다. 도시도 죽을까. 서울 같은 대도시가 그런 처참한 몰골로 죽어갈 수 있다는 사실은 좀처럼 받아들이기 어렵다. 하지만 우리는 서울이 555미터짜리 롯데월드타워 같은 첨단의 번드르르한 겉모습만 갖고 있지 않다는 사실도 역시 알고 있다.

김장혁의 〈도시를 거닐다〉전에 묘사된 도시는 언뜻 1970, 1980년대 해상도 나쁜 브라운관 텔레비전을 통해 보았던 풍경 같은 느낌을 준다. 컬러지만 어쩐지 흑백처럼 추레하고, 사물의 윤곽은 뭉개져 세로로 내리긋는 거친 주사선에 섞여든다. 고화질 화면에 익숙한 관람자에겐 낯선 도시 풍경이다. 하지만 캔버스에서 열 발짝쯤 물러서서, 관람자가 자기 인생에 그런 것처럼 관조하는 자세를 가질

1 베르나르 앙리 레비, 『아메리칸 버티고』,
김병욱 옮김, 황금부엉이, 2006년, 53쪽.

때, 김장혁의 도시는 비로소 전모를 드러낸다.

환상적으로 커진 달이 떠 있다는 점만 빼면 〈도시를 거닐다〉 연작에 묘사된 풍경은 서울 도심에서 흔히 봐왔던 풍경들이다. 작가는 그 익숙한 풍경에 수직의 선을 촘촘히 공들여 그어 낯선 풍경을 만든다. 도록의 해설을 따르면 이 작업은 "고행을 연상하게 하리만치"고된 작업이다. "(물감을) 0.5센티미터 높이로 층을 쌓아 바르고는 자를 대고 깎아내는 부분도 만만치 않고, (……) 무수한 점들이 모여 은하수와 같은 절대적 하모니를 만들어낸다."

이 까다로운 김장혁의 회화 기법을 제공한 것은 도시다. 작가 노트에는 이런 말이 적혀 있다. "높아져가는 빌딩 숲과 끝없이 놓인 길 위를 걷노라면 간격의 차를 두고 수직과 수평의 파노라마를 발견한다. (……) 도시는 문화를 토하듯 양산하고, 새로운 형식 예술의 모티브를 제공하면서 거대한 꿈을 꾸게 한다."[2]

관람자는 그 꿈을 읽어낼 수 없다. 꿈은 꿈을 꾸는 주체의 이성도 접근하기 어려운 지극히 사적인 영역이다. 하지만 관람자는 〈도시를 거닐다〉 연작을 보며, 작품이 그 꿈을 현재라는 스크린에 영사하는 형식이자 기법이기도 하다는 사실을 어렴풋이 깨닫게 된다.

2 김장혁, <도시를 거닐다>전 도록,
 토포하우스, 2015년 6월 3일~6월 9일.

김장혁의 〈도시를 거닐다〉 연작 중 〈CITY-1503〉.

갤러리 구에서 열린 신건우의 〈올 세인트^{All Saints}〉전에 묘사된 도시는 종교적, 신화적 상징물로 가득하다. 아예 서양 중세의 교회 제단화의 형식으로 제작된 작품도 있다. 〈틈〉이라는 작품에서는 도심 한가운데 나타난 골렘 비슷한 신화 속 생물체를 둘러싼 소란을 다루고 있다. 도로 왼편에선 방독면을 쓴 경찰과 시위대가 우왕좌왕하고, 오른편에선 도로를 차지한 풀장에서 비키니를 입은 젊은이들이 돌고래 풍선을 띄워놓고 일광욕을 즐긴다. 한 사내는 선창에서처럼 잡은 물고기를 손질하고 있다. 한쪽 구석엔 부처의 일행도 보인다. 신화와 종교와 대중문화의 아이콘이 초현실주의적인 충돌에 의해 뒤섞여 있다. 〈까마귀의 시련〉은 성경 속 유디트 신화에 기반을 두고 있다. 역시 현대의 맨손 격투기와 아기 천사, 오토바이 헬멧을 쓴 금발 여성이 혼재되어 있고, 적장의 목을 베는 유디트의 얼굴은 가슴 달린 중년 남성의 얼굴이다.

신건우의 작품들에서 나타나는 이러한 탈시대적이고 무국적적인 테마들은 그렇지만 일관된 축을 하나 갖고 있다. 전시 리플릿에는 신건우가 "신화와 종교적인 도상들을 현실 세계에 투영시키고, (……) 신화적 구조에 현대인의 모습을 반영하여 누구나 작품을 보고 함께 공감할 수 있는" 작품을 만들고 있다고 소개한다. 일관된 축이란 현대의 도시다. 또 다른 작품 〈이브^{Yves}〉는, 비슷한 발음을 갖고 있는 창세기의 이브를 현대적으로 변용하고 있다.

냉담하고 세련된, 거대도시의 상징 색인 블루 톤의 여성은 창

신선우의 〈이브〉. 냉담하고 세련된, 거대도시의 상징 색인 푸른색을 띤다.

세기의 이브가 현대 도시에 나타났다면 어땠을까, 하고 궁금하게 한다. 스키니진에 통굽 구두, 셔츠 차림을 한 이 시크한 이브는, 도심에서 흔히 보는 대리석 벤치에 앉아 골똘히 무언가를 생각하고 있다. 그녀를 신화의 이브와 연결시키는 고리는 머리 뒤편을 환하게 밝히는 네온 후광이다.

성인의 뒤편에 그려지는 후광, 광륜을 가리키는 단어 '헤일로 halo'에는 전등의 원료로 쓰이는 "할로겐"이라는 현대적 뜻도 담겨 있다. 'halo'라는 단어 자체가 성스러움의 표지이자 현대 문물의 표지이다. 신건우에게 도시란 이브의 후광처럼 성과 속, 종교와 과학, 중세와 현세가 한데 뒤섞이는 곳이다. 탈시대적이 아니라 모든 시대적이고, 무국적적이 아니라 모든 국적적이고, 모든 종이 따로 또 같이 어울리는 종합의 시공간이다.

1994년에 열린 『민중미술 15년 1980-1994』의 도록을 보면 당시 서울은 이분법적 대립 구도가 지배한 곳이었다. 한편에는 전투경찰이, 한편에는 시위대가 있다. 1991년 작 김대현의 〈가투〉는 캔버스의 좌측을 전경으로 채우고 그 오른편을 시위대로 채운 대치 현장을 보여준다. 시위대의 복장은 민족적 감성을 자극하는 흰 도포자락이다. 이는 전경의 검은 제복과 극명하게 대비된다. 시위대는 서까래로 보이는 커다란 각목을 들고 전경들의 빈틈없는 대열을 찔러대고 있다.

노순택의 〈2010년 1월 9일 서울 용산〉.
전경들 방패에 하얀 명조체로 큼지막하게 쓰인 '법'이라는 글자가 눈에 띈다.

전투경찰은 2010년 작인 노순택의 〈2010년 1월 9일 서울 용산〉에도 등장한다. 눈발이 떨어지는 가운데 전경들은 1991년의 전경과 똑같은 검은 복장으로 시야를 가득 메우고 있다. 하지만 김대현의 작품과 같은 흑백, 좌우의 대립 구도는 보이지 않는다. 시위대가 있어야 할 자리를 작가의 카메라가 지키고 있다. 눈에 띄는 것은 전경의 검은 방패에 하얀 명조체로 큼지막하게 쓰인 '법'이라는 글자세 개다. 아무 다른 설명 없이 전경이 법의 방패이자 집행자임을 드러내는 이 광경은 법이라는 글자가 그리 떳떳할 수 없었던 지난 시대에는 존재하지 않던 디자인이다.

'법'이 반복되면서 전경의 방패는 이윽고 법의 성벽처럼 보이기까지 한다. 하지만 우리는 여전히 이 '법' 앞에서 진지하기 어렵다. 지난 시대처럼 두렵진 않지만 어쩐지 웃긴다. '법'이 방패에 비해 너무 커서 그럴까. 우리가 법의 지나친 당당함, 그 뻔뻔함을 알기 때문일까. 노순택은 『사진의 털』에서 이 웃을 수도 울 수도 없는 광경의 배후, 법의 배후에 대해 말한다. "법은 이렇게 방패마저 디자인하는데, 그런데도 그대들이 디자이너가 아니라고?" 여기서 법을 디자인한 배후는 "4대강 디자이너 이명박, 용산참사 디자이너 오세훈, 스폰서 성접대 디자이너들"[3]이다.

한때는 도시가 전부였다. 볼프강 하우크는 「미적인 것의 변증법을 향하여」에서 현대미술의 중요한 테마로 쓰이는 도시 공간의 기

3 노순택, 『사진의 털』, 씨네21북스, 2013년, 154쪽.

원에 대해 이렇게 설명한다. "국가는 도시로 되어 있으며, 도시는 구축된 국가이다. (……) '정치'와 정치적으로 규제된 삶을 가두는 돌로 된 우리이며, 하나의 국가로서 지어진 공동체이다." 하지만 이 공동체는 분열과 갈등의 원인이면서, 분란의 기폭제이기도 하다. 도시는 공동체가 뿌리내린 장소이면서 동시에 "역사적으로는 원래의 공동체가 '확실하게' 즉 이중, 삼중으로 해체되는 장소이다. 도시는 그러한 해체를 더욱더 보장하고, 그것을 도시와 농촌 간의 엄청난 노동 분화로 확대해가는 만큼, 노동 분화의 징후가 된다. 나아가, 그것은 빈부를 가르는 장소이며, 결국은 사회를 무력으로 지배하는 권력의 외피를 재편하는 장소이다."[4]

　　법을 대신한 전투경찰은 도시를, 시민의 삶을 에워싸고 규제한다. 분열과 갈등, 분란을 무력으로 제압하고 강제로 봉합한다. 작품에 드러난 방패가 자꾸 무력을 가진 위험한 성벽처럼 보이는 것도 이 때문이다. 그런데 노순택은 어째서 전경의 방패에서 디자인을 떠올렸을까.

　　'법' 디자인은 타이포그래피이기도 하지만, 또한 정치술이기도 하다. 클레멘트 그린버그는 1939년 「아방가르드와 키치」에서 이렇게 말한다. "파시즘은 그것이 유행의 첨단을 걷는다는 점을 과시함으로써 그것이 사실은 퇴보라는 점을 감추고 싶어 했는지도 모른다."[5] 현기증이 날 만치 지금(현대) 여기(도시)를 두고 하는 말처럼 들린다.

4 볼프강 하우크, 「미적인 것의 변증법을 향하여」, 『상품미학과 문화이론』, 미술비평연구회 엮음, 눈빛, 1992년, 87쪽.　5 클레멘트 그린버그, 「아방가르드와 키치」, 『예술과 문화』, 경성대학교출판부, 2004년, 32쪽.

05

역사에서
승자의 의미

크리스틴 아이 추, <양심적인 폭음>
이재갑,
 <하나의 전쟁, 두 개의 기억>전

전시회에 가서 강렬한 인상을 받긴 받았는데 그 인상을 어떻게 이해해야 할지, 그 강렬함을 뭐라고 해석해야 할지 막연한 경우가 있다. 뭐라 말해야 좋을지 모르겠지만 어쨌든 무언가 말해야겠다는 생각이 드는 전시회. 그런 경우는 흔하지 않다. 그리고 근래엔 크리스틴 아이 추의 전시회가 그랬다.

전시실에 들어서면 처음 눈에 띄는 것은 혼란스러운 윤곽의 희고 붉은 형체들이다. 조명은 어두운데 벽면에는 한 작품만 걸려 있어 관람자는 더욱 집중하게 된다. 흰색과 적색의 강렬한 대비를 향해 걸음을 옮길수록 작품은 뚜렷해진다. 새하얗고 윤곽이 둥글둥글한 형체가 캔버스 가득 채워져 있고, 그 위로 유리 파편 같은 모서리를 지닌 적색이 범벅이 되어 있다. 그냥 붉다는 표현은 어울리지 않는다. 적나라하고 날것인 적색, 누군가 침대 시트에 토해놓은 핏덩이 같다.

작품 바로 앞에 서면 캔버스 왼쪽 상단에 놓인 술병이 문득 눈에 띈다. 오른쪽 하단엔 길쭉한 와인 잔이 입구를 아래로 하고 쓰러져 있다. 이제 비로소, 붉은 형체가 쏟아진 레드 와인임을 알게 된다. 그렇다면 캔버스에 가득한, 거의 바탕색처럼 보이는 흰색은? 그는 핏기 없이 창백한 피부의 살진 인간이다. 한 팔로 술병을 껴안고 다른 손으론 와인 잔을 쥐고 있다. 잘 보면 초점이 풀리고 눈가가 상기된 두 눈도 찾을 수 있다.

이 〈양심적인 폭음Conscientious Gluttony〉(2007)은, 제목부터 모순이

느껴진다. 어떻게 폭음이 양심적일 수 있을까. 크리스틴 아이 추는 우리나라에서는 흔히 볼 수 없었던 인도네시아 작가이다. 작가에 대한 정보도 많지 않다. 송은아트스페이스에서 열린 대규모 개인전의 리플릿에도 최소한의 정보만 실려 있다. 나는 이 전시회를 두 번 찾았다. 처음엔 호기심에, 다음엔 이 강렬함을 해석하는 데 도움이 될까 해서 나중에 제작된 리플릿을 받으러.

벌거벗은 주정뱅이가 지저분하게 와인을 쏟은 광경을 내가 피범벅으로 착각한 데에는 이유가 있다. 그 몇 달 전에 〈액트 오브 킬링〉을 봤기 때문이다. 조슈아 오펜하이머 감독의 다큐멘터리인 이 영화는, 같은 아시아권이면서도 상대적으로 우리나라에 덜 알려진 인도네시아의 역사를 다루고 있다.

영화를 따르면 1965년 인도네시아에서 쿠데타를 일으킨 군부는 전국에서 250만 명을 학살했다. 자신들의 힘만으로는 장악이 쉽지 않자, 군부는 프레만Freeman이라는 무장 사조직을 동원한다. 영화는 쿠데타 당시 군부의 편에 서서 빨갱이 색출과 사상 검증, 고문과 살해까지 맡아 실행했던 프레만 조직원들을 주인공으로 하고 있다.

주인공 안와르 콩고는 쿠데타의 과정에서 공산주의자 1천 명을 처형했다고 자랑스럽게 밝히는 실제 인물이다. 반세기 가까이 지난 지금 그는 지역의 영웅 대접을 받으며 그럭저럭 잘살고 있다. 감독의 요구에 극중 코미디의 주연을 맡은 콩고는, 자신의 손으로 온

크리스틴 아이 추, 〈양심적인 폭음〉.

갖 방법으로 유희나 다름없이 행해졌던 처형 작업을 꼼꼼히 재연해 낸다.

『20세기 세계와 한국』에는 이 우익 혁명에 대한 간략한 소개가 나온다. 반정부 폭동이 일어나자 인도네시아 정부는 1965년 10월 공산당을 불법화한다. 그리고 이듬해 1월까지 공산주의자 10만 명을 살해한다. 3월에는 사태가 더 심각해진다. "어젯밤 정권을 장악한 수하르토 장군은 이후, 최초의 공식 조처로서 공산당의 모든 흔적을 지워버릴 것을 군에 명령했다."[1]

안와르 콩고가 행했던 고문과 살해가 바로 그 흔적을 지워버리는 일이었다. 그는 그 뒤 반세기를 역사의 승자로, 승자의 당당함과 자부심으로 살았고, 카메라 앞에 서서도 떳떳하게 자신의 업적을 설명한다. 자신은 옳은 일을, 정당하게 치렀다.

이런 영화를 봤으니 인도네시아 작가 크리스틴 아이 추의 적색을 핏물로 착각할 수 있겠다는 생각이 든다. 감각적으로 붉은 물감은 피, 그리고 분노를 상기시킨다. 아이 추가 캔버스에 뿌려놓은 붉은 물감의 날카로운 윤곽은 살을 벤 흉기처럼 보이기도 하고, 역사의 상흔으로부터 배어나와 기억을 환기시키는 아직도 피비린내를 물씬 풍기는 매개물로 보이기도 한다. 하지만 착각은 착각이다.

이재갑의 사진전 〈하나의 전쟁, 두 개의 기억〉은 비슷한 시기 아시아의 또 다른 비극이었던 베트남전의 종전 40주년을 맞이해 열

1 양동주 편저, 『20세기 세계와 한국』,
크로니클코리아, 1995년, 904쪽.

렸다. 제목에서도 보듯 베트남전에 대한 기억은 하나가 아니다. 먼저 한국군에게 학살과 성폭력을 당한 베트남인들의 기억이 있다. 그에 대립하는 다른 기억도 있다. 종전 40년을 맞아 겨우 한국을 찾은 베트남인들을 향해 "일제히 군복과 선글라스를 쓰고 (나와) 서너 시간 동안 군가를 틀고 고함을 내지"[2]른 300명 참전군인들의 기억이다. 이들의 시위로 결국 전시회 개막식은 취소됐다.

전시가 열린 스페이스99는 큰 규모의 미술관이 아니다. 화랑가에서도 떨어져 있어 관람자가 많이 들지도 않는다. 개막식에 참석한 베트남인 학살 생존자는 겨우 둘뿐이었다. 두 사람이 가진 기억을 밀어내기 위해, 정반대의 기억을 공유하는 300명이 벌인 시위를 어떻게 이해해야 할까.

베트남 땅에는 한국군을 증오하는 60여 개의 증오비가 세워져 있고, 한국 땅에는 베트남 참전 기념비가 100여 개 세워져 있다. 기사를 따르면 베트남전에서 한국군에 학살된 민간인은 "9천 명"에 달한다. 작가 이재갑은 이렇게 말한다. "한국에선 베트남 참전을 '기념'하고 있습니다." 자신들의 비극을 한국에서 기념하고 있다는 사실을 안다면 학살 생존자들은 어떤 기분이 들까.

전시실에 들어서면 한쪽 벽면 가득 붙여놓은 베트남인들의 인물 사진이 눈에 띈다. 흔히 보는 인물 사진과는 다르게, 카메라를 의식하고 있지도 않고 애써 표정을 꾸미려고도 하지 않는다. 복장도 평상시 입던 그대로인 것 같다. 무언가 말하는 듯 입술이 벌어져 있

2 이후 인용된 문장은 모두
「르포, 베트남전 학살 생존자와 보낸 일주일」,
박기용 기자, <한겨레>, 2015년 4월 11일.

거나 손가락을 추켜올리고 있다. 웃는 인물은 없다. 격앙된 표정이거나, 꿈틀거리는 옛 기억에 쓴입을 다시는 표정이다.

사진 속 베트남인들은 인물 사진을 위해서가 아니라 증언을 하기 위해 카메라 앞에 나섰다. 하지만 증언하는 베트남인들과 관람자 앞에는 반투명의 두꺼운 비닐막이 걸려 있다. 몇 발짝 더 가까이 가서 증언에 귀 기울이고 싶지만 비닐막을 넘어갈 수는 없다. 비닐막은 베트남인들을 완전히 감추지도, 그렇다고 투명하게 드러내놓지도 않는다. 관람자는 비닐막에 가로막혀서, 증언 앞에서 답답하다. 비닐막 앞에 서서 베트남인들을 바라보고 있자니 전시실을 지키는 큐레이터가 다가와, 이 비닐에 난 구멍들은 전쟁 당시 총알이 뚫고 지나간 흔적을 상징한다고 이야기해준다. 작가를 따르면 베트남인들에게 비닐막은 "전쟁을 떠올리게 하는 매개체"다. "미국은 사체를 처리할 때 주로 비닐을 썼다."

사진전 〈하나의 전쟁, 두 개의 기억〉 벽면.
베트남인들의 인물 사진 앞에는 비닐막이 놓였다.

이재갑의 〈베트남〉 연작은 평화로운 바닷가
의 풍경이다. 베트남 전통의 바구니 배 세
척이 나란히 놓였고, 바다는 납빛으로 가
라앉아 물결도 일지 않는다. 바람도 느껴지
지 않는다. 그런데 가만히 들여다보면 누군
가의 실루엣이 가운데 배에 걸터앉아 있다.
인물을 실루엣처럼, 허공에 남은 흔적처럼,
유령처럼 처리한 의도는 너무 분명해 긴 설
명이 필요 없다. 그는 죽은 사람이고, 고향
일지도 모르는 바닷가를 떠난 사람이다.

베트남 바닷가에 평화는 돌아왔지만, 죽은 자는 돌아
오지 못한다. 어쩌면 그는 패배했기 때문에 바닷가를
떠났을지 모르고, 어쩌면 우리는 승리했기 때문에, 더
정확히는 힘센 자인 미국의 편에 섰기 때문에 지금
살아남아 〈하나의 전쟁, 두 개의 기억〉을 보고 있을지
도 모른다.

이재갑의 〈베트남〉 연작은 평화로운 바닷가 풍경이다.
가만히 보면 누군가의 실루엣이 있다.

1960년대는 우리에게도 격변의 시기였다. 1960년에는 4·19혁명이 있었고, 그 다음해에는 5·16 군사 쿠데타가 있었다. 그때 들어선 박정희 군사정권이 1965년에 처음 한국군을 베트남에 파병했다. 미군에 이어 세계 두 번째 규모였다. 같은 해 인도네시아에서는 안와르 콩고가 빨갱이 사냥을 나서 1천 명을 처형하고, 전국에서 반공의 기치 아래 250만 명이 살육당했다. 그리고 그들은 역사의 승자가 되어 당당하고 떳떳하게 목소리를 높인다.

역사의 승자는 부끄러움에 얼굴을 붉히지도, 잘못을 인정하며 고개를 숙이지도 않는다. 반세기의 세월이 지나도 아물지 않는 패자의 상처 앞에서 반성하지도, 그 바닥없는 슬픔에 공감하지도 않는다. 행위의 정당성은 역사의 승자에게 주어지는 트로피처럼 보인다. 승자에게 잘못은 없다. 아직은 내 지성이 가닿지 않아 답을 내릴 수 없는 물음이 있다. 역사에서 승자의 의미가 무엇이기에 인간을 그처럼 뻔뻔하게 만드는가.

06

내게
악랄한 뉴욕을
보여줘

조지 투커, <지하철>
앤드루 와이어스, <주류 밀수업자>

1930년대만 해도 미국은 세계 미술에서 그리 비중 있는 나라가 아니었습니다. 초현실주의자들이 1929년에 세계지도 하나를 만듭니다. 면적에 따른 지도가 아니라, 자신들이 느끼는 "예술적 공감"에 따라 작성된 세계지도입니다. 이 지도에서 수도는 "파리와 콘스탄티노플"이고, 알래스카와 러시아가 가장 큰 면적을 차지하고 있습니다.

이 미술의 세계 전도에서 "미국은 존재하지도 않"[1]았습니다. 그 뒤 냉전 시대를 거치며 미국이 세계 최고의 강대국이 되었듯, 뉴욕도 어느덧 세계 미술의 심장부로 떠오릅니다.

2016년 겨울, 그 뉴욕에 저는 관광객으로 있었습니다. 뉴욕 거리를 쏘다니면서 신기했던 건 에프 자가 들어가는 상욕을 거의 들어보지 못했다는 사실입니다. 할리우드 영화와 드라마에서 욕지거리를 쏟아내던 상스런 미국인들은 다 어디 갔지, 하고 궁금할 정도였습니다.

제 선입관에서 벗어난 점은 더 있었습니다. 길거리 벽과 지하철역에 울긋불긋하게 그려진 그라피티도 거의 보지 못했습니다. 지하철 객실까지 난잡하게 잠식한 뉴욕의 흉물을 어디를 가야 볼 수 있을까. 또 이탈리안 마피아들과 히스패닉 갱들은 어딜 가야 만나볼 수 있을까. 어쩌면 저는 영화 〈다크나이트〉의 악당 조커를 보고 싶었는지도 모릅니다. 내가 영화와 드라마와 소설에서 보아온 뉴욕은 어딜 갔을까. 내가 아는 악랄한 뉴욕은 어디 있을까.

1 할 포스터 외, 『1900년 이후의 미술사』, 배수희, 신정훈 외 옮김, 세미콜론, 2012년, 329쪽.

어쩌면 저는 뉴욕에 가기 훨씬 전부터 미국을 살아오고 있었는지도 모릅니다. 기 소르망이 "우리가 있는 모든 곳에 미국이 있다. 매일 우리는 미국적인 것들을 소비한다"라고 한 것처럼 말입니다. 기 소르망을 따르면 현대인은 어디에 있든 미국을 살고 있다고 할 수 있습니다. "미국이라는 강박적인 존재는 이성적인 통찰보다는 감정적인 것으로 다가온다. 우리가 좋아하고 우리가 싫어하는 모든 것이 '미국산'이다."[2] 제가 어제 저녁에도 장을 본 쇼핑몰도 1954년 미국 미니애폴리스에 처음 지어져 시작되었다고 합니다.

2001년 9월 11일, 뉴욕의 국제무역센터 빌딩이 무너진 다음, 2명의 프랑스 철학자가 각각 미국을 찾습니다. 둘은 19세기에 이미 미국을 다녀간 토크빌의 발자취를 다시 더듬기도 하고, 당대의 이슈를 찾아 화제의 장소와 인물들을 취재하기도 합니다. 그러고 나서 각자 책을 써 펴냅니다. 기 소르망의 『메이드 인 유에스에이』와 베르나르 앙리 레비의 『아메리칸 버티고』가 그 책들입니다.

9·11 테러는 이 이방의 철학자들이 현재의 미국을 다시금 사유하도록 만들었습니다. 쌍둥이 빌딩이 인류 정신의 비참 속으로 가라앉을 때, 저도 텔레비전 앞에 있었습니다. 전에는 겪어본 적이 없는 이상야릇한 흥분 앞에서 슬픔과 함께 문득, 이런 생각이 들었습니다. 세계 유일의 강대국이 뭐 저래. 몇 년 후 허리케인 카트리나가 미국 남부를 강타했을 때, 또 비슷한 생각을 했습니다.

아마 저는 미국도 어설프고 허약할 수 있다는 생각은 해보지

2 기 소르망, 『메이드 인 유에스에이』,
민유기, 조윤경 옮김, 문학세계사, 2004년, 9쪽.

않았던 듯싶습니다. 미국에 대해 그저 덩치 크고 부자인 나라, 재정 지원과 침략 전쟁이라는 두 극단적인 전략으로 자유주의를 제3세계에 수출하는 나라, 그런 인상만 갖고 있었던 모양입니다.

조지 투커의 작품을 더 일찍 봤더라면 미국에 대해 다른 인상을 가졌을 수도 있습니다. 그의 〈지하철〉(1950)의 배경은 뉴욕을 쏘다니며 제 눈에도 익은 지하철역의 모습입니다. 60년 전에 그려진 그림인데도 지금의 풍경과 거의 다르지 않습니다. 흐리멍덩한 빛이 미끄러져 들어오는 오른편의 좁은 층계가 지상으로 통하는 입구입니다. 하릴없이 시간을 보내는 사내가 양손을 주머니에 찔러 넣고 퀭한 눈을 무료하게 끔뻑입니다. 오른편 쇠막대로 이뤄진 회전문은 지하철역의 출구입니다. 나갈 때는 표를 찍지 않습니다. 이 역시 지금의 시설과 똑같습니다. 색이 퇴락하고 조명이 어둡고, 탁하고 칙칙한 분위기가 어제와 오늘이 똑같습니다.

그런 지하철역을 한 여성이 두리번거리며 걷습니다. 눈썹부터 눈초리, 입꼬리까지 당장이라도 울 것처럼 기운 없이 아래로 처져 있습니다. 위협적인 뭔가에 쫓기는 듯, 엄습해오는 두려움이 표정에 그대로 드러나 있습니다. 한손으로 배를 가리고 방어적인 자세를 취하고 있습니다. 한 발을 앞으로 내밀고 있지만 어쩐지 주저하고 있는 듯 보입니다.

다른 승객들도 불안해보이긴 마찬가지입니다. 칼라를 세우고

조지 투커의 〈지하철〉. 66년 전의 그림인데도 지금 풍경과 거의 다르지 않다.
여성의 얼굴에는 두려움이 가득하고, 다른 승객들도 불안해 보인다.

앞섶은 단단히 여미고 있습니다. 중절모의 챙이 두 눈에 그늘을 드리웁니다. 때문에 두 눈은 활력 없이, 음침하게 빛납니다. 이들의 바바리코트는 어쩌면 스스로를 고립시킨 벽인지도 모릅니다. 저마다 벽을 두르고 바삐 어딘가로 가고 있습니다. 한편, 여성의 뒤에 바싹 붙어 걷고 있는 저 남성이, 여성이 느끼는 공포와 불안의 원인일지도 모릅니다. 여성은 자기 등에 달라붙은 위협을 보지 못합니다.

앤드루 와이어스의 〈주류 밀수업자Rum Runner〉에서도 역시 그의 다른 작품들처럼 묘한 불안감과 고립감이 느껴집니다. 금발 사내가 탄 보트가 있는 곳은 풀밭입니다. 시야 저 멀리 배의 돛이 보이지만 그 아래 물이 있다는 보장은 없습니다. 그쪽을 향한 남성의 시선을 보니 아마 남성도 보트를 띄울 물의 존재 여부를 가늠하고 있는 듯합니다. 보트는 어디서 왔을까요. 오른편으로 긴 커브가 그어져 있지만 보트까지 이어져 있지는 않습니다. 물 없는 들판에서 어디로, 어떻게 가야 할까요. 〈주류 밀수업자〉는 뉴욕 메트로폴리탄 미술관에 걸려 있습니다. 와이어스의 다른 그림 〈겨울 들판〉(1942)은 휘트니 미술관에, 유명한 〈크리스티나의 세계〉(1948)는 뉴욕 현대미술관(모마)에 가면 볼 수 있습니다.

세 작품에는 공통점이 있습니다. 원경에 다른 생명체의 존재를 환기시키는 돛이나 농가 같은 구조물이 있다는 점입니다. 그림을 봤을 때 그 존재는 저 멀리, 아득하지만 보이는 자리에 틀림없이 있

앤드루 와이어스의 〈주류 밀수업자〉. 불안감과 고립감이 느껴진다.

습니다. 하지만 동시에 물 없는 땅의 보트로는 도달할 길이 없는 자리에 있습니다. 소아마비를 앓아 일어설 수 없는 크리스티나에게는 가질 수 없는 보금자리이고, 겨울 들판에 죽어 누운 검은 새에게는 살아서 날아갈 수 없는 둥지입니다.

세 작품의 주인공은 보이지도 않는 무언가를 갈구하지 않습니다. 그들은 그들이 도달해야 할 곳을 두 눈으로 똑똑히 보고 있습니다. 그곳은 바로 풀밭 너머에, 야트막한 언덕 위에 있습니다. 그곳은 눈에 뻔히 보이기 때문에, 손에 잡힐 듯해서 더 애타는 목표입니다. 하지만 검은 새는 이미 죽었고, 크리스티나는 일어나지 못하며, 보트는 꼼짝도 할 수 없습니다. 관람자는 그들이 결코 바라는 장소에 도착하지 못할 것을 예감합니다. 관람자는 모마에서든 휘트니에서든 메트로폴리탄에서든, 그들의 고립감과 깊은 실망감만을 보게 될 것입니다.

기 소르망을 따르면 "1776년 미국 독립선언은 시민들에게 "행복 추구"라는 중요한 권리를 부여했"[3]습니다. 하지만 헌법의 행복추구권이 곧 행복을 보장해주지는 않습니다. 행복해질 권리를 보장할 뿐입니다. 소르망은 "미국은 행복해지기 위해 구성된 것이 아니라 행복해질 권리를 갖기 위해서 구성되었"[4]다고 말합니다. 행복도 아닌, 그저 행복해질 권리를 얻기 위해 미국의 선조들은 식민지배자들과 전쟁을 치러야 했습니다.

3 앞의 책, 7쪽.
4 앞의 책, 317쪽.

그렇게 행복할 권리를 획득해서 미국인들이 얼마나 행복해졌을까요. 조지 투커와 앤드루 와이어스의 그림만을 본다면 답은 그리 긍정적이지 않을 수도 있습니다. 와이어스의 인물들에게서 느껴지는 실망감은 바로 미국인들이 느끼는 실망감의 표현일지도 모릅니다.

미국이 얼마나 크고 강한 나라든, 얼마나 선량하든 악랄하든, 도로시가 고향 캔자스로 돌아가는 길에 만난 속이 지푸라기로 가득 찬 허수아비처럼, 미국인들의 내면은 우리와 다르지 않은 불안과 고립감, 실망감으로 가득 채워져 있을지도 모릅니다. 이는 한때 반미주의자이기도 했던 이방의 두 철학자가 미국 땅에서 느끼고 온 바이기도 합니다.

2001년 9·11 테러 뒤 현장 '그라운드 제로'에 마련한 추모 연못.
희생자들의 이름 위에 꽃이 놓여 있다.

이 글이 리플릿의 마지막 장입니다. 첫 번째 글을 서울에서 시작했고, 뉴욕을 마지막으로 글을 마칩니다. 첫 번째 글에서 말했듯이 우리 현대인은, 거대도시의 시민은, 짓눌리고 고통스러워하면서도 자기 어깨 위의 세상을 내려놓지 않으려는 콘크리트 아틀라스입니다. 그런 점은 서울의 시민과 뉴욕의 시민이 크게 다르지 않으리라 생각합니다.

여러 작가의 여러 작품을 다루면서, 저는 평가하지 않고 나름대로 분석하려 했습니다. 그리고 작품을 선택할 때도 작품에 대한 평가가 아닌, 오로지 제 취향만을 기준으로 삼았습니다. 그러니 이 책은 미술이 아니라, 제 취향에 대한 이야기였을 수도 있습니다.

leaf·let
[líːflit]

리플릿의 사전적 정의
광고를 목적으로 글이나 사진
따위를 실은 인쇄물, 즉 광고지.
친숙한 이름으로는 찌라시.

리플릿

ⓒ 백민석

초판 1쇄 인쇄 2017년 1월 5일
초판 1쇄 발행 2017년 1월 10일

지은이 백민석
발행인 이기섭
편집인 김수영
기획편집 김남희 정회엽
마케팅 조재성 정윤성 한성진 정영은 박신영
경영지원 김미란 장혜정

펴낸곳 한겨레출판(주) www.hanibook.co.kr
등록 2006년 1월 4일 제313-2006-00003호
주소 121-750 서울시 마포구 효창목길6, 한겨레신문사 4층
전화 02)6383-1602~3 **팩스** 02)6383-1601
대표메일 book@hanibook.co.kr

ISBN 979-11-6040-035-9 03600